오진이의 문화예술현장 40년 이야기

문화가 **꿈**, 문화 **가꿈**

오진이의 문화예술 현장 40년 이야기

문화가 꿈 문화 가꿈

지은이 / 오진이
펴낸이 / 조유현
편 집 / 이부섭
디자인 / 박민희
펴낸곳 / 늘봄

등록번호 / 제300-1996-106호 1996년 8월 8일
주소 / 서울시 종로구 김상옥로 66, 3층
전화 / 02) 743-7784 이메일 book@nulbom.co.kr

초판 발행 / 2023년 9월 15일

ISBN 78-89-6555-107-2 03600

오진이의 문화예술현장 40년 이야기

문화가 **꿈**, 문화 **가꿈**

오진이 지음

늘봄

차 례

3장 _ 예술경영, 연대와 협력에 대하여

프롤로그

평생 글을 즐겨 썼지만, 책으로 묶는 것이 두려웠다.

반대로, 우리나라 전문 춤평론 시대를 연 1세대 무용평론가 조동
화가 만든 월간지 『춤』에 한 달에 한 번 이름을 걸고 글을 쓸 수 있
다는 것은 최소한 생각을 하며 살아가게 하는 기본 장치가 되기도
했다.

출판사 늘봄과의 인연은 2005년 『서울스코프』 시절로 거슬러 올
라간다. 국내 최초의 국영문 문화정보지였던 『서울스코프』에 「우먼
인아트」 칼럼을 쓴 적이 있다. 그 후 2018년 7월 『춤』지에서 「동숭문
화광장」 청탁을 받아 2023년 8월 지금까지 5년째 쓰고 있다.

생각해보면 1970년대 10대 시절 삼일로 창고극장에서의 연극 관

람이 나의 문화적 각성이 시작된 때가 아닌가 싶다. 말하자면 나는 그때부터 지금까지 문화예술 판에서 기웃거리고 있다. 방송작가 18년, 국립극장 3년, 서울문화재단 17년, 금천문화재단 2년으로 40여 년 동안 문화예술현장에서 일 해왔다.

일터는 변해왔지만, 변함없이 지켜 온 것이 있다. 그것은 내 이름을 검색하면 나오는 잘못된 혹은 오류라는 의미의 '오진(誤診)'이 아니라 나답게 살아가는 내 삶의 '오리진(Origin)'을 찾아가는 오진이가 되는 것이었다. 그래서 '문화가 꿈'을 향했고, 매일 매일, '문화 가꿈'을 실천하고 있다.

나의 비전은 '문화가 꿈'이고, '문화 가꿈'은 나의 미션인 셈이다.

'문화가 꿈, 문화 가꿈'은 서울문화재단 슬로건으로도 브랜딩 되었다. 서울문화재단 지원자 중에 '문화가 꿈, 문화 가꿈'에 공감해서 지원했다는 이들이 있을 정도였다. 용기를 내어 그동안 월간지 『춤』에 쓴 글을 묶어 『문화가 꿈, 문화 가꿈』을 독자들에게 선보인다. 저마다 다른, 고유한 '문화가 꿈, 문화 가꿈'으로 살아갈 수 있다면 바랄 것이 없겠다.

생애 첫 책이자 마지막 책이 될 것 같아서 고마운 사람들을 불러본다. 광고판에서 글 파는 나에게 "넌 싸움을 못 하니 카피라이터 때

려치우고 방송작가로 가라"고 인생 조언을 해준 내 남편 조성룡, 진학부터 취업 결혼 육아까지 씩씩하게 해내고 있는 내 딸 조인수와 사위 박호식, 올 2월에 태어난 소이, 그리고 사랑하는 아버지 故 오정환과 어머니 이기남을 기억한다. 그리고 서울대 출신을 제치고 국립극장 홍보팀장으로 나를 뽑아 지금껏 일할 기회를 준 김명곤 국립극장 극장장과 일당백이라며 늘 동기 부여해준 서울문화재단 유인촌 초대 대표이사, 경험 없는 나에게 경영본부장 기회를 준 안호상 대표이사와 전폭적인 신뢰로 서울문화재단 경영평가 최우수기관의 역사를 함께 만든 조선희 대표이사, 정년 시기 즈음 삶의 지혜를 터득하게 해준 주철환 대표이사 모두 지금의 나를 만들어준 우리나라 최고의 리더들이었다.

2023년 8월
오진이

1장
나, 나이 듦에 대하여

그늘인 듯한데 그늘도 아니고 그림자인 듯한데 그림자도 아닌
거무스름한 그 무엇. 문명의 갑작스러운 산물이 아닌 그 무엇.
깊이와 시간 속에 절어진 손때가 묻은 그 무엇.

— 타니자키 준이치로의 『음예공간 예찬』 중

계급인지 감수성 vs 다양성 포용인지 감수성

내 원적지는 서울시 중구 광희동 105번지이다. 김중업 건축가가 1967년에 지어 근대등록문화재로 예고된 서산부인과 맞은 편에 있는 광희문(수구문) 자리였다. 지금은 광희문에 이어지는 녹지가 되어 있지만, 내가 살던 1960년대에는 광희문 터 곁으로 가게가 서너 개쯤 붙어있고 안채가 따로 있어 할머니와 삼촌, 고모까지 대식구가 살았다. 세 들어 살던 식구들까지 꼽으면 세 가구가 한집에서 산 셈이다. 김일 선수 레슬링이 있다든가, 드라마 「아씨」를 방송하는 날이면 안방에 있던 금성사 흑백 텔레비전이 마당으로 나와 십수 명이 넘는 식구들이 다 같이 보곤 했다.

광희동에 사는 아이들은 대부분 가까운 곳의 공립학교인 광희국민학교나 흥인국민학교, 장충국민학교에 가는 일이 다반사였다. 하지만 무남독녀였던 나는 아버지의 적극적인 후원에 힘입어 서울사

범대 부속 국민학교에 지원했다가 은행알 추첨에서 떨어졌고, 다음으로 퇴계로5가에 있는 동북국민학교에 신청을 해서 그곳을 다니게 되었다.

동북국민학교는 지금도 그 모습 그대로 남아있다. 국립극장으로 공연을 보러 갈 때면 장충체육관으로 향하는 퇴계로 언덕 왼쪽의 태광산업 부지에 유치원부터 초등학교, 중학교, 축구로 유명한 고등학교까지 같이 사용한 운동장부터 한 반에 40~50명 되는 교실이 학년마다 네 개 반이 있던 본건물과 도서관과 양호실이 있던 별관까지 고스란히 남아있어 감회가 새롭다.

콩나물시루 같았던 1960~70년대 초등학교 풍경과는 전혀 다른 모습이다. 장충동에 재벌가가 있어 경제계 자제들도 많았고, 이북에서 내려와 동대문 포목시장 등에서 장사를 하여 부자가 된 집들의 자식들도 많이 다녔다. 사대문 안이라 그런지 영화배우나 정치인의 자제까지 난다 긴다 하는 집안의 자식들이 많았다.

난 내가 사는 경제적 수준보다 잘 사는 아이들과 친구로 지내며 천부적으로 '계급인지 감수성'이 발달했다. '성인지 감수성'이나 '젠더인지 감수성' 혹은 '장애인지 감수성'과는 전혀 다른 감수성 말이다. 그것은 내가 손해 볼 것 같다고 판단되거나 상처를 입을 것이라는 느낌이 드는 경우, 나 스스로 알아서 드러내지 않거나 철저하게 무심해지는 감각이었다. 주소를 써야 할 때 장충동이나 약수동이 아니라 광희동이라고 써야만 하는 것이 불편했다. 거짓말하지는 않았지만, 나 스스로 경계 긋는 작업에 어려서부터 익숙해졌다.

20대에는 한강 변에서 화원을 하는 아버지를 따라 경기도 구리시에서 살았다. 왜 지명이 구리게 구리시인가? 가는 길은 워커힐을 지나 박완서 소설가를 비롯해 예술가가 많이 산다는 아차산 자락의 아치울을 지나 봄이면 「고향의 봄」 노랫말처럼 아름다운 곳이었고, 버스 정거장으로 두세 정거장만 가면 닿은 가까운 곳이었지만, 내가 내리는 버스 정거장 이름은 '한다리'요, 동네 이름은 교문동이었다. 20~30대까지 내가 살고 있는 곳, 현주소지는 내가 선택한 것도 아니었지만 그것은 나를 규정하기도 하고, 기호화하고 상징했다.

수십 년의 세월이 흘렀지만, 지난해부터 일하고 있는 금천구의 주민들 인식도 크게 다르지 않다. 금천구 주민들은 어디에서 사느냐는 질문을 받거나 금천구가 서울 어디에 있느냐는 질문에 불편해한다.

마치 요즘 방송 중인 주말드라마 「나의 해방일지」에서 경기도 외곽인 수원 근처 산포시라는 가상도시, 당미역 인근에 사는 가족들이 버스가 끊긴 시각, 늦은 귀가를 위해 십시일반 차비를 모아 형제가 다같이 총알택시를 타야 하는 경기도민의 애환을 드러내는 것과 다르지 않다.

시흥동이라고 하면 경기도 시흥과 헷갈리고, 금천구라고 하면 영등포구 혹은 구로구 어딘가를 떠올리지만, 금천구에 대한 이미지는 흐리다. 그나마 패션아웃렛, 가산디지털단지가 고작이다. 1호선 금천구청역은 2008년 시흥역에서 청사 개관과 함께 금청구청역으로 역이름 세탁을 했고, 가산디지털단지역은 2005년에 과거 제조산업 중심에서 디지털 산업으로 전환하면서 이름이 가리봉역에서 바뀌게

되었다. 그리고 지금은 유동 인구가 13만 명 수준으로 서울 시내 5대 상권 중 하나로 성장하고 있다.

한편, 외지인 입장에서 내가 6개월간 보아 온 금천구는 매력적이다. 집 장사가 지은 집들이긴 하지만 1970년 경부고속도로가 개통되면서 지방에서 서울로, 서울로 인구 이동 러시를 이뤘던 1970년대 주거 공간으로 베이비붐세대의 고향 같다.

아마 1920~30년대 생인 부모님 세대에게 추억의 집들이 북촌이나 동소문동, 익선동의 한옥이라면, 1950~60년대 세대에겐 계단은 알록달록 작은 돌멩이 알들이 잔잔했던 도끼다시 바닥이고, 여기저기 터져서 검은색과 붉은색이 섞여 있는 벽돌집, 덕수궁 난간에나 있을 법한 허리 잘록한 물병 모양의 받침이 베란다 난간을 버티고 있던 집들이 아닐까? 미니 2층이라고 지하에도 방을 들이고 한쪽에 연탄을 높이 들여놓았던 집.

불란서식 주택이 뭔지도 모르면서 불란서식 주택이라 불리던 집. 마룻바닥과 벽, 그리고 천장엔 니스 칠이 잘된 나무목으로 장식된 고색창연한 집. 그래도 마당엔 라일락과 작약이 벙그러니 꽃을 피웠던 집들이었다.

그래서 난 금천구 골목을 다닐 때 괜히 붕 뜨는 기분이 든다. 가려졌던, 혹은 가리고 싶었던 나를 나 혼자서 되찾는 흥분의 시간이랄까? 어릴 적 대가족과 함께했던 기억이 새싹 솟듯이 비죽비죽 돋는 기분이랄까? 그래서 재단 사무실에서 시흥동 생활문화공간인 어울샘이나 독산도서관, 시흥도서관으로 가는 길에 일부러 현대시장이

나 대명시장 등 시장길을 에둘러서 가고 빙 돌아서 헤맬 것을 각오하고 골목길을 돌아다닌다.

일본 작가 타니자키 준이치로의 『음예공간 예찬』에 나오는 "그늘인 듯한데 그늘도 아니고 그림자인 듯한데 그림자도 아닌 거무스름한 그 무엇"이 음예(陰翳)이다. "문명의 갑작스러운 산물이 아닌 그 무엇, 깊이와 시간 속에 절어진 손때가 묻은 그 무엇이라고나 할까"(123쪽 인용)라는 표현은 시간의 흐름을 관통해 있는 그대로의 모습을 고스란히 품고 있는 금천구의 모습과 닮아있다.

이제 나는 어린 시절, 나와 다른 사람을 구분 짓던 '계급인지 감수성'을 넘어 오래 살아봐서 그런지, 살아보니 인생이 별거 아니라는 걸 경험해선지, 다행히도 '다양성 포용인지 감수성'이 예민하게 작동한다. 근대화를 거쳐 현대화를 이룬 대한민국에서 수출의 다리를 건너며 출퇴근한 베이비붐세대의 피와 땀은 부끄러움이 아니다. 당당해질 수 있는 감각을 베이비붐세대 당사자들부터 키울 일이다.(✱)

<div align="right">- 2022.05</div>

통념 vs 통찰

5월 어린이에게 감사하고 부모에게 감사하고 스승에게 감사하는 감사의 계절, 나에겐 어떤 고마움이 있는지 질문해본다. 아마도 내가 특별히 감사하는 것은 지금껏 문화예술 분야에 노는 듯 일하며 아직까지 현장에 남아있을 수 있다는 것이 아닐까?

왜냐하면 통념에 가득 찬 내가 비소로 세상을, 그리고 마주하는 일상을, 늘 만나는 사람을 통찰하도록 도와주는 계기가 문화예술 생태계 안에서 매일 매일, 순간순간 일어나고 있기 때문이다.

그중 대표적인 경험 중 하나가 2020년 뜨거운 여름에 함께했던 100시간의 성폭력상담소 교육이다.

첫날, 난 이미경 소장의 강의부터 바닥으로 떨어졌다. 내 나이와 비슷한 또래의 이 소장은 1991년부터 반성폭력운동을 해왔다. 난 1991년 딸을 낳고 "밤늦게 다니지 마라", "야하게 화장하지 마라",

"과하게 노출하지 마라" 등등 딸에게 잔소리를 퍼붓는 가부장적 사회통념에 젖어있는 아줌마에 불과했는데 말이다. 성폭력 기사를 보거나 주위에서 들으면 '양쪽 이야기를 다 들어봐야 해'라며 나름 객관적인 척했으나 그것은 자신을 설명할 언어가 없는 피해자보다 변명거리가 무수히 많은 가해자 언어로 사건을 해석하곤 했음을 교육을 받으면서 비로소 알게 되었다.

남녀의 양성이 아닌 사회적 성이라는 '젠더'에 대한 인식도 그즈음, 제대로 하게 되었다. 반 성폭력 운동의 역사부터 개념, 그리고 쟁점을 비롯하여 성폭력 범죄 관계 법령, 국내 성폭력피해 지원 시스템, 사건 지원자로서의 통념 깨기, 수사 재판절차의 이해, 보호시설의 역할과 지원체계를 파악할 수 있었다.

난생처음으로 재판이 벌어지고 있는 법원 참관에, 페미 시국 광장까지 가봤다. 아동 성폭력에 친족 성폭력 등등 세상이 어떻게 돌아가는지 난 너무도 몰랐구나~. 내가 모르고 살았던 세상의 맥락과 서사를 간과해서는 세상을 제대로 이해할 수 없다는 생각이 뼈아프게 들었다

32강까지 함께한 강사들은 한결같이 소명의식으로 열정적으로 임했다. 쉼터 친구들을 오랫동안 보살핀 열림터 원장의 노고에 마음이 쓰이고, 성폭력 사건 지원에 관해서라면 어느 것 하나 놓치지 않고 전해준 전 전국성폭력상담소협의회 김미순 상임대표의 열정에 탄복했다. 권김현영과 정희진 두 사람의 명랑 유쾌 발랄한 강의도 인상 깊었다. '2차 피해'의 심각성도 와닿았다. 피해자를 피해자로 보지

못하고 '피해자다움'을 요구하는 사회, 여기에서 교육 이후 내 일상에서의 구체적인 변화와 운동이 요구되기도 했다.

나는 누군가에게 그루밍 당하지 않았었는지? 나는 내 몸을 과연 있는 그대로 존중했는지? 나는 과연 소수자들을 존중해 왔는지? 나와 다른 사람에게 혹시 폭력적 언사와 행동을 하지 않았었는지?

내게 한국성폭력상담소 30기 기본교육 과정은 여성주의를 통해 일상에서 매사에 누구나 민주주의를 실천하라는 메시지로 남았다.

교육과정 마지막 날 나는 굵은 팔뚝이 드러나는 민소매 블라우스를 입었다. 평소에는 집안에서만 입고 외출할 땐 가리는 옷을 즐겨 입었는데 그날은 달랐다. 내 몸의 단점을 있는 그대로 사랑하겠다는 나름, 용기 있는 시도였다.

100시간에 못 미치는 75시간 교육을 받은 이후 그동안의 통념으로 스스로를 옭아매었던 것에서 벗어나려는 나만의 시도가 사부작사부작 진행되고 있다.

지난 4월 서울연극센터 재개관 기념사진처럼 극히 소수의 여성이 남아있는 남성 중심의 기념사진을 보면 생기는 불편한 감각을 비롯하여 일방적인 권력과 불의한 순간을 참지 않고 표현하기, 내담자와 상담자가 평등하듯이, 부모와 자식이 사람으로 평등하고, 상사와 부하가 인권으로서 평등하고 소수자도 존중받을 수 있도록 모든 위계와 성차별에 저항하기 등등이다.

여기에 나에게 새로운 감각을 보태준 교육이 또 하나 있으니 바로 장애인 활동 보조인 양성 교육이다. 코로나19로 실습을 마치지 못

해 자격증은 없지만 2020년 대학로 노들장애인야학이 있는 동숭동에서의 6월을 잊을 수 없다. 그 교육과정은 사단법인 '노란들판'에서 위탁운영하고 있었는데 교재의 머리글로 멕시코 치아파스의 어느 원주민이 말했다는 아래와 같은 글이 실려 있다.

> 만약 당신이 나를 도우러 여기에 오셨다면
> 당신은 시간 낭비를 하고 있는 겁니다.
> 그러나 만약 당신이 여기에 온 이유가 당신의 해방이 나의 해방과 긴밀하게 결합되어 있기 때문이라면 그렇다면 한번 일해 봅시다.

나는 장애인을 도우러 그 교육을 배우는 것이 아니라 나 자신을 위해서 배우는 것이었다. 노들정신은 상호협력과 연대로 인간의 존엄성과 평등을 실천하는 사람들을 키워낸다. 나 또한 동의하는 마음으로 교육에 참여했다. 2022년 통계를 기준으로 우리나라에 등록 장애인이 265만 3천여 명으로 전체 인구의 5.2%에 달한다.[1] 백상예술대상을 받은 드라마 「이상한 변호사 우영우」의 주역 박은빈이 "이상하고 특별한 것이 다름을 넘어 다채로움이 될 수 있기를 바란다"는 수상소감에 많은 이들이 공감할 정도로 장애에 대한 새로운 인식이 동시대 감각으로 성숙하고 있다. 게다가 59회 백상예술대상 연극 부문에서 남녀 성별 구분 없이 통합된 첫 번째 연기상을 하지성 배우가

1) 서울문화재단 sfac 문화정책+현장 장애 예술인의 몸짓. 무용 활성화 위한 토론회 리뷰 참조

받았다. 뇌병변 장애를 가지고 있는 그는 꾸준히 극단 활동을 하며 연기를 해왔는데 이제야 배우로서 연기자상을 받을 수 있게 되었다.

금천구에서 탈춤 작업을 하고 있는 천하제일탈공작소에서도 농아와 발달장애아와 함께 탈춤 워크숍을 하고 있다. 전맹 시각장애인과 함께하는 룩스빛아트컴퍼니에서 무용 구구단이라는 최적화된 교육 방법을 만들어내듯이 천하제일탈공작소에서도 새로운 교수법을 찾아나가고 있다.

다가오는 5월 13일 하모니축제에서 탈춤 무장애 공연을 준비하는 것은 물론이고 축제 장소를 찾은 장애인들 한 사람 한 사람에게 현장 분위기를 공유하게 하는 1:1 접근성 안내까지 운영할 계획이다. 불과 몇 년 전만 해도 아직은 멀었다며 상상하지 않았던 일이 지금, 자연스럽게 구현되고 있다. 동시에 이런 변화는 새로운 감각을 요구한다.

통념에 머무는 구태스러운 감각이 아니라 통찰을 통해 새롭게 얻어지는 감각이다. 사회적 통념을 깨고 통찰하며 새롭게 도전하기! 매 순간 깨지고 매 순간 돌이켜보며 거듭나기를 자극해 주는 문화예술 판에서 빈둥거릴 수 있어 새삼 고마운 축제의 계절이다.(✻)

– 2023.05

축하합니다 vs 고맙습니다

4월이면 내 생애 가장 빛났던 한순간이 떠오른다. 32년 전 첫아기를 출산하고 병원에서 퇴원해 차가 나오기를 기다리는 시간이었다. 3월 25일 아기를 낳으러 들어갔던 계절엔 꽃이 아직 피지 않은 데다가 미세먼지까지 끼어 칙칙했는데, 아기를 품에 안고 나오는 4월의 첫 번째 주말엔 빛이 찬란하게 쏟아지고 꽃이 활짝 피어나 공기에서조차 향이 나는 듯했다.

그 생일을 다시 맞아 딸에게 축하한다는 메시지를 보냈다.

딸에겐 "고마워"란 답이 돌아왔다.

'축하합니다' 곁에 있어야 하는 말은 '고맙습니다'이다.

'축하합니다' 뒷면엔 '고맙습니다'라는 말이 숨겨져 있다.

뭐든 뒤에, 혹은 곁에, 옆에 숨겨져 있는 맥락을 잘 헤아려 살펴야 한다. 아카데미상 시상식이든 무슨 상이든 축하받는 자리에서 그동

안 애썼던 사람들의 이름을 일일이 호명하는 일은 그런 이유에서다.

그런데 의외로 축하하는 자리에서 고마운 사람을 잊는 경우가 종종 있다.

요즘은 어떤 분야든 현재 있는 사람뿐 아니라 그동안 수고한 분들을 환대하는 문화가 서서히 생기고 있지만 과거엔 그러지 못했다. 건물의 개관식은 클라이언트 중심으로 진행되기 일쑤다. 건축가나 설계자, 혹은 기술 관련자 등 보이지 않는 곳에서 애쓴 이들을 놓친다든가, 오랜 시간이 걸린 성과발표 자리에서 지난 시간에 앞서 공들인 기획자들은 보이지 않고 현재 관여한 사람들만 무대에 오르기도 한다.

심지어 앞서 기여한 이들은 지나간 사람이니 굳이 열거하지 않고, 지금 남아있는 사람들만 거론하는 것을 자연스럽게 여기기도 한다.

하지만 같은 상황을 어떤 태도로 수용하느냐에 따라 그 품격이 달라진다. 한 집단의 생일인 창립기념일은 어떤가? 어느 곳은 아예 지나치고 마는 조직이 있는가 하면, 현재 함께하는 사람들 중심으로만 진행하기도 하고, 또 다른 어떤 곳은 초창기 멤버부터 초대하여 그간의 역사와 맥락을 공유하기도 한다. 축하의 자리에 당장 눈앞에 보이는 과실을 나누는 이들뿐 아니라 수 년 전 계획을 세우고 조사를 하고 이리 진행되도록 바탕을 깔아준 이들까지 불러내어 서로 치하하며, 모임 그 자체를 환대하고 있노라면 어느새 서로 간에 우정이 쌓이고 신뢰가 무르익는다. 상황마다 다를 수 있지만 어떤 집단의 조직문화에 사람의 마음이 무릇, 더 가는지는 분명하다.

'축하합니다, 환영합니다'라는 환대와 '고맙습니다, 존경합니다, 신뢰합니다'라는 우정이 존재하는 조직문화에 마음이 더 기울고 그런 분위기는 누구에게나 잘 보이고 잘 전달되기 마련이다.

'문화'란 바로 '태도'와 연결된다. 흔히 '스펙'보다 '스토리'가 중요하다고 하고, 어느 때보다도 태도의 중요성이 강조되고 있다. 개개인이 삶을 대하는 태도가 중요하다는 것은 곧 개개인의 문화가 더없이 중요해졌다는 것에 다름 아니다.

먹고살기 어려웠던 근대 시절엔 태도보다는 실력이, 문화보다는 경제가 중요했지만, 소득 3만 불 시대를 넘어 고만고만한 실력을 두루 갖춘 저성장시대에 차별화되는 요소는 단연코 태도이고, 그 태도가 차곡차곡 쌓인 그 사람의 문화가 변별력을 갖게 하는 중요한 요소가 되었다.

최근에 베스트셀러 1위를 오랫동안 하고 있는 김호연 작가의 『불편한 편의점』 소설의 힘도 삶을 바라보는 태도에 있다. 지갑을 잃어버린 편의점 주인은 지갑을 찾아준 서울역의 노숙인 독고에게 고마움을 표현하고, 노숙인이긴 하지만 그를 기꺼이 편의점 알바로 채용한다. 주인의 신뢰하는 태도에서 노숙인 독고의 변화가 시작된다.

겉으로만 보이는 노숙인을 보는 시선에서 멈췄다면 결코 일어날 수 없는 일이 일어난 것이다.

여기서 독고의 매력은 많은 사람을 대하며 빛이 난다.

다른 시간대 알바인 아들과 불화하고 있는 이에게는 "아들의 이야기를 들어 봤어요? 들어줘요. 들어주면 풀려요"라며 소통을 이어

주고, 세상에 절망하는 단골 직장인에게는 소주 대신 옥수수수염차를 권한다.

소설 속에서 밥 딜런의 외할머니가 "세상 모든 사람들은 힘든 싸움을 하고 있기 때문에 내가 만나는 사람들에게 친절해야 한다"는 말처럼 모든 사람 한 사람, 한 사람에게 진심이고 정성을 다하는 일이 소중하다.

이런 마음가짐이 태도가 되고, 이것이 저마다 개개인의 문화가 된다. 소설 『불편한 편의점』 속 주인공인 독고에게 공감한다는 것은 우리가 어떤 문화를 원하고 있는지 보여준다. 겉으로 눈에 보이는 것이 다가 아니고, 고정관념이 다가 아니라 보이지 않는 것까지 헤아려주고 저마다 다 다른 상황과 특성을 믿어주는 문화를 너나없이 바라고 있는 것이다.

직장에서도 마찬가지이다. 아무리 일 잘하고 성과가 좋은 사람이라고 하더라도 성과를 다른 동료들과 나누지 못하고 독점하는 이들은 동료들의 평가에서 자유롭지 못하다. 한두 번은 인정받을 수 있지만 지속적으로 인정받기는 어렵다. 결국, 삶의 총체적인 스타일인 문화가 어떻냐에 따라 개개인의 사회생활을 비롯해 인생살이가 결정된다.

중국의 고전인 「회란기」를 최근에 무대에 올린 '극단 마방진'의 무대가 바로 환대와 우정으로 가득한 무대였다. 작품 시작 전, 극중 때리는 장면이 많은 점에 대한 사전 설명과 함께 매로 등장하는 소품의 관객 체험을 통해 관객과 마방진이 만나는 태도부터 1:1의 관계

를 맺는 정성까지 고스란히 전달되었다. 등장인물이 모두가 저마다 빛나는 극의 완성도도 완성도였지만, 내 마음을 더욱 뭉클하게 만든 건 커튼콜이었다. 역할마다 씩씩하게 걸어 나와 무대를 돌아다니며 서로서로 바라보는 눈길이 얼마나 믿음직하고 애정이 어쩜 그리 담뿍 담겼는지?

배역 한 사람 한 사람마다 서로가 격려해주고 지지해주는 모습이 역력했다.

코로나19 시대에 무대에 오르기만 한 것에도 축하하고 서로 감사하는 마음이 무대에서 객석으로 절절하게 다가왔다.

그런 모습을 바라보는 객석의 관객들 또한 오미크론 확진자 대세 속에서도 어렵게 어렵게 공연을 꾸려 무대에 올린 극단의 공연을 축하하고 그러기까지 애쓴 모든 이들의 노고에 고마움을 절로 느끼는 가슴 벅찬 무대였다.

'축하합니다'의 짝꿍 말은 '고맙습니다'이다. 앞으로 생일 축하송 1절 후엔 생일 감사송을 2절로 부르고, 당장 눈앞의 축하할 일 뒤에 내가 미처 놓치고 있었던 고마운 분들은 없는지? 되돌아볼 일이다.(✻)

　　　　　　　　　　　　　　　　　　　　　　　　　　 - 2022.04

인싸 vs 아싸

요즘 채용 심사에 불려 다닌다. 연배가 높아져서인지, 경영본부 업무를 해본 경험 때문인지 조직문화나 인사 관련으로 부름을 받는 일이 많다. 그런 자리는 책임감이 남다르다.

어느 조직을 가든 꼭 하는 질문 두 가지가 있다. 하나는 살아오면서 자기 스스로에게 가장 칭찬해주고 싶었던 순간이 언제였는지? 자존감이 높았던 순간에 대한 기억과 다른 하나는 반대로 자기 스스로에게 실망했거나 화가 났다든가, 가장 자존감이 낮아졌던 경험을 들려 달라고 한다.

대부분의 면접자들은 뭔가 도전을 해서 성취를 느꼈을 때, 남들로부터 인정받았을 때 자존감이 높아지고 실패, 좌절 등의 경험에서 자존감이 낮아졌다고 고백한다. 요약하면 요즘 말로 '인싸(Insider)'일 때 자존감이 높아지고 '아싸(Outsider)'가 되는 경우 자존감이 낮아

졌다는 결론이다.

근데 세대가 달라서인지 내 경우는 다르다. 가장 자존감이 높아지는 순간은 내가 뭔가 막 우겼는데 알고 보니 잘못된 정보였을 때 은근슬쩍 넘어가지 않고 잘못된 것은 잘못했다고 깨끗이 시인하고 인정할 수 있을 때, 남의 이목이나 세상의 흐름에 무관하게 나 스스로 옳다고 생각하는 대로, 느끼는 대로 눈치 보지 않고 행할 수 있을 때, 온전히 나 자신의 주인이 되는 자유인이 되거나, 세상의 굴레로부터 해방되는 그런 순간에 내가 봐도 내가 괜찮은 인간이구나 느껴졌다.

한편, 나 스스로에게 실망했다든가, 자존감이 낮아지는 순간은 스스로를 속이는 경우이다. 괜찮지 않은데도 괜찮다고 하고, 생각이 다른 경우에도 남들과 공감한다고 고개를 주억거리거나, 리뷰 하는 자리에서 잘 모르는데도 아는 척을 한다든가, 감동 받지 않았는데도 감동 받은 척할 때, 내 안에서 내가 분리되는 현상과 함께 기분이 나락으로 떨어지곤 했다.

결국, 난 요즘 말하는 인싸로 살아남으려고 오버했을 때 자존감이 낮아지고, 오히려 아싸로 당당히 존재할 때 존재감이 높아진 것 같다. 기억을 되짚어봐도 중학교 시절 콜린 윌슨의 『아웃사이더』 평론을 읽으며 삶에 급급하게 적응하기보다 통찰하고 싶었고, 반 친구 중에서도 『아웃사이더』를 읽은 친구를 만나면 그 친구가 괜히 더 괜찮아 보이고 사귈 만한 친구라고 여겼다. 친구 중에도 선생님께 잘 보이고, 학교 측에 순종적이면서도 권력 지향적인 친구보다는 왠지 주류의 가치관이나 세계관과는 달리 자유분방한 친구들이 더 매력적

이고 마음에 들었다.

반면, 요즘 세대들은 인싸도 부족하여 핵인싸(인싸 중에서도 적극적으로 분위기를 유도하는 사람)를 추구하며 인싸템(인싸가 되기 위해서 필요한 아이템), 인싸 춤, 인싸 음식, 인싸 컬러, 인싸 동맹, 인싸티콘에 이르기까지 주류가 되기 위한 몸부림이 강렬하다. 핫플레이스를 다니며 사진을 찍고 자신을 드러내는 노출과 보여주기에 능란한 반면 소외되거나 따돌림당하는 '아싸'에 대한 두려움이 너무나 크다.

하지만, 우리 주위에서 정말 멋진 어른은 '아싸'가 아닐까? 예술가일 경우는 더더욱. 최근에 세상을 떠난 디자이너 알렉산드르 멘디니나 샤넬의 디렉터인 칼 라거펠트, 두 사람 모두 '아싸'의 삶을 살아온 '인싸'였다. 건축을 전공한 멘디니는 오랫동안 잡지를 만드는 등 다른 일을 하다가 디자인계에 58세에 진입했고, 패션을 전공하지 않고 예술과 독서를 즐긴 칼 라거펠트 또한 50세에 샤넬 브랜드의 디렉터로 입성했다. 두 사람은 '인싸'가 목적인 사람이 아니라, 스스로 자기만의 고유한 세계를 구축해가는 '아싸'의 길을 흔들림 없이 걸어온 덕에 결과적으로 사람들이 추앙하는 '인싸'가 되었다. 칼 라거펠트는 "자기 자신에게 가장 잘 어울리는 삶을 살라. 그것이야말로 궁극적인 럭셔리다"라는 말까지 남겼다.

자기 자신에게 충실해야 한다는 이것은 지그문트 바우만의 『희망, 살아있는 자의 의무』라는 인터뷰집에도 나와 있다. 규율과 감시가 내재화된 초기 고체 근대에서 액체 근대로 넘어온 이즈음의 특징은 첫째, 해방으로서 어떤 것도 당연한 것으로 수용하지 않고 스스로 생각

하고 판단할 수 있는 능력을 갖추는 것이다.

중요한 것은 '인싸'를 지향하기 이전에 '아싸'로서의 자기 주체성, 자기 거리를 지켜야 '인싸' 중에서도 건강한 '인싸'로 성장할 수 있다.

다시, 최종 면접시험장으로 돌아가 본다. 이 순간에도 최종 의사 결정권자의 '인싸'적 성향과 '아싸'적 성향이 갈등하는 경우가 많다.

어떤 조직에선 '아싸'로 보일지언정 개인 역량이 뛰어난 사람을 선호하지만, 반대로 역량과 무관하게 '인싸'적 성향을 선호하는 곳도 있다. 겉으로는 공정과 혁신을 강조하지만 실제로는 관행에 의존하고 자신이 겪은 경험치만을 신뢰하는 사례이다.

오디션에서도 이런 현상은 번번이 일어나고, 사람 관계에서도 다르지 않다.

아웃사이더란 내가 청소년 시절인 1970년대엔 인간존재의 본질에 깔려 있는 속물성(俗物性)을 극복하려고 노력하는 윤리적 존재로 자리매김했다. 당시 대표적인 아웃사이더적인 인물로는 니체·고흐·랭보·도스토옙스키·사르트르·카뮈·카프카의 작중 인물을 들어 사회에서 소외된 이들이 국외자적(局外者的) 존재에서 사회질서에 저항하며 국외자적인 관점에서 세상에 없던 새로운 질서를 만들어내는 긍정적 이미지가 있었다.[1] 최근에 남다른 서울대 졸업 축사로 화제가 된 빅히트의 방시혁 대표 또한 '분노'가 삶의 동력이 되는 아웃사이더의 전형이다.

1) 아웃사이더 : 「두산백과」 풀이 중 일부 발췌

문화가 꿈, 문화 가꿈

배제된 사람, 낙오된 사람이라는 부정적 이미지만 남아있는 지금의 '앗싸'에 대한 인식 전환이 필요하다.

21세기의 '아싸'들에게 20세기 '아웃사이더'의 의미를!

이 봄엔 획일적으로 인싸가 되기 위한 '인싸' 춤이 아니라 모두가 흥에 넘쳐 저마다 다르게 추면서도 누구 하나 뒤처지지 않는 '아싸' 라비아 춤을 추자.(✻) — 2019.03

고양이의 케렌시아, 사람의 케렌시아[1)]

지하철1호선 동대문역 1번 출구로 나와 한양도성을 바라보며 성 곽길을 올라간다.

새소리도 들리고, 벤치엔 동네 어르신들이 마스크를 낀 채로 앉아 있다. 금계국이 한창이고 축성 시기별로 성기기도 하고 촘촘하게도 쌓인 한양도성 아래 두 번째 암문으로 들어가면 오른쪽 축대 위에 고 양이가 지키고 있는 이층집이 보인다.

지난 5월 7일 문을 연 카페 '책 읽는 고양이'이다.

이곳 주인장은 서울문화재단 대표와 한국영상자료원 원장, 그리 고 씨네21 편집장을 지내고 소설 『세 여자』를 쓴 조선희 작가이다. 책 읽고 이야기하는 공간을 하나 마련하는 것이 버킷리스트 중 하나

1) 케렌시아 : 몸과 마음이 지쳤을 때 휴식할 수 있는 공간

였는데 오픈 즈음해 그가 포스팅한 내용을 옮겨보면 소소한 프로그램과 모임이 있는 문화공간, 사람들 만나는데 필수인 술과 음식, 삶의 질을 높이는데 사람 이상으로 막대한 도움을 준 고양이들에 대한 오마주가 공간의 구성요소가 되었다고 한다.

여기엔 주인장과 함께해온 역사 속 네 마리의 고양이 조형물이 설치되어 있다. 재롱(2001~2014)은 가장 의젓한 모습으로 동그랗게 앉아 서울 하늘 아래를 굽어보고 있고, 2층 유리창 벽에 호기심 어린 눈으로 두 다리를 뻗고 있는 도롱(2007~2014), 이와 빨간 계단에서 물끄러미 바라보고 있는 티거(2013~2014) 그리고 2층 정면 창문틀에 두 손을 올리고 서 있는 초롱(2003~)이라는 샴고양이가 있다.

출입구 옆 1층 책꽂이엔 고양이를 주제로 한 책을 비롯하여 7인 7색으로 공간을 돌보고 있는 요일별 아르바이트생 7인의 여성 중 저자들의 책이 꽂혀있고, 주인장인 조선희 소설가의 북 큐레이션 취향까지 살짝 경험하는 재미가 있다.

1층 벽면을 채우고 있는 고양이 소품장엔 200여 개가 넘는 소품들이 전시되어있다. 선물 받은 인연부터 일본에서 말레이시아, 중국, 홍콩, 프랑스, 영국, 폴란드, 스웨덴에 이르기까지 세계 곳곳에서 구해온 이야기마다 하나하나 정겹다.

또 서촌의 김미경 옥상작가가 그린 고양이 드로잉을 비롯하여 박선미, 정은혜 작가의 그림에서 고양이 사진, 주인장이 직접 수를 놓은 가방 공예 작품들까지 고양이 테마의 작품을 1층과 2층 곳곳에서 볼 수 있다. 1층 천장 벽에 장식되어 들어서면 바로 보이는 김래

환 조각가의 고양이 모양 나무 플레이트 세트는 이곳에서 만들어지는 음식과 차 그리고 술에게 '책 읽는 고양이'라는 인증 마크를 보내주는 듯하다.

지금은 코로나 팬데믹으로 테이블에 앉는 인원도 거리두기를 해야하는 상황이지만 '책 읽는 고양이'는 단순한 카페가 아니라 복합문화공간을 지향하고 있다. 다가오는 6월 말 주인장인 조선희 소설가의 사회비평서 『상식의 재구성』이 출간되면 아마도 거리두기를 지키면서도 북토크 시간을 가질 수 있지 않을까?

찬 바람이 부는 가을 무렵, 1층 테라스에서는 대학로 공연의 뒤풀이가 펼쳐지고 2층 넓은 테이블에서 고양이 테마의 영화 보기를 비롯하여 다양한 토론이 벌어지는 현장을 상상해본다.

나름 자기 분야에서 수십 년간 일해 온 7인 7색의 여성들이 요일별 아르바이트로 기꺼이 나서고 모든 요일을 기꺼이 감당할 수 있다는 대타 시스템에 면접을 자청하는 아르바이트 지원생들이 줄을 잇고 있다니 앞으로 얼마나 신나고 재미난 일들이 팡팡 터질 것인가!

물론 별도의 프로그램이 없는 지금도 테라스에 나가서 서울의 노을을 바라본다든가, 공간 어디에서도 느낄 수 있는 뷰 맛집, 바람맛집인 것만으로도 충분하다.

개에게는 주인이 있고 고양이에겐 집사가 있다.

개는 충성심을 자랑하지만 고양이에겐 자존감이 있다.

고속 압축 성장에 지친 현대인들은 이제 국가나 조직이나 내가 아닌 다른 무엇을 위해 살기보다 그저 나 자신으로 살고 싶어하는 경

향이 있다. 그동안 뭔가 억눌리고 내심 찜찜했던 구석을 물리고 남이야 어떻게 보든 말든 신경 끊고 그저 생긴 대로 살고 싶을 뿐이다.

지난해 6월 말, 정년 퇴임한 내 상태도 딱 그랬다. 가족들을 위해서, 몸 담고 있는 조직을 위해서, 공공의 발전과 사회의 변화를 위해서, 팬데믹 이후 지구환경의 보존을 위해서, 위해서, 위해서…라기보다, 심지어 나의 성장이니 나를 위해 어쩌고 이런 거보다 '그냥 나로서' 살고 싶었다.

머리를 쓰는 일이 아니라 몸과 마음으로 정성을 다하는 일 중 하나가 카페 '책 읽는 고양이'의 아르바이트이다. 원두 가루를 담아 누르고 커피를 내리고, 우유 거품을 만들고, 속바겉촉의 크러플을 만들고 '어른의 맛'을 느끼게 하는 하이볼과 모히또를 제조하며 단순하게 지낸다.

바람은 바람대로, 노을은 노을대로, 카페 앞 오랜 수령의 뽕나무는 뽕나무대로, 조형물 고양이는 고양이대로, 길고양이는 길고양이대로. 풍경부터, 공간, 오가는 모두가 저마다 평화롭고 아름다울 수 있는 곳. 낙산공원길 '책 읽는 고양이' 카페가 그곳이다.[2]

2) 서울문화재단 월간지 『문화 플러스』 2021년 6월호

안티 에이징 vs 크리에이티브 에이징

2025년이면 4명 중 한 명이 65세이고, 2017년에 전체 인구 중 65세 인구가 14%를 넘어선 우리나라는 이미 고령사회에 진입한 상태이다. 나부터 2020 정년을 앞두고 이미 임금 피크제에 돌입했고 앞으로는 인생 이모작을 준비하라는 지침을 요구받고 있다. 그런데 교육과정을 찾아보니 베이비붐세대의 특징을 고려한 교육과정이 잘 보이지 않았다. 대부분 일자리, 취업 지원 차원에서의 자격증을 따는 과정을 비롯하여 기능교육에 그치는 교육과정이 대부분이다. 관련 도서를 찾아봐도 「베이비붐세대 불안한 미래, 어떻게 살 것인가?」, 「베이비부머 어려운 시간 극복법」 등 한결같이 어둡다.

과연 그럴까? 국내 경우 1955~63년생인 베이비붐세대는 우리나라 경제의 압축 성장을 일궈냈으며, 동시에 정치 민주화를 위해서도 고군분투한 세대이다. 자식 농사를 짓느라 경제적으로 노후를 든든

하게 준비해놓지는 못했지만, 기성세대와는 다른 가치관으로 자본에 종속되었던 시절과는 다른 가치관으로, 지금과는 다른 인생을 살고 싶다는 욕망 또한 드러내고 있다.

이런 욕망에 근거하여 기업들은 안티 에이징 분야를 연구하여 속속 바이오 상품을 선보이고 있다. 의학계에서는 사망원인을 조기 발견케 한다든가 뇌기능과 세포 노화를 막는 바이오 의학 연구가 한창이고 스포츠산업에서는 과학적인 바이오 헬스 요법을, 화장품 등 미용업계에서는 '안티 에이징'이라는 특수한 신제품과 시술을 다양하게 선보이며 바이오 뷰티 산업을 일구고 있다. 음식 섭취 분야에서는 양질의 저칼로리 식단을 공급하고 스트레스를 관리하여 최적의 안티 에이징을 제공하기 위한 기술 발전을 끊임없이 시도하고 있다.

돈이 되는 안티 에이징 산업은 불나게 발전하고 있는 데 반해 과연 베이비붐세대는 지금 무엇을 하고 어디에 있는지 되물어 본다. 노년 이후에도 '안티 에이징' 상술에 현혹되어 그 기술을 소비만 할 것인지? 아니면 '크리에이티브 에이징'으로 전환하여 자신의 삶을 가꾸어 나갈 것인지 말이다.

지금 은퇴를 맞이한 베이비붐세대가 원하는 것은 100세 인생 속에서 젊음을 지속시키고 싶어 하는 '안티 에이징'도 있겠지만 정작 원하고 있는 것은 자기 나름대로 나이를 잘 먹고 싶어 하는 창의적 나이듦인 '크리에이티브 에이징'이 아닐까?

다행히 문화예술 분야에서는 몇 해 전부터 '크리에이티브 에이징'

개념이 미국이나 영국으로부터 들어와 시니어 예술교육 프로그램과 연계하여 선보이고 있다. 특히, 지난해 한국문화예술교육진흥원에서는 '창의적 나이듦'을 주제로 워크숍이 진행되었다. 거기서 소개된 '크리에이티브 에이징' 해외 사례를 살펴보자.

뉴욕시에 소재한 '프리곤 푸에르토 리칸 트래블링 시어터(Pregones Puerto Rican Traveling Theater)'는 1980년대부터 노인 대상 인터랙티브 예술교육 프로그램을 만들어 진행하고 있다. 이 프로그램은 노인들이 직접 예술가가 되(어보)는 체험형 집단 연극 워크숍, 그리고 문화, 웰니스(wellness), 삶의 질 향상을 지지하는 대화를 바탕으로 운영되고 있는데 전문 공연 무료 및 할인 입장, 지역 노인 복지관 수개월 레지던시, 노인들의 작품과 관련된 공연 및 발표가 특징인 다양한 '생활사' 연극제(Living History theater festivals), 아우구스토 보알(Augusto Boal, 브라질 연극연출가) 스타일로 가정폭력 등의 어려운 사회적 문제를 다루는 인터랙티브 포럼 연극, 다양한 언어를 사용한 다세대 팀의 구술사(oral history) 수집 등이 있다고 한다.[1]

또 다른 하나는 오하이오주의 마이애미대학에서 실행되고 있는 「오프닝 마인즈 스루 아트(The Opening Minds through Art)」 프로그램이다. 치매를 앓는 사람들에게 추상예술을 창작활동과 함께하고, 매주 고등학생 또는 대학생과 짝을 이뤄 함께 우정을 다질 수 있는 기회를

1) 2018. 2월 아르떼 365 포스팅 중 '다양성 전문성 지속성을 향한 해외노인 문화예술프로그램' 포스팅

제공하고 있는데 현재 북미지역의 150개가 넘는 시설에서 도입했을 정도란다. 학생들이 처음에는 다소 걱정이나 우려를 안고 프로그램에 참여하지만, 학기가 끝날 즈음에는 노인 파트너와 깊은 우정을 쌓거나 더 나아가 유대감까지 느끼며, 그러한 경험을 감사하게 여긴다고. 이러한 커뮤니티 행사는 다양한 세대와 계층이 함께 어우러지도록 하고, 노인들의 자존감을 높임과 동시에 학생들의 변혁적 학습(transformative learning)을 촉진시키기도 한단다.

한편 국내 사례로는 영국문화원과 부산의 금정문화재단이 공동 주최한 「한영 컨퍼런스 크리에이티브 에이징」에서 소개된 사례를 들 수 있다. 이 프로그램은 1989년 창립된 영국의 대표적인 예술을 통한 세대교류 기관인 '매직 미'의 협업프로젝트로 젊은층과 노년층의 세대 통합에 중점을 두고 실행되었는데 처음에는 힘들었지만 굳게 닫혔던 집 문이 열리니 노인들의 마음의 문도 열렸다고 한다. 평생 예술 활동을 한 번도 해본 적이 없었던 취약 계층 노인들은 처음에는 두려움 때문에 거부감을 보였지만 치유를 병행한 예술 활동에 익숙해졌다. '1:1 방문 프로젝트'는 심심풀이 화투가 산복도로 마을 어르신들의 문화예술로 거듭나기도 하고, 지식나눔공동체 이마고와 남구 우암동 마을 주민들이 마을 해설사로 나서 도시건축재생연구소 건전지프로젝트로 마을 지도를 직접 그려내기도 했다.[2]

2) 2018년 1월 부산일보, 크리에이티브 에이징 사례 기사 중 일부 발췌

이 밖에도 서울문화재단에서 2006년부터 실행해온 꿈꾸는 청춘 예술대학을 비롯해서 전국의 지자체 문화재단 등 각 기관마다 어르신 대상 예술교육 프로그램을 비롯한 동아리 사업을 펼치고 있다. 일찍이 노년 예술교육에 관심을 가져온 고영직과 안태호가 쓴 노년 예술수업(뭐라도 배우고 뭐라도 나누고 뭐라도 즐기자)에는 칠곡의 시 쓰는 할머니들의 늘배움학교 이야기, 안은미컴퍼니의 「조상님께 바치는 댄스」 등 다양한 활동으로 나이를 먹어가는 크리에이티브 에이징 사례가 소개되어 있다.

우리나라는 고령인구를 겨냥한 기술개발이 한창이다. 로봇 기술에서 일상생활 보조 로봇까지 확장돼 2022년에는 돌봄로봇이 본격 상용화될 전망이다. 그러나 정말 필요한 돌봄이 로봇으로 대체 가능한 것일까?

정년을 앞두고 있는 국립무용단, 시립무용단의 선임단원들이 NDT처럼 그 지역의 노년들을 위한 프로그램 발굴부터 기획, 실행까지 할 수는 없을까? 왕년의 잘나가던 배우나 연출가들, 음악가들이 뭉쳐서 잘나가던 시절의 관객이었던 노년층과 커뮤니케이션하며 새로운 작당을 모색해볼 수는 없을까? 상상해본다. 고령화사회는 바이오의학이나 돌봄로봇에게만 시장이 아니라 문화예술계에도 지속가능한 시장이 될 수 있다. 가장 창의적으로 작업하며 살아온 예술가들이야말로 가장 창의적으로 나이 먹을 수 있는 '크리에이티브 에이징'의 실천가이자 매개자가 될 수 있지 않은가?(✳)　　　　　– 2019.08

숨어있는 양심 vs 숨어있는 허위의식

사무실로 낯선 번호의 전화가 왔다. MBC「일요일 일요일 밤에」 '느낌표' 작가의 전화였는데, "「이경규가 간다」 코너의 '숨은 양심을 찾아서' 주인공으로 우리 아버지를 소개해도 되느냐"고 허락을 구하는 전화였다. 난 아버지가 방송에 탄다니 좋은 거 아닌가 싶어 "네" 하다가 멈칫했다. '본인이 주인공이면 그냥 촬영하면 되지 굳이 내게 양해를 구하는 이유가 있나?' 싶었다. 아버지는 당신 모습이 초라해 보이니 혹시나 사회생활하는 딸한테 누를 끼치는 것은 아닌지, 딸한 테 양해부터 구하라고 했다는 것이다.

젊어선 집 장사에 나이 들어선 꽃가게를 한 아버지는 은퇴한 이후 집 안에 있기 답답하다며 아침이면 일산 집을 나서 지하철을 타고 종로3가를 가곤 했다. 서울 토박이인 아버지는 어린 시절을 보냈던 종로통을 휘휘 지나다니며 매일 같이 담배꽁초를 줍고, 거리의 껌딱지

를 떼었다. 어깨에 멘 검정 가방 안엔 아버지가 손수 만든 껌 떼기 전용 밀대부터 허리를 많이 구부리지 않고도 쓰레기를 주울 수 있는 집게, 쓰레기 분류에 쓰이는 핀셋까지 쓰레기 청소용 패키지가 완벽하게 갖춰져 있었다. 남 보기엔 청소부인가? 오해받을 수도 있고, 칠순을 훌쩍 넘긴 노인네가 쓰레기 주우러 다니는 모습이 초라해 보여 나도 몇 번 말려 보았지만, 아버지는 소일삼아 운동도 되고 좋다하여 사는데 바쁜 나는 '몰라라' 잊어먹고 지내던 터였다.

아버지는 몇 년이고 그 일을 꾸준히 하였는데 '숨어있는 양심'이라는 코너에서 출연자를 찾던 중 한 달여 잠복을 통해 아버지의 쓰레기 치우는 일이 누가 보든, 안 보든 당신이 스스로 하는 일이라는 데 제작진이 감동하여 주인공으로 낙점하게 되었다는 것이다.

한데 문제는 아버지가 쓰레기를 줍는 것뿐 아니라, 일산 집의 일상, 인터뷰 등이 고스란히 나가는 거였다. 왕년엔 그래도 잘나갔던 아버지인데 스무 평 남짓 작은 아파트에서 소소하게 살아가는 모습을 드러내는 것이 하나밖에 없는 딸의 체면에 혹시나 누를 끼치는 것이 아닌가 걱정을 하셨다.

나 또한 우리 시대 '숨어있는 양심'으로 내 아버지가 뽑힌 데 자부심과 동시에 혹시나 내 친정 부모의 형편이 남들에게 우습게 보이면 어쩌나 두렵기도 했다.

나는 아버지의 방송 출연 소식을 남편과 딸 외 다른 사람들에게는 전혀 알리지 않을 정도였다. 한데 방송에 나오는 아버지의 인터뷰가 감동이다.

이경규 : 왜 매일 같이 담배꽁초를 줍고, 쓰레기를 주우세요? 돈 생기
　　　　는 일도 아니고 누가 상 주는 것도 아닌데?

아버지 : 젊은 시절에 내가 많이 버렸거든. 담배꽁초랑 휴지 같은 쓰레
　　　　기를. 난 남들이 버린 거 치운다는 생각 안 해요. 내가 버린
　　　　거, 내가 다시 치운다는 생각으로 하는 거지.

　아버지의 한마디가 가슴을 쳤다. 크게 배우지 않아도, 잘나지 않아
도 칠십 평생을 살아온 사람의 지혜로구나! 난 아버지의 방송을 우
리 가족만 몰래 본 게 후회스럽고 부끄러웠다. 지금도 아버지 집엔
MBC「일요일 일요일 밤에」'숨어있는 양심' 부상으로 받은 금 스무
돈이 고이 모셔져 있다.

　물론 금값이 올라 좋기도 좋지만, 방송 이후 난 아버지의 '숨어있
는 양심' 덕분에 '숨어있는 허위의식'의 껍데기로부터 비로소 자유
로워질 수 있었다.[1] (✱)

1) 2012년 주간지 한경비지니스에 실린 글 재인용

포기하지 않기 위해 포기한 것들

지난 6월 30일로 서울문화재단을 정년 퇴임한 지 1년이 되었다. 지난 1년 동안 무엇을 하며 살았나 돌아보았다. 수입은 절반 이하로 줄었지만 만나는 사람도, 다녀온 공연이나 전시, 그리고 공간 등은 두 배 이상으로 많아지고 그동안 하지 않았던, 혹은 하지 못했던 것을 시도해본 한 해였다.

1년을 시기별로 짚어본다. 2020년 7월이 되자 동네의 커뮤니티로 돌아갔다. 일산신도시 조성 무렵부터 있어 온 '행복한 왕자' 커뮤니티이다. 이곳은 딸이 초등학교 시절에 다녔던 영어도서관으로 아이들은 아이들대로, 어머니들은 어머니들대로 어울리며 학습하는 공간이었다. 아이들이 학교에 가는 시간엔 어머니들이 모여서 웬디 수녀의 미술사를 비롯해 다양한 독서 모임과 서양자수, 기타 연주 등등 나름의 재능을 가르치고 배우곤 했다. 나의 재능 나눔은 초등생인 아

이들을 데리고 주말마다 박물관, 미술관 나들이를 다니며 이야기를 들려주는 것이었는데, 20년이 넘은 지금은 동네 어머니들로 구성된 팀에 껴서 전시장으로 공연장으로 다니며 일상의 해방구를 마련하고 있다. 내가 살고 있는 지역 내 커뮤니티 활동을 포기하지 않기 위해 전문영역의 커뮤니티 활동은 포기했다.

8월 중순부터 한 달 동안은 생전 처음 들어본 '여성의정아카데미'라는 곳에서 단기 교육을 받았다. 베이비붐세대의 일원으로 여성학을 제대로 접할 기회가 없었던 나는 미투운동 즈음 한국성폭력상담소에서 100시간 교육을 받으며 내가 얼마나 가부장적인 사고를 하며 살아왔는지 실감했다. 대부분의 문화예술기관은 직원의 여성 비율이 60~70%를 웃도는 반면 의사결정과정에 오른 간부의 비중은 정작 10% 수준이라 조직 내 남성 우위 현상의 요인을 찾고, 구조를 변화하기 위해서는 또 다른 역량이 필요했다. 그래서 선택한 '여성의정아카데미'였지만 그 과정의 목적이 2022년 4월에 있을 지자체 선거에 출마할 여성 정치인을 발굴하고 성장시키는 프로그램이라 난 기본과정까지만 함께했다.

한여름, 마침 그 무렵에 독립선언을 하고 나온 시사인 고재열 기자의 캐리어 도서관 커뮤니티에 자원봉사자로 합류했다. 큐레이션한 책을 여행 가방에 담아 전국 곳곳, 세계 곳곳으로 보내자는 캠페인이었다. 아이디어 많고 네트워크 좋은 우리나라 1호 고재열 여행감독 주위엔 좋은 사람들이 많아서 지금껏 만나보지 못했던 다양한

분들도 만나고 일반인들의 깊은 덕질에 놀라기도 했다. 제주에 빈집을 통째로 렌트했다고 하여 국내에서 단 한 번도 가보지 못했던 제주 대평리의 도미토리 숙소도 경험했다. 동·서로 한 바퀴씩 도는 대중교통으로 제주도를 다녔다. 10대, 20대에 해봄 직한 여행을 다 늦게 해본 셈이다. 한 번 사는 인생, 안 해봤던 스타일의 여행을 해보는 걸 포기하지 않기 위해 안락한 여행을 기꺼이 포기했다.

9~10월엔 남편의 고향, 유성 집의 집짓기가 시작되어 유성을 자주 오갔다.

추석 명절 즈음엔 동네 마을회관에 어르신들 몸보신해 드시라 기부금도 내고 오가는 마을 분들을 보면 첨 뵌 분이건 아는 분이건 무조건 고개 숙여 인사하는 연습부터 했다. 남편의 고향 초등학교 친구들 부부와의 모임도 여러 차례 있었다. 평생 문화예술계와는 거리가 먼 분들, 검정고시와 숱한 직업을 거쳐 지금은 번듯한 건물주로 사는 분들을 만나며 장르적인 문화예술을 접하지 않은 분들이지만 삶 속에서 우러나오는 고수다운 면모가 바로 예술의 경지가 아닌가 싶었다.

지식이 높건 낮건, 가진 게 많건 적건, 집안이 좋건 나쁘건, 잘났건 못났건 모든 이에겐 예술적 역량이 숨어있다는 믿음을 포기하지 않기 위해선 그동안 콘크리트처럼 굳어진 내 편견을 포기해야 했다.

겨울엔 서울시50플러스재단과 현대자동차, 고용노동부로부터 재원을 받아 운영되는 신중년 커리어 프로그램인 '굿잡5060' 프로그

램에 참여하였다. 트렌드와 사람의 변화에 관심이 유별나게 많은 편이라 이제 막 퇴직 시점에 들어선 내 또래 사람들의 반응, 혹은 적응계획 등이 궁금했다. 프로그램은 '상상캠퍼스'라는 사회적 기업이 진행했다. 유명 강사의 일방향 강의 방식이 아니라 직원들이 퍼실리테이터가 되어 구성원들의 경험 중심으로 설계된 교육과정이었다.

기수마다 10명 정도로 구성되었는데 성비는 7:3 정도였고, 대기업의 명예퇴직자들이 많았다. 여기에서 보고서도 직접 작성해보고 구글 폼을 만드는 걸 직접 해본다든가 구체적인 내용이 많아서 유익했다.

가장 흥미로웠던 시간은 5분 동안 자기 자신을 프레젠테이션하는 것이었다. 평생 남의 프레젠테이션만 받거나 혹은 업무 관련 일만 하다가 자기 자신에 대해 발표한다는 것이 여간 쑥스러운 일이 아니었지만, 자기 자신을 바라보게 하는 의미 있는 시간이었다.

올해 들어 젊은 친구들과 함께 '연대와 협력'에 대해 학습하고 고민하는 워크보트에 참여하기도 하고 세상 돌아가는 흐름과 속도를 가늠하기 위해 트레바리 독서클럽부터 퍼블리, 폴인 등을 구독하고 있다. 모두 유료 프로그램이라 부담이 되기도 하지만 커피 한 잔 덜 마시고, 택시 한 번 덜 타지 뭐 식으로 눙치고 있다. 한편 늘 이런 서비스를 이용하면서 드는 생각은 유료 문화예술 콘텐츠 서비스 비즈니스의 가능성이다. 요즘 그림 렌탈 서비스가 비대면 시대를 맞아 호황을 맞고 있다는데 정작 예술가들은 그 어느 때보다도 어려운 시절

을 겪고 있으니 말이다.

'일상을 특별하게'라는 슬로건으로 MZ세대의 여가 파트너라는 플립이라는 회사의 매출 또한 코로나시기에 급증했다고 한다. 치유와 사회문제의 해결로 문화예술 콘텐츠의 수요는 곳곳에서 관찰되건만 산업 분야가 아닌 창작영역에서 고민되는 대안이 보이지 않아 안타깝다.

사람의 마음을 움직이고 시대를 움직이는 예술의 힘을 포기하지 않으려면 관습적인 예술에 대한 고정관념은 포기해야 하지 않을지?

원고를 마감하는 7월 30일 페이스북 포스팅 추억에 2013년도 7월 30일 포스팅이 올라왔다. 내용은 아래와 같다.

사진작가 조던 메터는 그의 아내를 이렇게 표현했다.

"그녀는 자신이 누구인지 정확히 알고 다른 사람이 되려고 하지 않습니다."

나 역시, 나 자신이 아닌 다른 사람이 되고 싶지 않다.

내가 되는 걸 포기하지 않기 위해 남이나 자본이나 관습이나 세상의 편견이 요구하는 조건들은 기꺼이 포기한다.(❋)

– 2021.08

내가 있는 곳이 낙원이라

낙원아파트 1514호, 가슴시각스튜디오. 서울문화재단에서 공공 예술 프로젝트를 하며 설치작가 최정화 작업실을 드나들었다. 그의 작업실은 옛 허리우드극장과 수백 개의 악기상이 있는 낙원상가 아파트의 꼭대기 층이었다. 남향이면 남산으로 탁 트였으련만, 북향이라 좌측으론 인왕산이 우측으론 종묘의 우거진 숲이, 그리고 정면으론 창덕궁과 북악산이 빼어나게 드러났다. 도심 속에 이런 전망이라니, 놀란 나는 나도 이런 공간이 있으면 참 좋겠다… 꿈을 꾸기 시작했다.

상상하면 현실이 된다던가? 그가 작업실을 넓혀 종로구 연지동 주택으로 이사를 나간 덕에 내 차지가 되었다. 그동안 구본창 사진작가의 서울사무실로 쓰이기도 하고, 테이프 설치작업을 즐기는 '프로젝트 옆'의 작업이 되기도 하다가 지난해 여름, 나의 정년퇴임과 함

께 나의 놀이터로 변신하였다. 이름하여 '스튜디오 낙원'.

처음 시작은 펠든 크라이스 무브의 첫 데모 공간이었다. 두 달여간 일주일에 두 번, 창밖 하늘을 바라보며 내 몸을 구석구석 감각하는 시간을 가졌다. 그 후 코로나19로 인한 사회적 거리두기로 만남이 어려운 지인들 중심의 작은 모임이 여러 차례 열렸다. 그중 네 명이 뜻을 모아 「만공무대」를 기획했다. 채우고 비우는 공간이기도 하고 만인이 주인공이 되는 일인 무대를 지향했다.

본격적인 프로그램은 10월의 첫 무대로 중강국악상 수상자인 황재인 작곡자의 시간이었다. 11월에는 가야금 연주자 안나래의 무대가, 그리고 12월엔 자립 준비 청년인 박명훈 비올리스트의 공연을 통해 18세면 사회로 나서야 하는 보호 종료 아동의 자립을 응원하는 「비바로그 쌩큐」 캠페인을 전했다.

새해 들어서는 김보라 정가 보컬리스트의 무대로 사람의 목소리에 춘하추동, 희로애락이 담겨있음을 새삼 경험했고, 2월엔 거문고 연주자이자 작곡자인 김준영 거인아트랩 대표의 거문고 산조가 이뤄졌다.

그 사이, '스튜디오 낙원'을 경험한 김준영 거인아트랩 대표가 기획자가 되어 「삼삼삼예술축제」를 제안했다. 삼일절에 삼 일간 삼일대로 변 예술 공간에서 삼일절의 시대정신을 예술적으로 다양하게 해석하는 예술실험을 해보자는 취지였다. 마침 낙원은 미디어 아티스트 VJ 영신의 낙점으로 삼 일간 미디어 작업 전시 공간으로 변신

했다. 어두운 벽으론 수많은 사람, 이방인들이 저마다 이동하고 장소와 풍경과 무관하게 혹은 유관하게 붉은 해가 자리했다.

이어 3월의 무대엔 장르가 달라져 부산의 인디씬에서 활동하는 '플랫폼 스튜디오'가 올라와 김진섭 싱어를 중심으로 특유의 사운드를 전했다. 희한하게 산조 및 독주뿐 아니라 밴드 공연을 하는데도 낙원상가 아파트에서는 층간 소음 민원이 단 한 번도 일어나지 않았다. 4월엔 수년 전 프랑스 유학을 떠나 코로나로 돌아온 김영환 첼리스트의 귀국 보고가 있었다. 그리고 5월엔 고래야의 전통 관악 연주자인 김동근 아티스트와 김철진 연주자의 대금, 퉁소 연주를 통해 떼바람 소리의 연주를 제대로 언젠가는 경험하고픈 기대를 품게 했다.

그리고 6월부터는 코로나19 및 사회적 거리두기 완화가 되는 김에 안전한 운영을 위한 팬데믹 시기의 폐쇄적인 운영을 벗어나 좀 더 체계를 갖추고 보다 많이 이들이 참여할 수 있도록 '만공낙원' 무대는 글로벌 기획사인 옐로밤 주관으로 더욱더 다양한 공간에서 새로운 방법으로 시도해나갈 예정이다.

한편, '스튜디오 낙원' 경우는 내가 예기치 않게 공공기관에 오는 바람에 적극적으로 외부 활동하기가 어려운 만큼 내년 가을 무렵까지는 직접 기획보다도 오히려 '스튜디오 낙원'의 문을 활짝 열어 만인이 주인공이 되는 기회를 제공할까 한다. 마치 스위스 취리히의 구도심인 니더도르프의 스프겔가세 1번지에 있다는 다다이즘의 생산지였던 「카바레 볼테르」를 차용한달까? 인사동에 이웃한 복합문화

공간 '코트'가 예술가들의 아지트로 일찌기 NFT 예술의 성지가 되기도 하고 벨기에, 프랑스 등 유럽 각국의 정서를 전하는 문화공간으로 파트너십을 가지고 있었음에도 건물주와 또 다른 임대자의 일방적 처사로 일부 공간 철거 등 어려움을 보니 더더욱 그렇다. 1차 세계대전 때 중립국인 스위스로 모여 전쟁이 아닌 다른 대안을 모색한 예술가들의 운동이 21세기인 지금, 우리에게도 유효하지 않을지?

특히나 드라마 「나의 해방일지」를 통해 '추앙하다' '환대하다'가 문어체인데도 대중화되는 현상을 보면서 지금 우리에겐 해방의 공간, 저항의 공간이 절실함을 느낀다. 우린 이제 더 이상 자본으로부터, 혹은 무엇으로부터라도, 누구에게부터라도 모멸당하거나 무시당하며 살 수 없다. 이전엔 참고 견디며 살기도 했지만 이제는 아니다. 나는 나로서 존재해야 하고 다른 누구보다 내 자신일 때, 나 스스로를 사랑할 수 있을 때 존재감을 실감하고 자존감이 살아난다. 그러니, 이 글을 읽고 있는 누구든 관심이 있다면 '스튜디오 1514'를 활용하시라. 추앙의 공간으로, 혹은 환대의 공간으로, 우정의 공간으로. 마침 소셜 드라마클럽, '희곡으로/말 해봐요/라이브로/야무지게'의 첫 글자를 따 네이밍한 「희말라야 희곡 읽기」가 시작된다.

매주 세 번째 일요일 오후엔 영화를 보고 영화 속 시대와 건축을 이야기하는 건축가 조인숙의 필름 행사도 진행 중이다. 공간엔 사람이 모여야 생명이 흐른다. 1916년 2월 5일 독일의 시인인 휴고 발이

문을 열었던 「카바레 볼테르」도 휴고 발이 떠나면서 잠시 문을 닫았다가 루마니아 시인인 트리스티앙 차라가 다시 문을 연 이후 예술가와 게스트들이 함께 운영하며 지금까지 이르고 있단다. 기성의 사회적 속박에서 해방되어 개인의 원초적 욕구에 충실하고자 했던 다다이즘을 21세기에 재해석하면 어떻게 될까? 마침, '카바레 볼테르'의 이름을 빌려준 휴고 발의 정신적 스승인, 볼테르가 남긴 말 중 "내가 있는 곳이 낙원이라"가 있다. 부디 '스튜디오 낙원'이 그야말로 나의 낙원이 되고, 나 자신이 사랑스러울 수밖에 없는 멋진 경험이 일어나는 공간이기를! 「나의 해방일지」 대신에 나는 「나의 낙원 연대기」를 작성해 보아야지!(＊)

<div align="right">– 2022.06</div>

2장

예술생태계, 변화에 대하여

삶과 예술은 경쟁하지 않는다.

— 의제 허백련

예술의 대중화 vs 대중의 예술화

서울시민 모두가 예술에 참여할 수 있도록 서울문화재단이 함께합
니다.

서울문화재단 대표번호인 02-3290-7000으로 전화 걸면 위와 같
은 통화연결음이 나온다.

예술에 참여하면 도대체 뭐가 좋아진다고 서울문화재단이 함께하
겠다고 하는 걸까?

나의 예술 경험은 아래와 같다.

- 어떤 상황이든 음악을 들으면 한결 기분이 누그러지고 평화로워진다.
- 그림을 그리기 위해 평소엔 지나치던 풍경이나 정물을 자세히 바
 라보고, 수시로 관찰하며 집중한다. 그림 그린 지가 수십 년이 지

나 몸은 노화했지만, 자연스레 작동하는 기억과 기술을 만나는 기분이 좋다.

- 서울댄스프로젝트를 따라 동호대교를 춤추며 걸었을 때다. 춤이라고 할 수도 없는 움직임에 불과했지만, 바람결이며 음악이 떠오를 정도로 그때 느낀 서울은 남달랐다. 지하철 3호선을 타고 동호대교를 건널 때와 전혀 다른 '서울'이었다. 내 집 값은 그대로인데 천정부지인 강남 집값에 대한 분노도, 누굴 이겨야 하는 경쟁심도 사라지고 '햐 좋구나 ~', '서울이 이리 아름다운 도시였나?' 새삼 감탄하며 그 순간만큼은 무념무상이었다.

- 도시재생 지역으로 세련되게 바뀌는 환경보다 그 구석에 기록된 원주민들의 모습, 전혀 알지 못했던 장소의 속내를 벗겨내어 켜켜이 숨겨진 다른 모습을 볼 때 내 스스로가 한 뼘만큼이라도 넓어지고 깊어지는 듯한 각성의 순간이 있다.

- 나와는 전혀 다른 생각과 표현에서 낯설어하고, 의아해하며, 스스로에게 질문을 던지고, 그 질문 끝에 새로운 세계가 찰나적으로 열리곤 한다.

- 남산예술센터 시절, 공연이 바뀔 때마다 달라지는 극장은 마법의 공간 같았다. 어쩌면 매일매일 살아가는 우리네 삶도 무대에 올라가는 연극처럼 같은 대본으로 늘 같은 연기를 하지만 그러면서도 공기도, 내쉬는 숨도 다르니 순간순간 살아내는 우리네 삶 자체가 기적이고 마법이고 신화가 아닐까 하는 기분….

반대로 이런 예술적 경험이 없었다면 어땠을까?

지금은 투병 중인 구히서 평론가가 일주일에 공연을 무려 7~8편을 볼 때 "어떻게 그렇게 많이 볼 수 있느냐?" 묻자 이런 답변을 했다. "공연을 안 보면 사는 게 사는 거 같지 않아!"

출근하여 주어진 업무를 하고 퇴근하는 반복적이고 일상적인 생활만으로는 뭔가 허전하다. 대부분 그렇게 살고 있지만 다들 헛헛해한다. 삶의 2%가 부족하달까? 양적으로는 크지 않지만 질적으로는 크게 다가오는 '살아있는 느낌', '내가 사람이다'라는 걸 체감하기 위해선 굳이 장르적인 예술이 아니더라도 유용한 일이 아닌 무용한, 뭔가 다른 관점을 갖게 하는 예술적인 활동이 필요하다.

마침, 2000년 새로운 밀레니엄 이후 국민소득 2만 불을 넘으면서 우리 사회는 '잘살게는 됐는데 왜 행복하지 않을까'란 질문을 던지기 시작했다. 경제 인간만으로는 못 살겠다 꾀꼬리! 사람답게 살기 위해 '예술 인간[1]'으로 거듭나기 시작했다. 요제프 보이스의 "누구나 예술가다(Everyone is an Artist)"를 굳이 예로 들지 않더라고 서울문화재단은 2007년부터 '서울시민 모두를 예술에 참여하게 한다'를 미션으로 삼고 예술의 일상화, 일상의 예술화를 실천해오고 있다.

그동안 어떤 변화가 있었을까?

중앙정부의 「예술교육진흥법」 제정 이후 재단은 예술교육본부의

1) 예술 인간 : 조전환, 『예술 인간의 탄생』에서 인용

미적 체험 예술교육체계를 수립하여 '방과 후 교실'은 물론 초등학교 정규 교과과정 및 고등학교의 자유 교과과정까지 티에이(TA, Teaching Artist) 활동을 펼치고 있다. 미적 체험 통합예술교육에 참여하고 있는 청소년들은 자존감이 높아지고 학교가 즐거워졌다는 후기를 남긴다. 또 경제적으로 어려운 이들에겐 통합 문화이용권 문화나눔으로 소득 격차가 문화 격차로 이어지지 않도록 돕고 있다. 지금은 생활문화지원단까지 생겨 더 활발하게 전개하고 있는데 생활문화 초창기 시절 '좋아서 예술동아리'를 비롯해 생활문화동아리 활동을 해온 시민들은 "재미없는 인생에 낙이 생겼다"고 함박웃음을 짓는다.

공연장 상주단체 활동을 해온 안은미무용단은 할머니가 무대에 오르는 「조상님께 바치는 댄스」를 비롯해 청소년, 아저씨들의 막춤 속에서도 현대무용 세계를 새롭게 열어가고 있다. 극장이 아닌 거리 곳곳에서 봄가을로 거리예술 시즌제가 열리고 시월엔 거리예술축제가 벌어져 "어, 이게 뭐지?" 하며 낯설지만 흥미롭고 새로운 것을 무시로 경험한다. 골목길, 시장, 병원 등 장소를 가리지 않고 전시되는 바람난 미술, 게릴라 프로젝트 등으로 동네 곳곳에 표정이 생겼다. 오프라인은 물론 온라인 포털에도 신진작가의 작품과 스토리 플랫폼이 열려 보다 많은 시민이 쉽게 예술과 만나고 있다.

특히 사회적 경제가 도입되고 문화예술 분야에도 협동조합 및 사회적 기업이 많아지면서 수년 전부터 예술의 사회적 가치를 질문하는 다양한 실험을 시도하고 있다.

그러는 사이 고급 예술을 누구나 즐기게 하자는 문화민주화 시대를 넘어 언제 어디서나 시민이 삶의 주인공이 되고 예술을 창작할 수 있는 문화민주주의 시대가 본격화되고 있다. 복작복작 예술로 골목길 등 동네 곳곳에서 이뤄진 프로젝트에서는 예술 활동을 함께 즐기는 문화로 이웃 간에 우정과 신뢰의 관계가 돈독해졌다는 사례도 속속 발표되고 있다.

한편, 대중 연예인이 자기소개를 할 때 아티스트라는 용어를 자연스럽게 쓰기 시작했다. 처음엔 시큰둥했지만, BTS 급이 '아티스트'란 용어를 사용하는 데에는 이견이 없다. 제이티비시(JTBC)에서는 지난해에 버스킹 형식의 「말하는 대로」란 프로그램에서 한복 입고 당구 치는 여성 그림으로 유명한 한국 화가 김현정과 '복제가 아닌 자기 자신으로 살자'라는 메시지를 던진 극사실주의 작가 정중원을 출연시켜 화제 모으기에 성공하기도 했다. 올해는 지난해 긍정적인 반응에 힘입어 「알쓸신잡」이나 「차이나는 클래스」 등에서 민화, 클래식 음악 등 예술영역을 본격적으로 다루고 있다. 광고에서 현대무용을 소재로 차용하기도 하고, 드라마에서도 보통 사람들이 비 오는 날 거리에서 춤을 추는 광경이 연출되기도 한다.

콘텐츠를 요리하는 솜씨가 능수능란하여 자본의 대중 예술화의 역습 같은 위기감마저 들 정도이다. 제4차 산업혁명 시대에 즈음하여 인공지능보다 경쟁력이 있는 인간다운 인간이 되기 위해 공감 능력과 감성, 창의성을 키워주는 예술의 중요성은 점점 커지고 있는 만큼 대중의 예술화 추세는 가속화될 전망이다.

문화예술계는 그동안 예술의 대중화를 꾀하면서도 자본이나 정치목적의 도구가 되는 것을 경계해 소극적인 태도에 머물렀으나 변화가 요구된다. 상업문화는 예술을 요구하는 대중의 높아진 눈높이에 적극 조응하며 예술가를 통해 오락의 품격을 높이고 자아를 찾아가는 철학 영역에까지 그 범위를 확장하고 있고, 「댄싱 9」에 출연해 대중의 인기를 한 몸에 받았던 안무가 김설진은 대중매체에선 열광하는 현대춤이 왜 극장에선 외면받는지 혼란스러워할 정도였으니 말이다.

'대중의 예술화'가 본격화됨에도 주체인 '예술'은 오히려 '예술의 대중화' 역할을 다하지 못하는 건 아닌지?

故 오규원 시인의 「버스 정거장에서」 중 몇 구절을 옮겨본다.

노점의 빈 의자를 그냥 시라고 하면 안 되나

버스 타려고 뛰는 저 남자의 엉덩이를

시라고 하면 안 되나

나는 내가 무거워

시가 무거워

배운 시작법을 버리고 버스 정거장에서 견딘다

창작은 무겁게 하더라도 전달은 힘 빼고, 무게 지우고…

이제는 '예술의 대중화, 대중의 예술화'에 움츠리거나, 경직될 일이 아니라 콘텐츠의 질적 완성도를 높이며 주도적으로 이끌어야 할

때다.

예술의 대중화가 고단하여 지치더라도 서로 격려하며 예술의 본분에 충실할 것! 대중의 예술화가 대세더라도 자본에게 주눅 들거나 기죽지 말고 서로 연대할 것!(✱) – 2018.11

소수 정예의 예술 vs 다수 기회의 예술

최근 예정에 없던 해외 출장을 다녀왔다. 네덜란드의 문화부와 외무부에서 만든 국제문화협력센터인 더치컬쳐(Dutch Culture) 방문자 프로그램 일환이었다. 그 나라에서는 지난 4월과 7월에 두 차례나 디렉터와 아시아 담당자가 방문하여 우리 재단의 금천예술공장과 문래예술공장 현장을 보고 간 터였다. 네덜란드에서는 시각예술 분야 관련 기관 간 파트너십뿐 아니라 연계 프로그램 가능성을 타진해왔다.

마침 한국은 네덜란드 국제문화교류 정책의 일환으로 4년마다 선정하는 집중 문화교류 국가에 2017년부터 선정되어 2020년까지는 전략적 문화교류를 할 수 있는 환경을 갖춘 상태였다. 지난 11월 21~25일까지 더치컬쳐의 방문자 프로그램이 진행되었다. 매일 아침 9시 30분부터 밤 9시 30분까지 다양한 기관과 사람들을 만나는 일정과 23일엔 괴테 인스티튜트에서 네덜란드에서 활동하는 예술가

를 대상으로 서울문화재단과 한국문화예술위원회가 기관 소개 및 국제교류 계획 등을 프레젠테이션하는 시간을 가졌다.

방문 첫날 처음으로 방문한 곳은 디에이에스(DAS)라는 학교가 아닌 학교였다. 2016년에 생겼는데 학교가 아닌 학교라고 하는 이유는 일방적인 교수법으로 가르치고 기량을 연마하는 곳이 아니라 워크숍 중심의 과제 실험의 장이었기 때문이었다. 특히 이 학교는 3년 이상 활동한 예술가들이 창작활동을 더욱더 독창적으로, 기발하게 잘 할 수 있도록 DAS 극장, DAS 안무, DAS 창의적 제작, DAS 연구를 통합하여 미래에 기여하는 예술을 생산하는 데 골몰하는 공간이었다.

네덜란드 학교이지만 네덜란드 국적자만 받지 않고 전 세계에서 온 예술가 중 탁월한 예술가를 뽑아서 소수 정예로 운영하고 있다. 학교가 학교에 머무는 것이 아니라 때론 예술, 과학, 교육, 사회가 동시대 의제를 가지고 모이는 환대의 공간으로 변신한다. 일찍이 '창조도시'의 저자인 찰스 랜드리가 창의적인 사람들이 모이는 곳이 창의도시라고 한 것처럼 DAS 1기, 2기, 3기로 쌓이면서 창의적 예술가가 암스테르담으로 모이게 만드는 영민한 예술정책이 아닌가 싶다.

DAS 학교가 4개 재단이 협업하여 만든 것처럼, 우리도 문화예술 관련 재단이 협업하며 최상의 예술가를 키워내는 데 힘을 한데 모을 수는 없을까? 그 좋은 시설에 그 넓은 스튜디오에 단 한 명의 아티스트가 작업을 하고 있었다. 우리 같으면 "이용률이 저조하다, 공간 가동률이 낮다"며 지적할 텐데 여기에선 너무나 자연스러운 분위기이

다. 그 높은 천장 아래 도서관 홀에서 맥북으로 작업하고 있는 아티스트가 단 한 명이어도 "왜 이용자가 이리 적냐"며 계량적으로 판단하지 않는 분위기가 너무 부럽지 않은가?

또 하나의 인상 깊었던 곳은 시각예술 장르의 국립 아카데미인 '라익스아카데미'였다. 라익스아카데미는 원래 1870년에 설립되어 몬드리안 등 유명 예술가가 탄생한 예술학교였는데, 1980년대부터 국제 레지던시를 표방해오고 있다. 다행히 우리나라에서도 2004년부터 한국문화예술위원회에서 지원하여 연간 1~2명씩 라익스에 보내고 있는데 어느새 다녀온 작가들이 20여 명에 달하고 있다. 그 가운데 송상희 작가를 비롯해 많은 작가들이 에르메스상 수상을 물론 국립현대미술관 올해의 작가상을 받는 등 활약이 눈부시다.

라익스아카데미 출신들이 잘나가는 비결은 과연 무엇일까? 라익스아카데미 1층 벽에 붙어있는 벽보를 보니 알 수 있었다. 우리처럼 3개월 단기 체류 혹은 길어봤자 1년 기준이 아니라 이곳은 2년 동안 머무는 만큼 충분히 기다려 준다. 그리고 각자도생이 아니라 디지털 기술 등 기술지원 및 철학 워크숍, 그리고 유명 작가부터 라익스 참여 작가를 선정하는 위원들, 과학자, 철학자 등 다양한 분야의 다국적 전문가들로 구성된 조언가 그룹(Advising group)을 원하기만 하면 만날 수 있고 도움을 받을 수 있다. 아마도 레지던시 작가들은 2년 동안 충분히 시간을 벌며 필요한 경우 조언가 그룹과 만나 질문을 주고 더 깊은 질문을 던지며 그 작업이 더욱더 깊어지고 정교해

지지 않았을지?

특히 각별하게 다가온 것은 현대미술 레지던시 스튜디오의 오픈하우스 일정이다. 들쭉날쭉한 게 아니라 암스테르담이 정한 예술주간이 있는 11월 마지막 주말로 정하여, 해마다 11월 마지막 주간이면 1년에 단 한 번 라익스아카데미 스튜디오가 열리는 전통을 오래전부터 만들어왔다.

우리나라 같으면 국립현대미술관 창동 레지던시나 고양 레지던시, 혹은 서울시립미술관 난지스튜디오 레지던시 오픈 스튜디오를 문화부에서 하는 미술주간에 일제히 여는데 과연 그런 협력이 원활할지 미지수이다. 더욱이 국내 오픈 스튜디오의 경우 비평가를 비롯해 문화예술기관 관계자 중심으로 진행되는 편인데 암스테르담에서는 예술주간 홍보 책자에 라익스아카데미 전시 오픈 정보도 들어가 있고, 거리의 커다란 광고판에도 연두색 포스터가 붙여져 있을 정도로 관심이 높다. 세상의 정보 중심 속에 정보가 들어가 있었다. 시민들이 일상에서 예술을 집중적으로 경험하는 1년에 단 한 번뿐인 예술주간에 열리는 만큼 오픈하우스에 대한 시민들의 관심도 높고 남녀노소 경계 없이 성황을 이루었다.

다음 날 들른 곳은 예술가들이 작업할 때 필요한 리서치 자료를 구비한 애플센터(DE APPLE CENTER)와 같은 건물, 같은 층에 있는 전자음악 전문창작공간인 스테임(STEIM). 입구에 들어서자 천장에서 길게 내려온 나무통이 있는데 그 안에 들어가면 인터랙티브하게 반응

하는 소리부터, 실이 움직이는 파동디자인, 보석함을 열면 보석 대신 음악이 들리는 사운드 아트 등 다양한 작품이 즐비하다. 1969년에 생긴 이후 전자음악 창작에 대한 모든 것을 지원하고 있으나 지금은 전자음악 제작보다는 사운드 아트에 집중해 음악 창작에 대한 모든 것이 가능하도록 전 세계와 네트워크를 가지고 장단기 프로그램을 운영해오고 있단다. 공간을 열정적으로 안내하는 나이 지긋한 디렉터 모습에서 STEIM에 대한 신뢰가 저절로 들었다.

우리나라는 지금 문화민주주의를 외치며 시민도 예술가다, 생활예술 대세로 가고 있고 예술지원 대상도 청년 중심으로 개편되고 있는데 전문가 중심의 예술가를 위한 창작 지원 공간을 보는 기분이 오묘했다. 네덜란드 경우 시민예술은 뮤직스쿨 등 학교 교육, 평생교육 시스템 내에서 수행하고 예술지원기구의 몫은 전문 예술가 지원이 주된 영역이었다.

물론 네덜란드와 우리나라는 상황도 다르고 역사도 다르니 비교하기는 어렵다. 그러나 예술교육진흥법, 지역문화진흥법 이후 예술교육과 지역문화진흥 관련, 예산 증대로 고유한 예술지원예산은 제자리걸음을 하고 있는 추세인데 청년예술이란 정책명으로 수십억이 편성되어 전문예술 분야의 상대적 박탈감이 큰 차에 전문예술에 대한 지원이 전폭적으로 이뤄지고 있는 네덜란드를 보니 부러웠다. 단 한 명의 예술가 콘텐츠가 국가나 도시의 상징이 되는 것을 고려한다면 전문예술에 대한 지원과 투자는 전폭적으로 이뤄져야 한다.

예술세계에 막 진입하는 예술가가 있다면 시장을 만들고 국제무대로 일취월장하는 예술가도 있기 마련이다. 창작활동의 기회균등과 함께 특화된 창작 지원 영역도 있어야 다양한 경로를 만들어 나갈 수 있다.

『왜 예술가는 가난해야 할까』의 저자로 화제가 된 바 있는 네덜란드의 경제학자이자 아티스트인 한스 애빙은 국가의 지원금 체계는 예술가로 진입하는 양적인 증가만 도울 뿐 질적인 성장엔 도움이 되지 않는다고 했다. 그렇다면 대체 불가한 유일무이한 예술가로 성장하는 데에는 지원금 말고도 앞서 본 DAS나 라익스아카데미 같은 다양한 경로의 섬세한 지원 장치가 설계되어야 하지 않을까? 이제는 사촌이 땅을 사면 배 아프다고 탁월한 소수의 아티스트 지원에 배 아파할 때가 더 이상 아니다.(✱) – 2018.12

한 번도 해보지 않았던 것 해보기

 렌터카 없이 제주에 다녀왔다. 공항에서 제주도를 순환하는 일주
버스가 동편, 서편으로 나뉘어져 101번, 102번이 운영되고 있었다.
버스를 타니 시간이 오래 걸리는 단점이 있지만 달리는 동안 운전할
때보다 높은 시야에서 창밖의 풍경을 앞뒤 좌우까지 바라볼 수 있다
는 장점이 있다. 자동차로만 다니면 보이지 않았던 풍광이 느껴지고,
자동차로만 다닐 때는 목적지 중심이라면 버스로 갈 땐 거쳐 가는
동네 지명부터 버스에 탄 어르신들 풍경을 미루어 짐작하며 오늘이
장날인지 아닌지, 어디를 많이들 가는지 관찰하는 재미가 쏠쏠하다.
 제주 공항에서 서귀포 안덕면 대평리 숙소에까지 렌터카 50여 분
이면 족했을 법한데 한 시간 반가량 걸려 도착했다.
 불볕더위에 버스를 하염없이 기다리느라 기미가 짙어지고, 가는
방향이 제대로인지 아닌지 확인하기 위해 현지인에게 몇 번씩 물어

봐야 하는 수고로움이 따랐다. 환갑이 다 된 나이에, 배낭을 메고, 혼자서, 2015년인가 메뚜기 수프가 궁금해 찾아갔던 '쫄깃센터'라는 게스트하우스 이후 두 번째로 찾아가는 게스트하우스였다. 그것도 지난봄에 문을 닫은 '티벳풍경'이라는 곳의 도미토리(dormitory) 숙소 이용은 내 생애 한 번도 해보지 않았던 새로운 경험이었다.

게스트하우스 '티벳풍경'은 여행자 플랫폼이라는 실험을 하고 있는데, 『시사인』에서 오랫동안 일했던 고재열 전 기자가 제주에 비어있는 집을 2달간 렌트해 새로운 여행 문화를 만들어보고자 마련한 공간이었다. 이곳에서는 공간 이외에 제공해주는 것이 아무것도 없다. 이용자 스스로가 공간 사용법을 터득한다. 침구는 알아서 쨍한 햇볕에 말리고 사용 후엔 세탁하고, 청소도 사용자가 직접 한다.

개인적으로는 정년퇴임 이후 새로운 일상을 맞으며 코로나19 사태에 즈음해 새로운 일상에서도 가능한 차를 버리고 대중교통으로 다닌다는 원칙을 정했다. 외식보다는 집밥을 손수 만들어 먹으려고 하고, 미팅도 집에서 하는 경우가 늘어나고 있다.

기존의 방법이 아닌 새로운 방법으로의 전환은 문화예술 분야에서도 생존을 위해 시도되고 있다. 타격이 큰 축제의 경우를 살펴보면 「안산국제거리극축제」는 오프라인은 취소하고 온라인으로나마 진행했고, 「의정부음악극축제」는 5월에서 8월로 연기해 국내팀 중심으로 축제를 꾸려서 방역단계가 오르기 전에 아슬아슬하게 축제를 선보일 수 있었다.

가장 적극적인 대안을 마련한 축제로는 춘천시 100개의 장소에서 분산 개최하는 '춘천마임 백신(100scenes)' 프로젝트를 기획한 「춘천마

임축제」를 들 수 있다. 집콕하고 있는 청소년들을 위해 '마음 배달'이라는 놀이 키트를 만들어 보급하기도 하고, 온라인으로 「춘천마임축제」의 상징 콘텐츠이기도 한 마임, 크라운, 그리고 춤을 배울 수 있는 프로그램을 기획하는 등 공을 들였다.

특히, 축제 개막작인 「빨간 장미의 세레나데」는 작품을 춘천시 안의 아파트 단지에서 선보여 7월 「한국보도사진상」에서 '베란다 1열에서 마임공연 감상'이란 사진이 상을 받기도 했다. 축제의 개막장소가 아파트 단지요, 축제 관람 장소 또한 아파트 베란다 1열이라니! 팬데믹이 만든 축제의 변화를 상징적으로 보여주는 현장 아닌가? 한번도 하지 않았던 것을 용기 있게 해본 실험의 결과이다.

고양아람누리 웹진에 서울거리예술센터 조동희 감독이 쓴 「해외축제 상황」[1]을 보면 국내 상황과 다르지 않다.

벨기에의 대표적 서커스 축제, 「페스티벌 UP!」은 격년제로 올해 16회를 맞는데 행사 일주일 전 벨기에 연방 정부의 지침에 의해 전격 취소됐다. 특히 페스티벌을 주관하는 서커스 창작센터 '재난 공간(Espace Catastrophe)'의 대표 카트린 마지(Catherine Magis)가 지난해 봄, 문화비축기지에서 있었던 서울서커스페스티벌 '서커스 캬바레'에 와서 아시아 및 국내 예술가들과의 교류 등 향후 국제 교류에 대한 의지를 나타내며 아시아권의 전문가들을 초청하는 전문가 포럼을 올해 연다고 했었는데 아쉽게도 수포로 돌아가고 말았다.

1) 해외거리예술축제 관련 정보는 「고양아람누리 웹진」에 실린 서울거리예술센터 조동희 감독의 글 중 일부를 요약 발췌하였다.

프랑스의 대표적인 거리예술축제로 「오리악축제」와 「샬롱축제」가 있는데 팬데믹에 즈음해 내린 두 도시의 선택이 다르다. 산간 오지에 있는 오리악에서 열리는 「국제거리극페스티벌」은 대외적인 축제프로그램을 취소하고 20년 동안 변함없이 해오던 지역주민 대상 프로그램인 '자유로운 들판!(Champ Libre!)'만 변함없이 올렸다.

한편, 「샬롱거리예술페스티벌(Festival Chalon dans la rue)」은 여름 바캉스 기간에 벌어지던 축제 대신 8월, 9월, 10월의 마지막 주말 세 차례로 나눠서 도시를 깨우고 사회적 관계를 복원시킨다는 계획이다.

8월 말에 진행되는 첫 번째 행사 '새벽(Aube)'은 거리 두기가 가능한 공간에서 작은 작품들을 공연해 샬롱시의 시민들이 서로 만날 수 있는 기회를 제공하고 9월 말의 두 번째 행사 '기상(Lever)'은 정원, 광장, 중정 등에서 관객들과 함께한다. 그리고 10월 말에 펼쳐지는 '수평선(Horizon)'에서는 거리, 대로, 광장 등 축제의 대표적인 공간에서 작품들을 만날 수 있다. 그동안엔 한 번도 해보지 않았던 새로운 시도이다. 문화자원이 많은 도시인 샬롱이라 가능하고 8월, 9월, 10월 시간이 흐름에 따라 코로나19가 잠잠해지기를 바라는 소망도 담고 있다.

서울문화재단은 2017년부터 서울거리예술창작센터와 서커스 분야 교류 사업을 진행하고 있다. 올해 코로나19로 어려운 여건이지만 실시간 온라인 방식으로 한국 아티스트들을 대상으로 서커스 교육 프로그램을 진행할 예정이다. 환경의 변화로 지금껏 한 번도 해보지 않았던 것을 상상하고 대안까지 실행하려고 준비 중이다.

그중의 하나가 해마다 5월이면 가족들에게 즐거움을 선사하던 서

울서커스페스티벌 '서커스 캬바레'인데 올해는 9월 초로 연기하고 국내 팀 위주로 구성하여 거리두기 관람 방식의 하나로 공중 퍼포먼스 작품을 선보이는 '드라이브인 서커스' 프로그램을 기획 중이다. 「춘천마임축제」가 아파트 단지로 가서 개막작을 선보였다면, '서커스 캬바레'는 3회 동안 축제를 해온 문화비축기지에서 공중 퍼포먼스를 실연하며 그것을 시민들이 드라이브인 스루 방식으로 즐기는 '드라이브인 서커스'를 처음으로 선보인다고 한다.

코로나19 상황이 악화되면 악화될수록 지금껏 하지 않았던 방식을 강구해야만 한다.

부평아트센터는 2020년 개관 10주년을 맞이해 코로나19로 인한 공공극장의 폐쇄 사태를 경험하며 지금까지 한 번도 없었던 「극장을 팝니다」라는 획기적인 제목의 작품을 들고나왔다. 팬데믹 시대에 극장이 팔려서 사라져도 되는지? 아니면 극장은 우리에게 어떤 의미이고 어떤 역할인지 질문을 던질 부평아트센터 상주 예술단체이자 인천지역을 중심으로 활동하는 앤드씨어터 주관의 「극장을 팝니다」의 역설이 기대된다.

코로나19로 인한 팬데믹 시대에 즈음하여 지금껏 한 번도 하지 않았던 것을 새롭게 시도해보지 않았다면 직무 유기이다.

소설가 김연수가 "파도가 바다의 일이라면 너를 생각하는 것은 나의 일이었다"라고 말한 것처럼 사람이 사람을 생각하는 것은 나의 일이고, 사람이 지구를 생각하는 것 또한 나의 일이기 때문이다.(*)

<div align="right">– 2020.09</div>

예술의 시간 vs 시간의 예술

십여 년 전부터 최고의 순간을 일컫는 용어가 달라졌다.

맛이든, 풍경이든, 어떤 상황이든 놀라울 정도의 완성도를 지녔다든가 아름답거나 최상의 경지에 이르는 것을 보고 우린 '예술'이라는 감탄사를 뱉는다.

그 이후 가수 싸이는 정점을 찍듯이 2010년에 「예술이야」라는 노래를 통해 예술과 친하지 않은 대중들에게도 예술이란 무엇인지 쉽게 전달한다. 가사 속의 예술의 정의는 이렇다.

"너와 나 둘이 정신없이 가는 곳, 정처 없이 가는 곳, 정해지지 않은 곳"은 마치 사무엘 베케트의 『고도를 기다리며』가 따로 없다. 또 다른 가사인 "거기서 우리 서로를 재워주고 서로를 깨워주고 서로를 채워주고"는 예술의 영감이나 예술작업의 협업 정신에 다름 아니다. "지금이 우리에게는 꿈이야 너와 나 둘이서 추는 춤이야 기분

은 미친 듯이 예술이야!" 노래하며 예술이란 최상의 몰입이고 자기 다움이라고 전한다.

서울시민을 대상으로 「2018 문화향유실태조사」를 했는데 여가 활동 순위로 TV 또는 비디오 시청이 31%대인데 반해 '문화예술 관람률'은 14%대로 특히 연극, 무용, 전시, 음악, 국악 분야는 10%대를 밑돌고 있다.

일상에서 예술을 즐기지는 못하는 현실이지만 척박한 환경 속에서도 창작 작업을 해나가고 있는 예술인에 대한 존경과 존중에는 암묵적 합의가 이뤄지고 있는 듯하다.

그렇다면 우린 왜 예술의 중요성을 인정하면서도 현실에선 감탄사로 남는 '예술'이란 용어만 난무하고 삶에는 녹아들지 못하고 있는 걸까?

4차 혁명을 운운하며 인간을 더 인간답게 하고 AI가 못하는 것을 할 수 있는 영역은 창의성을 상징하는 예술이라며 지금이 '예술의 시대'이고 '예술의 시간'이라고 강조하지만, 정작 '시간의 예술', '시대의 예술'로는 영글지 못하고 있다.

이런 생각으로 어지러울 때 로베르 르파주의 연극 「887」을 보았다. 「887」은 기억을 테마로 한 작품으로 자신의 휴대전화 번호도 외우지 못하는 주인공이 50년 전, 어릴 적 시간을 보낸 집의 주소지인 퀘벡시 머레이가 887번지의 '887'을 제목으로 차용했다.

작품 속에서 주인공은 40주년 기념 시 낭송의 밤에 「스피크 화이트(Speak white)」란 시의 암송을 의뢰받는데 결코 외워지지 않다가 지

난 50여 년간 그가 살았던 퀘벡의 근현대사를 자신의 삶에 소환하면서 자기 자신과 싱크로율이 높아지는 경험을 한 후에야 시를 외우고 끝내 멋진 낭송을 하게 된다

「스피크 화이트(speak white)」란 당시 영어와 프랑스어를 쓰는 사람들이 섞여 살았던 퀘벡에서 부유층, 사회 주류층의 영어를 쓰는 사람들이 프랑스어를 쓰는 사람을 무시하며 사용했던 단어이다.

캐나다 시인 미셸 라롱드는 동시대를 상징하는 「스피크 화이트」를 제목으로 시를 지었는데 이 시를 키워드로 한 연극 「887」은 영어를 쓸 줄은 몰랐으나 말을 할 줄 알았던 아버지, 치매에 걸린 할머니의 죽음을 비롯한 가족과 이웃들의 이야기와 퀘벡해방전선(FLQ) 같은 당대 일어난 역사적, 사회적, 정치적 사건 등을 직조하면서 우리는 무엇을 기억하고 살아야 하며 역사는 개인의 기억과 어떻게 연결되는지 질문한다.

기억이란 곧 시간이다. 시간은 누구에게나 아무 때나 기억이 되는 것이 아니라 순간순간마다 개개인의 경험으로 내재화가 될 때 비로소 시간이 되고 기억이 된다.

말뿐인 '예술의 시대', '예술의 시간'을 넘어서 '시간의 예술', '시대의 예술'로 영글기 위해서는 어떤 전환이 필요할까?

한 달에 한 번 문화의 날이 생기고, 예술지원은 청년예술지원까지 확산되고, 동네마다 지역마다 예술을 통한 지역재생을 강조하고 있지만 실제로 싸이의 노래처럼 "서로를 재워주고 서로를 깨워주고 서

로를 채워주는지?" 서로 협력하고 있는지? "정신없이 가는 곳 정처 없이 가는 곳 정해지지 않은 곳"을 향해 가고 있기는 한지? 충분히 고도가 올 것을 믿고 기다려 주고는 있는지 의문이다.

시간의 예술, 시대의 예술이 영글기 위해선 결과만큼이나 과정이 중요하다. 로베르 르파주가 887번지에 있는 아파트의 생활 단면과 아버지를 비롯한 가족들을 불러내어 소소한 일까지 기억해내 「스피크 화이트」란 시의 시대적 상황이 내재화되면서 시가 저절로 외워지듯이 예술작업이든 예술을 애호하는 생활이든 개개인의 생각과 경험이 온전히 밀착되는 실천적 과정이 있어야 온전히 자기 것이 될 수 있다.

오래전에 발표된 독일의 소설가 미하일 엔데의 『모모』를 다시 들춰 읽어보는 것은 요긴하다.

시간은 진정으로 자신의 시간일 때만 생명을 갖게 된다. 회색 무리들의 제안에 동조하여 시간을 아끼고 효율적으로 결과만 내려는 삶은 내 시간의 주인이 이미 내가 아니다.

『모모』에서는 사람들이 자신들의 시간으로 무엇을 할지는 스스로가 결정하고 시간을 보호해야 한다고 말한다. 사람들은 시간을 알기 위해 심장을 갖고 있는데, 아무것도 느끼지 못하는 심장은 죽은 심장과 다름없다고 말이다.

주 52시간 근무제와 3만 달러 시대로 접어들면서 아직 체감되고 있지는 않지만 시간의 중요성이 더 커지고 있다. 늘어난 시간을 어떻게 사용해야 할까? 어떤 기억으로 만들어야 할까?

'예술의 시간'을 누리기 위해 시간을 소설 속 회색 무리 같은 거대 자본에게, 내가 아닌 남에게 도둑맞지 않는 지혜, 곧, '시간의 예술'이 더욱 절실한 요즘이다.

감탄사로 외마디 뱉어지다 소비되는 예술이 아니라 내 몸 곳곳에 각인되는 예술로의 전환을 위해!(*) – 2019.06

지원하되 간섭하지 않는다
vs
지원하되 기획하지 않는다

지난 1월 18일 오후 마포 석유 비축기지에서 흥미로운 질문과 제안들이 오갔다. 한국문화예술위원회 지원으로 프로듀서그룹 닷(DOT)에서 「DMZ 렌즈를 통해 바라본 우리 시대의 경계와 공존」을 주제로 Q&S 포럼이 열린 것. 이 자리에는 국내 기획자를 비롯해 벨기에, 프랑스, 나이지리아 등 세계 곳곳에서 온 프로듀서, 리서처, 아티스트들이 참여했는데 그 가운데 이탈리아에서 온 알토 페스트(ALTO FEST)의 지오바니 트리노(Giovani Trono)라는 디렉터가 눈길을 끌었다.

그는 DMZ 현장 조사를 하는 과정 내내 유쾌한 농담과 특유의 친화력으로 일행을 즐겁게 했다고 하는데, 강원도 철원의 재래시장에서는 말도 통하지 않는 어르신들과 웃고 떠들다가 "예술이 세상을 구

원할 것이다"라는 구호를 상인들이 외치도록 유도하곤 유유히 시장을 떠났다고 한다. 이렇게 에너지 넘치는 그가 2011년부터 만들어오고 있는 이탈리아의 알토 페스트는 과연 어떤 축제일까?

게다가 알토 페스트는 이제 막 시작한 지 7년 차밖에 안 된 신생 축제임에도 지난해 유럽의 축제연합인 EFFE(Europe For Festival, Festival For Europe)로부터 700여 개의 유럽 축제 가운데 가장 멋진 축제 여섯 개 중 하나로 꼽혔다고 하니 그 비결이 무엇인지 몹시 궁금했다.

축제를 설명하기 위해 나선 지오바니 트리노 디렉터는 청중들에게 '시간'이란 무엇인가라는 질문부터 던졌다. 시간이란 지금 우리가 존재하고 있는 이 순간이지 싶은데, 시간을 어떻게, 누구와, 무엇을 하며 '누리느냐'에 따라 찰나로 휘발되기도 하고, 영원히 기억되는 순간이 되기도 한다. 그러므로 시간에 다름 아닌 '시(詩)적 씨앗'을 뿌려 전혀 다른 시간이 되도록 만드는 것이 알토 페스트의 방향이라고 강조했다.

ALTO란 '높은' 이란 뜻을 가진 걸 상상해본다면 축제를 통해 사람이 누릴 수 있는 정신적으로 가장 '높은' 상태의 경험을 누리게 하는 비전에서 알토 페스트라는 이름이 붙여진 게 아닐까 싶었다.

'예술'하면 여전히 그 분야를 전문적으로 배운 이들만이 한다고 일반적으로 생각하는데 그런 고정관념을 깨 줄 작업으로 새로운 축제를 기획하게 되었고, 무엇보다 사람들의 일상 가까이, 삶 속에 더욱 깊숙이 예술이 들어가는 사회적 실험정신 덕에 EFFE도 수상했

다니 말이다.

알토 페스트의 가장 큰 특징은 예술가가 일반 시민들의 집에 들어가서 열흘 정도 함께 살면서 작업을 하고 완성한 작업물을 자신이 묵었던 공간이나 작품의 배경이 된 공간에서 함께 지내온 사람들에게 직접 발표한다는 데 있다.

다큐멘터리 작가들이 현장성을 높이기 위해 잠복하여 영상을 만든다든가, 소설가나 시나리오 작가들이 참여관찰을 위해 현장에 뛰어들거나, 돼지나 말 등 동물 사진을 즐겨 찍는 박찬원 사진작가처럼 양돈장이나 말 목장에서 살아본 경험으로 작업을 하는 이들이 간혹 있었지만 연극이나 무용 등 공연예술가들이 서울시 동대문구 용두동 ○○번지 등 여염집으로 들어가 그곳에 사는 사람들과 같이 살면서 작품을 만들고 그 장소에서 발표하는 사례는 처음 접해본다.

알토 페스트의 지오바니 트리노 디렉터 왈, 이런 실험적 시도는 "우리네 삶에 현대예술이 영향을 끼쳤으면 싶어서"였다고.

부동산 가격으로 인한 영향, 물가동향의 영향, 정치적 변화에 따른 영향, 권력 이동에 따른 영향 등이 아니라 "예술이 삶에 영향을 좀 주고 싶어서"라는 그의 바람이 더없이 절실하게 들린다.

한국문화예술위원회가 1973년 문예진흥원으로 출범한 이래 예술에 숱한 지원과 다양한 노력을 해왔고, 2000년대 이후 광역문화재단부터 기초문화재단까지 앞다퉈 설립되고 있지만 예술 향유율은 여전히 5% 미만 수준이라, 그동안 나는 과연 무슨 일을 하고 있었던가? 무력감을 느끼고 있어 절실함이 더했다.

그들은 연초면 예술가를 집에 들여 열흘 동안 동고동락할 공간 기증자를 모집한다. 또 이런 환경에서 작업할 작가들을 전 세계 아티스트를 대상으로 모집한다. 국적 무관하다. 단 아마추어는 자격이 없다. 국내 관심 있는 아티스트들은 올해는 지난 1월 27일로 마감되었으니 「2020 알토 페스트」(www.altofest.net)에 관심 가져보시길!

서로 다른 이들이 같은 공간, 같은 시간을 공유하며 머무는 동안 처음엔 불편하기도 하고 꺼려지기도 하지만, 다른 것에 대한 이해, 낯선 것에 대한 불편함이 어느 순간, 아주 짧은 순간이지만 환대할 수 있는 열린 마음으로 바뀌는 순간을 경험한다. 그 순간이 바로 일상에 '시(詩)적 씨앗'이 뿌려지는 기적 같은 순간이라고 알토 페스트의 지오바니 트리노 감독은 말한다.

이런 과정을 통해 알토 페스트 프로그램은 상품이 아니라 작품으로 태어난다.

무대나 전시장 또한 극장 무대나 화이트 큐브 전시장이 아니라 내 집의 거실도 되고, 아파트의 테라스도 되고, 골목길도 되고, 동네 중정도 된다. 관객 또한 열흘 동안 함께한 가족들이고, 이웃들이다.

동네에서 낮에는 3통 8반 집 주방에 빙 둘러서서 공연을 보고, 저녁에는 305호 테라스에서 낯선 무용을 집중해서 본다. 어울려서 작품을 보던 이웃들은 지금껏 한 번도 보지 못했던 모르는 사이였지만 같은 공연을 보며 박수를 치고, 감동하는 경험을 통해 처음엔 내가 좀 더 잘 보겠다고 머리를 내밀고 몸을 밀치는 행동에서 나중엔

서로가 더 잘 보이도록 배려하고 양보하는 경험도 한다. 공동체성이 싹트는 순간이다.

예술가는 공간 기증자에게 "나에게 너의 말을 해라. 나는 당신을 믿는다"는 신뢰를 섬세하게 제안하며 오가는 소통과 대화를 통해 자기 작품을 완성도 있게 재생산한다.

그 사이 공간 기증자인 시민들은 예술가와 갈등도 겪고, 지금껏 해보지 않았던 생각도 하면서 시민들도 나름대로 상대방을 배려하고, 성급하게 판단하지 않고 기다릴 줄 아는 '더 나은 사람'으로, 내가 미처 몰랐던 것까지 이해할 수 있는 '더 깊은 사람'으로 성숙해지는 경험을 한다.

예술가나 공간 기증자인 시민이나 알토 페스트가 시작하기 전보다 조금이라도 더 사람으로서, 예술로서 완성도가 높아지는 경험이고 이것이 바로 알토 페스트가 추구하는 지점이다.

알토 페스트의 지오바리 트리노 디렉터는 축제 이야기를 하며 '선물'이란 단어를 사용했다. 거리예술창작센터가 된 구의취수장에 초대된 프랑스의 유명한 저글러 또한 저글링의 기본 철학은 잘 받는 것이 아니라 잘 주는 것이 먼저라고 했다.

축구나 농구에서도 공을 잘 받으려면 잘 주는 것이 먼저이다. '선물'이란 주는 것이 먼저이고 받은 이가 또다시 선물을 건네 선순환이 일어나는 것이 순리이다.

40년 전부터 시민들에게 자신들이 만든 아동 청소년극을 보여주고 싶어서 자발적으로 마켓을 열어 지금까지 이어지고 있는 덴마크 코펜하겐 4월 축제의 동력은 무엇일까?

이탈리아의 알토 페스트는 여염집까지 입주하여 예술가가 창작하고 발표하고 덴마크의 4월 축제는 학교, 유치원, 도서관, 갤러리, 동네 공원, 숲 등등 일상 곳곳을 찾아가 공연을 한다.

우리도 '이웃집 예술가'라는 사업도 있었고, 지역 안에 둥지를 틀고 예술 활동을 하고 있다. 하지만 차이는 우리네는 지원금 사업이 먼저 기획되고, 그 후 예술가나 단체가 참여하는 구조라면 알토 페스트나 4월 축제 경우 예술가가 주도적으로 먼저 실행하고 지원은 뒤따라온다. 지원하되 간섭하지 않는다는 원칙을 보여주는 사례이다.

이제는 '지원하되 간섭하지 않는다' 수준이 아니라 '지원하되 기획하지 않는다'로 전환해야 할 때가 온 게 아닐까? 많은 예산을 사용했는데도 정작 시민들의 예술경험 체감률이 낮은 것은 예술가나 단체의 수요를 반영하지 않고, 관(官)에서 먼저 정책 트렌드에 따라 기획, 설계하기 때문이다.

"삶과 예술은 경쟁하지 않는다"라는 의제 허백련 화백의 말을 이렇게 바꿔본다.

'정책과 현장은 경쟁하지 않는다.'

개인적인 성과를 내기 위해 사업이나 정책을 날림으로 기획하지 않고 시민들에게, 우리 사회에, 우리 도시에 '예술'의 힘을 증명하고

'예술'의 힘을 실천할 수 있는 예술가나 단체의 상상력과 창의력에 기회를 주었으면 좋겠다. 그러면 오히려 자유로운 예술가들의 창작 활동으로 가볍디가벼운 시민들의 일상이 잊지 못할 영원의 순간으로 바뀌기도 하고, 그런 경험을 한 시민들은 예술의 존재를 인정하며 훗날 후원할 수도 있지 않을지?

죽는 순간까지도 웃는 돼지가 나를 내려다보고 있다.(✻)

– 2019.02

내일을 시작할 이유, 내 일을 시작할 이유

'이토록 고고한 연애'는 예측이 되지만 '이토록 고고한 연예'는 예측 밖이었다. 『이토록 고고한 연예』는 역사소설을 즐겨 쓰는 소설가 김탁환의 신작이다. 산대놀이 등 조선시대 공연예술 연구자인 중앙대 전통예술학부의 고(故) 사진실 교수가 오랫동안 소설로 써보라고 제안했다는 '달문'이란 인물의 이야기이다. 달문(達文)은 연암 박지원의 「광문자전」의 주인공인 '광문(廣文)'의 또 다른 이름이기도 하고, 여러 사료에 나오는 실제 인물이기도 하다.

『이토록 고고한 연예』 속에서 '달문'은 조선에서 가장 착하고, 가장 못생기고, 가장 춤을 잘 추는 인물이라고 나온다. 남을 안 웃기고는 못 배기는 재치와 착한 성정, 놀라운 춤사위, 추한 외모를 한 몸에 소유한 조선시대의 유일무이한 연예인이다. 얼마나 착한가 하면 '걸인들 사이에 식중독이 돌자 제 입을 찢는 대가로 돈을 빌려, 그

들을 살리기 위해 죽을 쑤었다'라는 일화가 있을 정도라고 한다. 특히, 내가 달문에게 빠진 것은 소설 속에 나오는 그만의 독특한 분배 방식 때문이었다.

> … 달문은 수표교 거지패 왕초였다. 왕초는 구걸하지 않을 뿐만 아니라 거지패가 먹고 입고 자는 것을 모두 결정했다. 왕초에게 절대복종하는 것이 거지패의 법이었다.
>
> (중략)
>
> 왕초치고 **삐삐** 마른 놈은 없었다. 구걸해온 음식 중에서 절반을 먹든 전부를 먹든 왕초 마음대로였던 것이다. 그러나 달문은 살점이라고는 없는 홀쭉이였다.
>
> 달문이 주먹을 쥐곤 커다란 제 입에 넣었다가 **뺐다.** 좌중이 조용해졌다. 논의를 시작한다는 약속된 손짓이었다. 거지들이 각자 구걸해온 음식들을 가지런히 놓았다. 달문은 거기 한 명마다 먹고 싶은 양과 그 이유를 들었고 그에 대한 다른 거지들의 의견을 경청했다. 자기가 구걸한 양보다 적게 먹겠다는 이는 단 한 명도 없었다. 대부분 주린 배를 채우기 위해 욕심을 부렸다. 그때마다 달문은 거지들이 모두 인정하는 결론에 도달하기까지 의논하고 또 의논했다. 마지막까지 결정되자 달문이 일어섰다. …

여기서 소설을 이끌어가는 매설가(이야기꾼) 모독이 분배방식이 너무 복잡하고 시간이 오래 걸린다며 "자기가 구걸한 만큼 먹든가, 모

두 거둬들여 사람 수만큼 나누면 간단히 끝날 일 아니냐"며 반문하자 달문이 말한다.

> 구걸이 쉬워 보여도 보통 어려운 게 아닙니다. 죽는 둥 사는 둥 최선을 다한 결과입니다. 함부로 나눠선 안 됩니다. 이게 내 일을 시작한 이유거든요. 내가 아파서 구걸을 못 하는 날에도 굶지 않는다는 믿음이 생기면 으르렁거리며 싸울 이유가 없습니다.

1/N로 나누면 더 일하려고 들지 않고, 각자 구걸한 만큼 먹게 하면 함께 일하려 들지 않는다. 나는 네가 지켜주고, 너는 내가 지킨다는 상호호혜의 신뢰가 있어야만 '내일 일을 할 이유'와 '내 일을 할 이유'가 생겨나는 법이다. 난 소설을 읽으며 조선시대 이토록 고고한 연예인 달문의 분배방식을 예술지원의 새로운 방식으로 도입해보면 어떨까, 하는 생각이 들었다.

각 장르의 공모를 통해 들어온 작품 창작지원서를 놓고 늘 그 나물에 그 밥인 평가자들이 심사해서 줄을 세우는 것이 아니라 해당 분야의 지원자들이 다 모여서 저마다 창작 계획과 자신의 처지와 세계관을 이야기하며 함께 들어보고 참가자들의 합의를 끌어내는 방식이다. 긍정적인 관계가 긍정적인 결과를 가져온다. 달문의 분배방식에 마음이 가는 것은 사람이란 모름지기 잘하고 잘못하고를 구분 짓고 경쟁시키기보다 저마다의 고유한 장점을 발견하고, 잠재력을 발휘하게 할 때 개인적으로도 성장하고 관계 또한 좋은 사이로 변화한

다고 믿기 때문이다.

한편, 최근에 본 KBS 1TV「다큐 공감」'파도치는 섬, 바위에 붙어 살다' 편도 인상적이었다. 전라남도 맹골 죽도에서 살아가는 일흔을 훌쩍 넘긴 할머니 두어 분과 고기잡이하다 들른 어부 두엇, 귀향 후 도시를 오가며 살고 있는 주민 몇 명, 그렇게 여남은 명이 모여 사는 15가구 주민들의 이야기인데 평소엔 조용하다가 돌김 채취를 하는 1월과 돌미역을 채취하는 7~8월이 되면 객지 나가서 살던 주민들은 물론 자식들까지 휴가를 내고 섬으로 달려온단다. 설 명절, 추석 명절보다 훨씬 더 큰 죽도의 '김명절', 죽도의 '미역명절'인 셈인데 급한 물살에 휩쓸려 목숨이 위험하기도 하고, 절벽을 타고 내려가 갯바위에 붙은 김과 돌미역을 손톱이 부서질 정도로 고생 고생하여 수확하는데, 그 귀한 수확물의 분배원칙이 재미있다.

가구마다 고생스레 수확한 만큼 철저히 분배하여 이익을 가져갈 법하련만, 그들은 돌미역이 담긴 붉은색 고무 대야에 슬리퍼, 고무신 등 자신이 신고 있던 신발을 담은 후에 주사위 던지듯이 신발을 냅다 던진다. 그리고 던져진 자기 신발과 가장 가까운 위치의 대야를 자신의 수확으로 기쁘게 가져갔다. 논밭 대신 한 뼘도 안 되는 거친 파도 앞 갯바위를 텃밭 삼아 악착같이 돌미역을 채취하는 죽도 사람들이었지만, 분배에서만큼은 그 악착스러움이 사라지고 내남없이 다 같이 나누는 너르디너른 마음이었다. 어쩌면 다 같이 파도에 맞서 어렵게 살고 있는 걸 알고 있으니 누가 조금 더 가져가고 못 가져가고는

썩 중요하지 않아 보였다.

오랫동안 맹골 죽도마을에서 전해져 내려오는 전통이라고 했다.[1]

앞서 살펴본 김탁환의 소설 『이토록 고고한 연예』의 달문처럼, 또 공유성북원탁회의의 사다리 타기처럼, 녹색당의 대의원 선발제도처럼, 맹골 죽도마을 사람들의 신발 던지기처럼 서로 믿고 헤아려주는 분배방식이 예술지원제도에 녹아들기란 왜 이리 어려운 걸까?

1973년 이후로 시행하고 있는 예술지원제도의 경직된 심의 평가 제도를 개선해보자는 취지에서 외부 심사위원이 아닌 참여 예술가 전원이 직접 선발하는 권리를 갖는 서울문화재단 서교예술실험센터의 '소액 다건'이나 '최초 예술지원' 및 인천문화재단의 '바로 그 지원' 등 새로운 실험을 하고 있지만 아직 확산하지 못하고 있다.

중요한 것은 21세기의 예술창작이란 공기처럼, 물처럼, 전기처럼, 도시가스처럼 우리에게 미적 체험을 경험케 하는 공공재이며 이것을 작업하는 예술가는 나의 지루한 일상에 의미와 상징과 재미와 다른 시각 등을 선물해주는 우리 사회에 꼭 필요한 사람이라는 근본적인 믿음과 애정이 부족하기만 하다.

과연, 우리는 '내일을 시작할 이유'와 '내 일을 시작할 이유'를 지금 어디에서 찾고 있는가?(*) – 2018.09

1) KBS 1TV 공감 다큐 내에서 부분 인용

스웨덴 500인 미투 연대
vs
행정 미투 500인 익명연대

2017년 10월 「뉴욕타임스」는 할리우드 최고 권력자인 하비 와인스타인이 30년 동안 100명에 가까운 여성에서 성범죄를 저지른 사실을 폭로했다. 이후 소셜미디어에 해시테그 미투(#Me Too)를 다는 운동으로 대중화되면서 우리나라에도 직장이나 단체 내 성폭력 및 성희롱을 SNS에 입증하며 보편화되었다. 그러나 2년이 지난 지금, 어떤 변화가 있었을까?

최근에 만들어진 다큐멘터리롤 「와인스타인」 속에 등장하는 피해 직원인 젤다 퍼킨스는 이렇게 말한다. "한 명만 가둔다고 문제가 해결되지 않아요. 구조가 바뀌지 않는 한 계속 반복될 거예요!"

구조가 문제다. 그동안 우리는 구조를 바꾸기 위해 어떤 노력을 기

울렸으며 어떤 변화가 현장에서 일어나고 있을까?

한국에서 폭발적으로 발화한 '미투' 이후 이끌어낸 제도적 변화는 미미하다.

그동안 기울인 노력으로는 예술인복지재단과 콘텐츠진흥원의 성평등센터 '보라'를 비롯해 영화성평등센터 '든든' 등이 만들어져 성폭력 신고 및 상담에서 심리상담, 법률적 지원을 해주고 있지만 체감도는 그리 높지 않다.

이외에도 국공립 연극기관을 비롯해 예술단체를 대상으로 성폭력 예방 교육을 의무화하고 있으며, 예술지원 신청 시 성폭력 예방 행동지침을 계약서에 반영하고 그 내용을 첨부하게 하고 있다.

국가인권위원회와 문화체육관광부에서 '문화예술계 성희롱 성폭력 피해자 지원, 사건조사, 제도개선을 위한 특별조사단'을 100일간 (2018.3.2~6.19) 운영했다. 그러나 민간에서 할 수 있는 일은 실행안이 아니라 다양한 권고안을 제안하는 데 그쳐 실행 몫은 여전히 행정으로 남아있다.

그동안 문화체육관광부를 비롯해 8개 부처에 양성평등 전담 부서가 생겼다. 그러나 문화체육관광부 내 양성평등정책담당관은 아직 공석인 상태이며, 그나마 한국문화예술위원회 내 성평등 소위원회가 생겨 성평등 관점에서 예술지원 정책을 상상하고 제안하는 활동을 하고 있다.

관련 법안 역시 '미투' 이후 예술계 성희롱 성폭력 행위의 금지 및

이에 대한 벌칙과 피해구제 방안을 명시한 예술인 지원 및 권리보장에 관한 법률이 국회에서 발의되었지만 국회가 정상화되지 않아 법안 통과는 지금껏 요원한 상태에 머물러 있다

반면 민간의 변화는 뜨겁다. 젊은 연극인들이 모여 페미니즘 연극제를 기획하고, 작품 테마에서 여성을 넘어 퀴어, 노인, 이주민, 장애인 등 다양한 소수자에까지 확장하여 사회 내 불평등한 구조를 바꾸기 위한 작업이 각 장르에서 이어지고 있다.

한편, 1년 전에 방한한 스웨덴 공연·예술배우연맹 배우 부문 이사회 의장인 수잔나 딜버가 발표한 스웨덴의 사례는 우리나라와 너무나 다른 양상으로 펼쳐져 여기에 옮겨본다.

우리나라의 경우 피해자 개개인이 실명을 걸고 자신의 신상이 드러나는 걸 감수한 채 가해자를 대상으로 고소 고발 및 소송 등을 진행해 고립감과 두려움이 엄청난 반면 스웨덴의 '미투' 고발은 대부분 피해자도 가해자도 익명인 채로 진행됐다고 한다.

처음으로 이런 방식을 택한 건 여성 배우들인데, 이들은 개인이 가해자를 공개적으로 지목하는 대신 페이스북 안에서 피해자가 뭉쳐서 함께 목소리를 내는 방법으로 각자의 경험을 공유하기로 했다. 이틀 사이에 500여 명에 이르는 인원이 모였고, 그 익명의 증언이 모여 2018년 11월 배우 457명이 함께 서명한 고발 기사가 나오게 되었다.

이런 이슈화에 대해서도 수잔 딜버 의장은 "우리는 이러한 문제

가 얼마나 만연해 있는지 보여주기 위해 개개인에게 책임을 묻기보다 구조의 문제, '여성에 대한 태도'의 문제로 접근한 것"이라고 강조했다.

스웨덴 정부와 사회가 '미투'에 응답하는 방식 또한 달랐다.

고발 기사가 보도된 당일, 문화·민주주의 담당 장관(The minister of Culture and Democracy)은 국립극장 경영진들을 소집했고, 노동조합인 '예술영화인조합'과 고용주들이 속한 '스웨덴 공연예술협회'는 함께 이 문제를 조사하기 위한 위원회를 즉시 구성했다.

수잔 딜버 의장은 거듭 말했다. "우리가 초점을 둔 것은 구조의 문제였습니다. 구조는 어떤 가해자보다 큰 적입니다. 남성들에게 '그렇게 행동해도 된다'고 허용해오던 구조에 변화가 생기는 것은 우리 모두와 미래 세대에까지 중요한 일입니다."

물론 스웨덴은 세계 최고 수준의 성평등 국가로 꼽히는 나라이다. 장관의 절반과 국회의원의 40%가 여성인 '페미니스트 정부'를 가졌던 나라이고, 성별에 근거한 차별을 법으로 금지하는 나라, 남녀의 급여 차이가 가장 적은 나라이기도 한데 그런 나라인데 삶의 현장에서의 성폭력 문제는 여전히 일어나고 있다.

그럼 우리는 미투 운동 이후 무엇을 해야 '구조'가 달라질 수 있을까?

미투 운동이 시작된 지 2년 차 되는 해. 이제는 자기 고백인 미투를 넘어 공동으로 개선해야 할 구조를 익명의 행정 미투 500인단이 모여 자신이 경험한 불합리한 행정 500가지를 백서가 아닌 오백서

로 만들어 제안한다면 견고한 행정 구조를 조금은 흔들어 놓을 수 있지 않을까?

100일간 운영된 '문화예술계 성희롱 성폭력 피해자 지원, 사건조사, 제도개선'을 위한 특별조사단의 결과도 권고안으로만 남아있다. 예술지원 분야에서 수없이 진행해온 공청회나 연구보고서도 파일로만 남아있는 경우가 허다하다.

공공에 집중된 권력, 비민주적인 의사소통 구조 속에서 성평등 문화를 만들어내기란 여간 어려운 일이 아니다. SNS상에서 개인이 행정 속에서 겪은 불편부당함을 토로하는 내용이 올라와 지지를 받곤하지만 개인의 특수 상황으로 치부되어 문제 해결에는 이르지 못하는 경우가 많다. 그래서 행정 속에서 겪은 불편부당함, 불합리, 몰상식한 사례를 익명으로 이야기하고 그 사례를 모아 공유하며 공감하는 스웨덴의 500인 익명연대처럼 행정 미투 500인 익명연대를 제안해본다.

마치, 수잔나 딜버 의장이 익명의 500인 미투 연대를 하며 "우리는 이러한 문제가 얼마나 만연해 있는지 보여주기 위해 개개인에게 책임을 묻기보다 구조의 문제, 태도의 문제로 접근한 것"이라고 강조했듯이 "행정 내에 얼마나 비민주적이며 위계적인 문화가 만연했는지 보여주기 위해 공무원 개개인에게 책임을 묻기보다 구조의 문제, 태도의 문제"로 접근하여 사람 대신 불합리한 행정 구조를 수면 위로 올려놓을 때가 되었다. 미투도 피해자의 용기 있는 고백에서

출발했듯이 차별 없는 평등한 사회구조, 지원구조를 만들기 위해서는 당사자가 겪은 행정 미투, 공공을 소환하는 용기 있는 행정 유투가 요구된다.

소소하지만 나의 작은 변화를 남겨본다. 지난해 모 공공 공간의 대관 심의회의 안에서 일이다. 연말에 공연할 모 공간의 대관 심의를 하는데 한 심사위원이 대관 신청 주체에 대한 신상 발언을 했다.

"이 가수, 이혼하고 그새 재혼을 또 했다면서요? 능력도 좋아 하하하!"

나는 평소 같으면 무관심하게 넘어갔을 수도 있었는데 미투 운동 이후엔 달랐다. 비로소 지금껏 둔감했던 나의 젠더 감수성도 작동하기 시작했다. 난 발언권을 얻어 "대관 심의하는 데서 부적절한 발언으로 여겨진다. 불편하게 느낀 분도 있을 수 있으니 사과해달라"고 요청했다. 그 심의위원은 심사위원장을 하고 있었는데 당황해하며 "아, 다 아는 분들이라 여겨 그랬는데…" 말끝을 흐렸다. 그리고 결국 부적절한 발언이었음에 양해를 구했다.

방관도 침묵도 끝이다. 나 스스로 윤리적 약속을 하고 가부장적 사회의 통념으로 지배되었던 의식의 변화를 가져오는 것이 제일 먼저 내가 할 일이었다.

검찰 개혁이 우리 사회의 최우선 과제로 떠올랐다. 검찰 개혁 못지않게 행정개혁도 중요하다. 수직적인 위계 문화가 서슬 퍼렇게 살아 있고, 규정 등으로 창의적 제안을 무시한다.

기획재정부는 문화체육관광부에게 얼마나 기득권이며, 서울시는 서울문화재단에게 얼마나 기득권이며, 지원금을 분배하는 재단들은 또 단체들에게 얼마나 기득권이며, 단체들은 창작자들에게 얼마나 기득권인가? 불공정한 행정생태계에 저항할 수 있어야 예술생태계도 되살아날 수 있다.[1] (✽) – 2019.10

1) 이 글은 다음을 참조했다. 한국여성인권진흥원 초청 "연대의 힘" 포럼 자료집(2018. 10), 한겨레, "미투에 대응하는 법, 스웨덴이 한국과 달랐던 4가지", 박다해 기자(2018. 10.8), 이투데이, 성폭력반대연극인행동 "위계 구조부터 먼저 바꾸어야" 장병호 기자 (2018. 3.20)

모빌리티 예술, 인공지능 예술
그리고 예술생태계를 위하여

 평소, 공연이나 전시 못지않게 즐겨 가는 곳이 있다. 코엑스나 킨텍스가 그곳인데 산업영역에서 트렌디하게 전시하고 있는 흐름을 살펴보면 문화예술 분야와 어디서 어떻게 만날 수 있는지 상상해보는 재미가 있다. 최근에도 이런 동기로 메디치아카데미에서 주최한 지상에서 가장 영향력 있는 정보기술 전시회 「CES 2020」 리뷰 자리에 다녀왔다. 1967년에 시작된 CES는 '컨슈머 일렉트로닉스 쇼(Consumer Electronics Show)'의 약자로 전미소비자기술협회(CTA)가 기획·운영하는 세계 최대 가전·정보기술(IT) 전시회다. 해마다 1월이면 라스베이거스에서 열리고 있는데 올해는 세계 160개국 4,400여 기업이 참여해 우리나라 전자업계 종사자를 비롯해, 박원순 서울시장 등

자자체장까지 거의 1만여 명이 다녀갔다고 한다.[1]

　매년 스위스에서 열리는 세계경제포럼(다보스포럼)이 한 해의 정책적 의제를 선점한다면, 기술 어젠더를 이끄는 CES엔 올림픽 취재진보다도 많은 언론이 모인다는데 도대체 CES가 뭔지 살펴보자.

「CES 2020」의 키워드 세 가지

　모빌리티(Mobility) : 기존엔 기술 경쟁이었다면 최근 들어서는 디지털 기술융합이 활발해지면서 가전제품 등 IT 영역뿐 아니라 자동차 분야가 진출하기 시작해 급기야 올해는 모빌리티 주제와 함께 땅위를 달리는 자동차가 아니라 하늘을 나는 비행 택시를 선보인 현대자동차의 약진이 돋보였다. 영화 속 미래가 이미 현실이 된 것처럼 활주로 없이 수직으로 이착륙이 가능한 플라잉카, 최대 290km 속도로 100km를 날 수 있는 비행택시가 2028년 시범모델을 선보일지 아무도 모를 일이다.

　인공지능(AI) : 삼성전자에서는 공처럼 생긴 AI 로봇 '볼리(Ballie)'를 소개했다. 지능로봇을 넘어 반려로봇 개념이 부가되었으며, 사용자 명령에 따라 집안일을 해내 새로운 스마트홈을 가능케 한다. LG전자는 손님의 주문을 받고 요리에 이어 설거지까지 해내는 클로이 로봇으로 미래 레스토랑을 연출했다. 델타항공에서는 승객들의 짐들을 손쉽게 옮길 수 있는 웨어러블 형태의 로봇을 선보였고, 혈압

1) 메디치아카데미 주관, 지상에서 가장 영향력 있는 정보기술 전시회 「CES 2020」 리뷰 참조

을 측정하는 웨어러블, 통증을 치료하는 웨어러블 등 웨어러블이 대세이다. P&G는 기저귀에 부착할 수 있는 웨어러블 제품도 들고나오고, 아모레퍼시픽에서는 사람마다 다른 얼굴형, 피부 특성을 반영해 자신만의 3D프린팅 맞춤 마스크팩을 선보였다.

협업(cooperation) : 현대자동차는 플라잉카를 위해 우버와 협업하고, 삼성전자는 IBM뿐 아니라 스마트폰 분야에서 10년간 소송전을 벌인 라이벌 관계인 애플과도 협업한다. LG전자는 아마존, MS와 협력한다. 심지어 구글과 아마존은 가장 큰 전시관을 꾸미지 않고도 '구글 어시스턴트' '아마존 알렉사' 덕분에 가장 쉽게 볼 수 있고, 가장 눈에 띄는 기업이었다고 한다. 생태계가 먼저 만들어져야 그 안의 기업이 살아남을 수 있다.[2]

CES의 키워드는 묘하게 문화예술 분야와 포개진다

2018년 우이신설선 개통을 앞두고 '달리는 예술철도, 문화예술이 있는 지하철'을 표방하면서 내건 개념이 바로 '지나치는 지하철에서 머무는 지하철'이었고, 시민들의 이동 속에서 부지불식간 문화예술 정보를 제공하고, 문화예술을 경험케 하자는 '모빌리티'였다. 어느새 우이신설선은 3년 차가 되어 문화예술철도로 캐릭터를 갖기 시작했다. 그 영향으로 지하철 6호선은 상업광고 없이 문화예술을 테마로 국립현대미술관의 멋진 작품을 노출시키기도 하고, 마포 공덕역

2) 신현규, 「매일경제」 실리콘밸리 특파원의 기사 일부 참조

에서는 5G 기술과 현대무용, 그리고 미디어 작품들과 융합된 5G 갤러리를 조성해 상을 받기도 했다.

자율주행 자동차의 대중화 시대에 차 안에서 운전을 하지 않는 시간에 할 수 있는 콘텐츠를 만드는 것이 CES의 미래 과제로 떠오르고 있다. 그동안엔 이동하느라 아무것도 하지 못했던 모빌리티 시공간에서 앞으로는 '무엇이든 할 수 있는 시대'가 되는 것이다.

'무엇이든 할 수 있는 시대'인데 문화예술 분야는 기존의 지원금 체제에 의존하며 자기만의 동굴 안에 머물 것인가? 사람들의 모빌리티 욕구와 현상을 연구하고 관찰하며 미래에 필요한 콘텐츠 중에 예술의 몫은 무엇인지 새로운 창작을 할 것인지? 질문을 던져 본다.

두 번째 키워드인 AI와 결합된 예술도 도전해볼 만하다. 토요타자동차의 사장인 토요타 아키오는 미래 모빌리티와 인공지능 등이 함께 융합된 거대한 스마트시티인 '우븐 시티(Woven City, 짜여진 도시)' 계획을 발표했다. 일본 역사에서 막부시대를 연 도쿠가와 이에야스의 고향인 시즈오카현에 있는 토요타 공장을 폐쇄하고 그 자리에 21만 평짜리 스마트시티를 건설하겠다는 선언이었다.

우리나라에서도 스마트시티 발표 및 문화도시 선정이 러시를 이루고 있다. 문제는 어떤 스마트시티이고 어떤 문화도시냐가 관건이다. 기술은 도구이고, 사람의 마음을 공감하게 하고 전달하는 것은 예술이다. BTS도 신곡 발표를 앞두고 전 세계 셀럽 아티스트와 협업하

여 '커넥티드(connected)'가 주제어인 전시를 런던·베를린·서울 등 곳 곳에서 열고 있고, 슬로베니아 현대무용팀인 엠엔(MN)댄스컴퍼니가 중심인 아트 필름이 공개됐다. 기존의 예술이 사람의 심리나 환경, 다양한 시장을 AI로 분석하고 그에 맞춤한 자원을 활용한 창작도 가 능할 것이고, 문화예술 주제의 데이터들을 활용한 융합, 변주 또한 무궁무진할 것이다.

세 번째 키워드는 협업이다. 말하긴 좋은데 실제로 실천하긴 어려 운 협업. 그러나 협업 없이는 생태계가 살아날 수가 없다. 문화예술 생태계가 살아나지 못하고 있는 것은 여전히 장르 중심이고, 여전히 기득권 중심이고, 여전히 지원금 의존 일변도에서 벗어나지 못하고 있기 때문이다.

창작 자체가 종합예술이건만 왜 그렇게 협업이 어려운 걸까? 「CES 2020」에서도 신기술로 중무장한 신제품을 공급하겠다고 떠들어대 는 시대는 이제 끝났다고 한다. '기술에 머무는 기술'이 아니라 이제 는 '삶 속으로 들어오는 기술'이 본격화되고 있다. 그러니 기존엔 자 기가 잘 만드는 기술만 개발하면 됐지만 '삶 속으로 들어가기 위해 서'는 다양한 파트너가 절대적이다. 문화예술생태계도 똑 닮았다. '예술을 위한 예술'도 가치 있지만, 문화예술생태계는 '삶 속으로 들 어가는 예술'이어야 유통이 되고 공감이 되고 지속가능할 수 있다. 그러니 삶 속으로 들어가려면 얼마나 많은 파트너들이 필요하고 얼 마나 서로 도와야 하겠는가? 장르 안에 갇혀, 내 네트워크 안에만 둘

러싸여, 고만고만한 지원금 시스템에 의존해 창작하는 방식은 이제 전환해야 한다. 스마트 도시를 서비스하고, 웨어러블 건강을 서비스하고, 반려로봇으로 돌봄을 서비스하는 시대이다. 이제 예술은 본질에 더 깊이 파고들면서도 그 활용의 폭이 더 넓어질 수 있도록 어떤 전환을 해야 할까?

「CES 2019」의 화두였던 폴더블, 5G, 인공지능 등과 다른 올해만의 CES 기술 키워드는 무엇이냐를 묻자 그에 대해 똑 부러지게 대답하는 사람은 없었다고 한다. 다만 'Anything can be Next(무엇이든 다음 차례가 될 수 있다)'라는 답들이 돌아왔다나? 어쩌면 미래엔 CES의 키워드 중엔 콘텐츠의 바탕이 되는 문화예술이 등장할 날도 멀지 않았을지?(✻)

<div align="right">– 2020.02</div>

조건 없는 응원-오아시스 딜리버리

한 달 전 『춤』지 3월호 원고를 쓰면서 김선아 다큐 PD와 김옥영 다큐 작가가 페이스북에 코로나19로 어려움을 겪는 다큐멘터리인들에게 10만 원씩을 후원하겠다고 올린 포스팅을 봤다. 처음으로 글을 올린 김선아 다큐 PD의 내용은 이랬다.

오늘이 힘든 다큐인들에게 지금 현재 내가 할 수 있는 일은 무엇일까? 코로나 상황으로 인해 프리랜서 계약직 예술가, 음악인, 영화인 등이 많은 어려움을 겪고 있다는 글을 보니 마음이 아픕니다. 제가 한 15년 프리랜서로 살았는데 돈은 있다가도 없고 없다가도 있는 거로 생각하며 한 달만 보고 살아왔습니다. 주변의 친구들이 오히려 걱정하며 밥도 사주고 쌀도 사주고 영화 후원해주고, 참으로 천사 같은 친구들이었습니다. 작년부터 조금 여유가 생겨서 주변을 돌아보고 있습니다.

제 통장을 보니 이번 달 50만 원 정도의 여유는 있는 듯 보입니다. 그래서 젊은 다큐인 다섯 분에게 조건 없이 10만 원씩 보내드리려고 합니다.

필요하신 분은 페이스북 메시지를 통해 연락주시면 감사하겠습니다. 보다 나은 다큐 생태계 조성을 위해 힘써 가겠지만 일단 이렇게 지금 제가 할 수 있는 걸 하겠습니다. 공개적으로 하는 이유는 이런 마음이 좀 널리 퍼졌으면 해서입니다.

읽는데 눈물이 핑 돌았다. 어렵기는 마찬가지이건만 다큐 생태계는 선배가 후배들에게 이리 품앗이를 하고 있는데 예술 생태계에 몸담은 나는 무엇을 하고 있나? 누구든 공유해가도 좋다고 하여 난 포스팅 내용을 긁어 예술가들에게도 조건 없이 10만 원씩 열 분을 응원한다고 올렸다. 올리자마자 연구기획자 김유진과 아트앤마트의 권기원 대표도 보태고 싶다고 답이 왔다.

코로나19로 각종 전시회와 공연이 줄줄이 취소되면서 배우와 연주자들 등 문화예술인들이 직격탄을 맞고 있는 데다가 대부분 프리랜서로 공연이나 강의 등등 일거리가 끊기면서 당장 생계에 어려움을 겪고 있는 처지라 자발적인 후원 릴레이가 이어졌다. 불과 24시간 만에 참여자는 10배로 늘어나고 규모는 4배로 커졌다. 독립영화 감독, 오보에 연주자, 소설가, 문화예술단체의 청년 대표, 예술대생, 인체모델과 사진가, 공연기획자, 스트리트 댄서, 미술이론가 등 개인 25명과 창작뮤지컬 단체 1곳과 소극장 1곳에 '오아시스'가 송금되

었다. 내겐 일면식도 없는 사람에게 아무런 조건도 없이 무조건 10만 원의 '오아시스'를 보내는 경험 자체가 '믿음'이라는 사회적 자본을 만들어가는 실험 같았다. 모금하는 전문기관이 따로 있어 기부만 하고 마는 것이 아니라, 스스로 주체가 되어 송금까지 직접 해보는 경험은 남달랐다. 상대방을 직접 대면하지는 않았지만, 그의 안녕을 빌고 미래를 기원하는 갸륵함과 간절함이 있었다.

'오아시스 딜리버리' 캠페인

아무것도 하지 않았으면 아무 일도 일어나지 않았을 텐데 작은 시도가 움직임을 만들었다. 댓글로 '나도 참여한다', '나도 몇 사람에게 보내겠다'는 글이 달렸다. 십시일반 묻어가는 것이 편하게 느껴질 수도 있었지만 특정한 곳에서 전담하거나 조직적으로 하기보다 개인마다 저마다 자신의 담벼락에서 스스로 해보는 경험을 만들어 느슨한 연대가 연결될 수 있다면 좋겠다는 생각이 들었다.

김유진 연구기획자가 목마름을 축여주는 역할이니 '오아시스 딜리버리'로 해보자는 작명까지 제안하고 아래의 복붙(복사해서 붙여넣기) 형식을 만들어 예술가들에게 조건 없이 10만 원을 보내는 송금 캠페인의 모양을 갖췄다.

> ☞ 복붙 내용
>
> 코로나19 사태로 공연, 강연들이 줄줄이 취소되면서 어려움을 겪고 있는 프리랜서 - 음악인, 미술가, 소설가 등 예술가, 기획자와 스태프,

문화/예술/공연 단체와 어려움을 함께 나누고자 #오아시스딜리버리 캠페인에 참여합니다.

#오아시스딜리버리는 젊은 예술가, 기획자에게 조건 없이 10만 원씩 보내는 개인 프로젝트로, 저는 O분에게 보내드리려고 합니다. 조건 없는 소소한 후원이니 부담 느낄 필요 없이 편안히 연락주세요.

본 캠페인에 후원자로 참여하고 싶은 분들은 #오아시스딜리버리 태그를 걸고 본 내용을 복사해 올려서 캠페인 확산에 도움을 주세요. (부디 이 내용을 본 분들의 이어짐도 있기를)

온라인상에서 '북 커버 챌린지', '아이스버킷 챌린지' 등 각종 릴레이가 이뤄지는데, '오아시스딜리버리' 캠페인 또한 자발적 방식으로 확산되면 좋겠다는 바람을 가졌다. 2월 29일 시작한 오아시스 딜리버리가 지금쯤 멈췄나 싶었는데 지금도 어딘가에서 행해지고 있다. 이 글을 쓰며 검색해보니 고연옥 희곡작가, 김광보 연출도 소리 나지 않게 참여하고 있었고, 우연히 검색하다가 알게 되었다며 문화예술계 종사자가 아닌 분 중에서도 실천하고 있는 분이 있었다.

온라인판 오아시스 딜리버리

한편 '잠시 멈춤' 기간 동안 외출이 어려운 시민들을 대상으로 전 세계적으로 온라인 문화예술 서비스가 적극적으로 제공되고 있다. 만남과 활동을 빼앗겨 건조해진 시민들에게 목을 축이게 하는 '온라인판 오아시스 딜리버리'인 셈이다.

얀마텔의 소설, 『포르투갈의 높은 산』을 보면 인간은 불합리한 현상에 압도되는 이성적 존재이기에 인간성을 상실하게 됐을 때 비로소 인간다워지는 부조리한 존재라는 표현이 나온다. 코로나19라는 재난 속에서 사재기나 혐오 등 인간성을 상실하게 되는 상황도 많지만 반대로 자신이 가진 것을 기꺼이 내주고 연대하는 인간다워질 수 있는 상황도 마주하게 된다.

마치, 코로나19가 중국 우한이란 도시에서 발병했을 때 아파트 주민들이 저녁 8시면 창문을 열고 "짜이요 우한"이라며 힘내라는 메시지를 모으고, 최근에는 프랑스 파리를 비롯해 도시 곳곳에서 박수를 치고 응원 메시지를 집단적으로 쏟아낼 수 있도록 누군가 시작했는데 아마도 그들은 예술가나 기획자여야 하지 않겠는가!

조건 없는 퍼포먼스 '오아시스 딜리버리'를 상상

이제 오프라인에서도 조건 없는 후원 '오아시스 딜리버리' 캠페인을 넘어 조건 없는 퍼포먼스 '오아시스 딜리버리'를 상상해본다.

질병관리본부의 24시간을 담는 사진, 영상 기록하기, 또는 조선시대 의궤처럼 글과 그림으로 남기기. 어려움을 겪고 있는 프리랜서들의 실상을 취재하고 묻고 쓰고 남기는 작업. 운동도 못하고 '집콕'하는 이들을 위한 어린이부터 노인 대상의 세대별 몸풀기 춤을 안무하고 영상 제작해 보급하기. 혹은 잠시 멈춤, 물리적 거리두기로 지쳐있고 답답해하는 가정으로, 직장으로 가가호호 찾아가 자신들이 가지고 있는 역량을 자발적으로 펼쳐 보이기 등등.

온라인 공연예술이나 전시를 통해 새로운 관객이 발굴되듯이 오프라인에서 1:1로 경험하는 미적체험은 각별할 것이다. 마치 미하일 엔데의 『모모』 소설 속에서 진정으로 자신의 시간일 때 그 시간이 생명을 갖는 것처럼.

그러니 예술가들이 지원기관이나 정부의 정책을 막연하게 기다리거나 요청하는 것을 넘어 사회의 아픔과 문제에 기민하고도 예민하게 제안하고 대안을 실천해 예술의 중요성과 예술가의 역할을 스스로 증명해볼 일이다.

『수축사회』의 저자 홍성욱은 저성장사회 속에서 지속가능한 삶을 위해서는 우리 모두가 이타적으로 전환해야 한다는 전제를 강조한다. 지금 같은 재난에는 더더욱 그렇다. 오아시스 딜리버리가 조건 없는 응원에 이어 조건 없는 예술가들의 액티비즘으로 진화하는 모습을 상상한다.(✳) – 2020.04

예술도 구독 서비스 시대

가을 바다를 보러 강릉에 갔다가 처음으로 쏘카 서비스를 이용했다. 강릉역에 내려 몇 분만 걸으면 쏘카 스테이션이 있어 편리했다. 시간도 10분 단위로 쪼개어 반납까지 오차 없이 알뜰하게 사용했다. 그런데 가장 좋은 가격에 사용하려면 쏘카 구독 서비스에 가입해야 했다. 신문 구독도 안 하는 시대에 쏘카 구독이라니? 쏘카의 구독 서비스를 검색해보니 쏘카를 정기적으로 이용하는 서비스인데 코로나 19 이후 장기 대여와 차량 구독 이용이 늘어났다고 한다. 바야흐로 '출퇴근(45.4%)' 목적을 위해 차량을 대여하는 차량 공유가 일상에 들어오는 시대가 열리고 있다.

며칠 뒤 신문에서 파리바게뜨가 커피, 샐러드, 샌드위치를 구독해 즐길 수 있는 '구독 서비스'를 가맹점까지 확대 운영한다는 기사를 보았다. 카페 아다지오 아메리카노를 즐길 수 있는 '커피 구독 서비

스'와 로스트 치킨 샐러드, 케이준 치킨 샐러드, 디럭스 샌드위치, 런치 샌드위치 등 4가지 중 하나를 선택해 즐길 수 있는 '샐러드&샌드위치 구독 서비스'인데 가격이 매력적이다. 커피 구독 서비스를 이용할 경우 최대 67%에서 33%까지 할인받을 수 있단다.

뿐만 아니다. 현대자동차의 구독 서비스 경우는 더욱 섬세하고 공격적이다.

예를 들어 결혼 전에 저렴한 금액으로 자동차를 이용하고 싶다면 몇 달 정도 아반떼를 구독하다가, 결혼 준비로 지출이 늘었다면 잠깐 구독을 해지할 수도 있고, 그러다가 아이가 생기면 다시 SUV를 구독할 수도 있다. 이제 자동차회사에서는 자동차를 판매하는 것이 아니라 '모빌리티 라이프 경험'을 판매하는 것으로 확장할 수도 있다.

첫 번째는 차종 확대로 '차박'과 같은 트렌드에 맞춰 SUV 차종을 늘리고, 친환경 자동차도 라인업에 포함시킬 예정이란다. 두 번째는 서비스 지역의 확대이다. 지금은 수도권 중심이지만 앞으로 다른 지역으로도 확대할 계획이라고. 또 세 번째 방향이 가장 중요하다고 하는데 협업을 통해 경험할 수 있는 모빌리티 라이프의 폭을 늘리는 것이다. 현재 택시, 킥보드, 주차 플랫폼과 협업하고 있는데 앞으로 세차, 드라이브 스루, 영상 스트리밍 플랫폼과도 협업하려고 한단다.

'모빌리티 경험의 확장을 위한 협업'에서 나는 가슴이 뜨거워진다. 문화예술 분야는 '구독 경제' 속에 편입될 수 없을까? 현대셀렉션에

'스페셜팩'이라는 48시간 단기 이동 서비스가 있다. 스타렉스와 같은 여행용 차량이 라인업에 포함돼 여행사와 함께 스페셜팩을 이용한 여행상품을 기획하고 있는데 거기에 결합할 수 있다면? 예를 들어 「강원키즈비엔날레 홍천」이 열리고 있는 곳으로 차박 여행 패키지가 움직일 때 키즈비엔날레에 참여한 50인의 아티스트 중 한 아티스트가 예술교육을 이끌 수 있다면? 비대면 상황이라면 전시에 사용된 영상으로 가족이 참여하는 예술교육 창작과정을 선보일 수 있다면? 국립발레단에서 온라인 교습용 발레 영상을 만들고 현대무용단에선 집에서 움직이는 몸을 통해 자아를 찾아가는 영상을 선보였듯이 영상 서비스도 가능하지 않을까?

구독 서비스의 핵심은 개인화이다. 고객 한 명 한 명에 맞춘 서비스를 제공하는 것이 관건인데 코로나19로 인한 팬데믹 시대에 오히려 요긴해 보인다. 국공립기관에서 창작은 저마다 기관 특징을 가지고 하되 정보 차원에서는 문화부에서 통합해 국민 대상으로 문화예술 구독 서비스를 실시하는 것이다.

마치 OK캐시백 서비스처럼 세금 낸 것에 대한 OK컬처백 시스템으로 월 1회 박물관 미술관 공연장 전시장 예술교육 등 다양한 경험 서비스를 구성한다. 취향에 따라 장르 카테고리가 정해지기도 하고 무료 서비스 기준을 넘어서는 유료 서비스도 가능하다. 참여하는 단체나 아티스트 대상으로 비율에 따라 이익금도 분배할 수 있다.

장르와 기관, 예술단체를 뛰어넘는 협업이 필수적이다. 개인정보 동의를 거쳐 통합회원을 대상으로 예술 구독 서비스의 가능성을 타

진하고 수요에 따라 구독 서비스를 설계할 수 없을까? 스트리밍 공연만 해도 한 편을 보는데 1만 원이라면 부담스럽지만, 월 구독 서비스로 부가되는 다양한 프로그램이 있다면 월 1~2만 원 상당의 예술 구독 서비스는 유효해 보인다. 구독 서비스 안에는 예술 관련 책자도 가능하고 기관의 소식지도 가능하고 콘텐츠 또한 무궁무진할 수 있다. 구독 서비스를 통해 자연스럽게 경계를 넘나들며 교류하고 융합하는 현상을 통해 또 다른 새로운 예술이 탄생할 수도 있지 않을까?

이미 문화예술 분야 안의 비슷한 서비스를 하고 있는 '왓챠 서비스'를 보자. 영화, 드라마, 예능, 다큐, 애니메이션 등 8만여 편의 작품을 구독할 수 있는 동영상 스트리밍 플랫폼(OTT)으로 데이터를 통해 고객의 취향을 이해하고, 그에 걸맞은 콘텐츠를 추천해 좋은 반응을 얻고 있다.

왜 예술 분야에선 개인의 취향을 존중하며 모두의 다름이 인정받는 세상을 위해 움직이지 않는지? 대세가 되고 있는 구독 경제의 부속된 콘텐츠로 예술이 기능하는 데 그치지 말고 예술 분야의 구독 경제가 전 분야에 보란 듯이 연결, 확장되길 간절히 바라는 마음이다.(✱) – 2020.11

예술생태계에도 '묵논'이 필요하다

지난 10월 26일 팬데믹 와중에도 기쁜 일이 생겼다. 내가 사는 동네의 한강 변 장항습지에 멸종위기종 1급인 황새가 찾아왔다. 그 소식은 18년째 장항습지를 매주 월요일이면 모니터링하고 있는 민간단체 에코코리아 한동욱 이사의 「고양신문」 에코톡 칼럼을 통해 널리 전해졌다.

우리나라의 야생 황새는 텃새로 살아가는 개체군과 대륙을 이동하는 개체군으로 나뉜다. 여름철 아름드리 큰 소나무 꼭대기에서 번식하던 황새는 텃새 개체군인데 1970년대 이후 농약과 밀렵으로 절멸하고 말았다고 한다. 충북 음성에서 마지막으로 둥지를 틀었던 텃새 황새 부부는 밀렵꾼에 의해 수컷이 희생당한 뒤 암컷마저 후사 없이 동물원에서 죽고 말았고, 이동 개체군 또한 겨울철에 간혹 습지에서 보이는 정도라 너무 귀해서 멸종위기 야생동물 1급으로 지정

되었다고 한다.

오랫동안 장항습지를 모니터링 해온 에코코리아의 시민모니터링 단에서는 철새의 생태환경을 위해 더 이상 농사를 짓지 않는 논에 물을 담아 얕은 습지로 만드는 '묵논'[1]의 필요성을 꾸준히 제기해왔다. 급기야 올해에서야 그 제안이 수용돼 가을 묵논이 조성되었는데 아니나 다를까? 묵논이 만들어지자 재두루미의 놀이터인 줄만 알았던 장항습지에 두텁고 긴 부리에 부리부리한 눈동자의 황새가 커다란 위용을 자랑하며 겨울을 지내러 내려앉았다는 것이다. 황새도 쉴 만한 공간을 마련해주니 먼먼 시베리아에서 찾아오는데 과연 예술 생태계 안의 창작공간과 제작 환경은 어떤 환경인지 되짚어보는 시간이다.[2]

최근에 「신나는 예술여행」 모니터링을 다녀왔다. 한국문화예술위원회에서 취약층 대상 예술 향유를 목적으로 시행되고 있는 「신나는 예술여행」도 해를 거듭하면서 유형이 다양해지고 있다. 과거엔 전문 예술단체 중심의 공연이나 전시 체험 프로그램 등이 대부분이었지만 최근엔 '청년 일자리 창출형', '사회적 가치형' 등으로 스펙트럼이 넓어지고 있다. 내가 간 곳은 은평구 대림시장 골목의 낡은 건물 2층과 3층을 임대해서 사용하고 있는 푸른학교 지역아동센터였다.

1) 오래 내버려 두어 거칠어진 논. 다양한 생물의 서식 공간이자 번식 공간으로써 생태적으로 주목받고 있다.(나무위키 인용)
2) 고양신문 2020.11.26, 에코톡 '아… 황새' 일부 인용

그곳은 수년 전 은평구의 '신나는 애프터' 사업의 일환으로 조성되었는데 인력, 재정 부족으로 열악한 환경의 지역아동센터를 지역의 개인 후원자, 재능 기부자, 기업 후원자와 공동 협약으로 공간을 마련하고 자치구에서는 시설비와 운영비를 지원해 청소년들의 공간으로 사용하고 있었다.

그날 프로그램을 진행한 「신나는 예술여행」팀은 협동조합 문화예술공연단 꾸마달(꿈꾸는 아이들을 줄여서 소리 나는 대로 읽다가 생겨난 말인데 꿈꾸는 아이들이라는 의미를 담아 만들게 되었다고)로 지역아동센터 졸업생 5명으로 구성된 단체였다.

「신나는 예술여행」을 진행하고 있는 단체 중 유일한 지역아동센터 출신 청년들이 만든 꾸마달의 무대는 선배들이 지역아동센터 모교에 와서 후배들을 위해 공연을 하는 환대와 우정의 무대가 되었다. 아동학대 신고까지 받아 본 청소년이 있는 지역아동센터 특성이 전달되기도 하고 지역아동센터 내 학생 중 무대에 오르고 싶은 청소년을 호명하여 주인공으로 만들어주는 내용도 있었다.

공연하러 온 1세대 지역아동센터 졸업생이 만든 예술 단체인 꾸마달이 롤모델이 되어 그들의 경험을 나누며 연대와 지지를 보내니 여느 단체의 형식적인 프로그램과는 달리 프로그램 내내 활기와 훈훈함이 넘쳤다.

청소년 사각지대를 돌보기 위해 마련된 지역아동센터는 오래전부터 있었던 것 같지만 2004년에서야 비로소 법제화되어 만들 수 있었

다. 협동조합 문화예술공연단 꾸마달 청년들이 바로 그 시절 청소년 기를 보내고 예비사회적기업의 일원으로 보란 듯이 공연이나 체험활동 프로그램을 펼치고 있는 것이다. 멤버 중엔 사회복지학을 전공하면서 공연 활동도 하고 지역아동센터에서 봉사하는 청년도 있었다. 경험이 미래를 만든 사례이다. 만약 지역아동센터라는 곳이 없었다면 협동조합 문화예술공연단 꾸마달이 탄생할 수 있었을까?

이제, 우리나라 공연예술 생태계의 안부를 확인한다. 남산예술센터가 서울시가 임대하고 서울문화재단이 운영한 지 11년 만에 문을 닫기에 이르렀다. 남산예술센터인 드라마센터는 한국 연극사에서 중요한 의미를 지닌 극장이다. 극작가 겸 연출가인 동랑(東朗) 유치진이 미국 록펠러재단의 지원과 한국 정부 토지 불하를 토대로 설립한 극장으로 1962년 당시 최신 현대식 극장으로서 창작극 요람 역할을 했다. 이후 운영난에 제작극장 위상을 잃어버리고 대관극장으로 명맥을 이어가던 중 2009년부터 서울시가 동랑예술원에 매해 10억 원을 내고 임대해 서울문화재단이 공공 제작극장으로서 꼴을 갖춰 다양한 실험을 펼쳐 왔음에도 서울시도, 문화관광부 어디에서도 운영 의지를 보이지 않아 또 하나의 공공 제작극장이 사라지게 된 것이다.

쓰지 않는 논에 얕게 물을 대어 가을 묵논을 만들어 놓으니 18년 만에 장항 습지에 황새가 날아오고, 지역아동센터 역사 16년 만에 졸업생으로 구성된 예비사회적기업 협동조합 예술단체도 만들어지

고 있음에도 역사가 남다른 공공 제작극장 하나 지키지 못하고 있는 현실이 암담하다. 코로나19로 인한 참담한 현실에도 일부 지자체나 지원기관에서는 지원금 정산을 여느 해와 마찬가지로 연말로 기한을 둔다든가, 코로나가 진행 중인 2021년을 반영한 새로운 지원사업 모델이 아닌 예년 그대로의 지원사업 공고문은 창작의 동기를 부여하지 못한다.(✳)

<div align="right">– 2020.12</div>

수(守), 그리고 파(破)를 넘어 리(離)의 세계로

어느 책에서 봤는지 출처가 떠오르지 않지만, 새해를 앞두고 유일하게 기억나면서 오래 머무는 석 자의 어휘가 있다. 그것은 '수파리', 쉬파리가 아니라 '수파리(守破離)'이다.

사전을 찾아보니 불교 용어로 검도에서 수련의 단계를 뜻하는 개념으로 쓰이고 있단다. 수(守)는 가르침을 지킨다는 의미로 스승의 가르침을 받들어 원칙과 기본을 충실하게 익히는 단계를 뜻하고, 파(破)는 원칙과 기본을 바탕으로 하면서도 그 틀을 깨고 개성과 능력을 바탕으로 독창적인 세계를 창조해 가는 단계이다. 그리고 마지막 리(離)는 파(破)의 연속선상이지만 모든 것에 얽매이지 않고 그 수행이 무의식적이면서도 자연스러운 단계로 성장해 질적 비약을 이룬 단계를 이르는 말이다.

이 석 자를 보면서 많은 생각이 오갔다. 지난해 6월 정년퇴임을

한 나로서는 이제 수(守)와 파(破)의 단계를 지나 인생의 리(離)의 시간을 가져야 할 때가 아닌가도 싶고, 내 삶 속에서 어떤 분야는 여전히 수에 머물러 있고, 또 다른 영역은 파를 시도했다가 멈춤 상태인 것 같기도 해 언감생심, 리의 단계까지는 접근조차 어려운 게 아닌가 싶었다.

사실, 우리 사회를 살펴보면 공동체 안의 약속인 수(守)의 단계마저도 지구의 환경 보호를 위해 사람이라면 지켜야 할 수(守), 코로나19 확산을 방지하기 위해 셀프 방역 차원에서 지켜야 할 수칙 등 마땅히 지켜야 함에도 지키지 않는 것들이 허다하다. 그런 와중에 고정관념이나 사회적 편견을 깨고 다양성과 공정성을 획득하는 파(破)의 단계는 요원해 보인다. 이런 현실에 원칙과 기본을 뛰어넘어 새로운 가치를 창조하는 리(離)의 단계는 아득하기만 하지 않은가?

한편, 코로나19로 인해 많은 예술지원사업이 비대면 상황으로 바뀌면서 사업 결과에 대한 평가 방법마저도 크게 달라졌다. 대부분 사업 내용을 영상으로 담아 제출한다든가, 제출 요건에 맞춰 정리, 보고하는 것이 대부분이다. 평가 기준 또한 면대면일 때와는 다르게 비대면용으로 신속하게 적용하여 바꾸긴 했으나 상황 변화에 따라 급조하다 보니 평가 기준의 적절성이 떨어지는 경향이 있다. 우리나라뿐 아니라 전 세계적으로 처한 팬데믹 상황이라면 이왕 어려운 시기에 작업을 한 것만으로 의미가 있는 만큼 지원 계획서 안의 내용을 지켰느냐 안 지켰느냐를 따지는 것보다 현장에서 어떤 것이 필요

한지 현황과 수요를 조사하고 반영하는 차원의 격려와 응원프로그램으로 진화했으면 좋았으련만 공적 재원의 책임감은 자유롭지 못한 현실이다.

여기에서 지난해 출간돼 인기를 얻었던 『규칙 없음(No Rule)』이란 책을 떠올려 본다.

이 책은 1998년 VHS 비디오와 DVD 온라인 대여업으로 시작해 20년 만에 190개국에서 애용하는 스트리밍 서비스 혁신기업으로 성장한 넷플릭스의 리드 헤이스팅스 CEO와 에린마이어 인시아드 경영대 교수가 대담한 책으로 넷플릭스 고유의 기업문화를 담고 있다.

요점은 절차보다는 사람이 중요하고, 역량이 뛰어난 직원을 채용하는 인재 밀도가 높은 환경 속에서 직원의 양심과 자유를 기업이 믿어줄 때 직원들이 주인의식을 가지고 소속된 회사의 이득을 올려주는 행동을 자발적으로 한다는 것이다.

넷플릭스의 문화는 '규칙이 없는 것이 규칙'이라는 리드 헤이스팅스 CEO의 말이 얄밉도록 부럽다. 특히 넷플릭스 안에는 '선샤이닝' 과정이 있어서 업무를 하다가 실수를 한 경우 실수를 고백하고 실수를 통해서 함께 배우고 성장하는 시간을 마련한다고 한다. 이런 것이 모여서 실패를 두려워하지 않고 실패해도 솔직할 수 있는 문화가 형성되는데 구성원 간의 솔직함을 높이면서 통제를 없애는 기업문화야말로 업무수행 능력을 키우는 지름길이라고 강조한다. 특히나 팀원들이 1년에 한 번 모여 같이 저녁 식사를 하면서 한 명씩 순서를 정해 전원이 피드백을 전달하는 '피드백 디너'라는 자리를 갖는다.

물론 모든 기업이나 모든 조직, 공공기관 등 어디서나 '규칙 없음'을 적용하기는 어렵다. 저마다 특성과 목표가 다르기 때문에 적절하게 지켜야 할 규칙과 규범 등은 있기 마련이다. 하지만 인재 밀도가 높은 넷플릭스 직원들처럼 적게는 수십 대 일, 많게는 수백 대 일이라는 높은 경쟁을 거쳐 지원사업에 선정된 예술가들에게는 자유롭게 창작할 기회를 주고 그 결과에 전폭적으로 신뢰를 보내는 '평가의 실험'이 시도되어도 좋지 않을까?

예술지원사업을 넷플릭스 문화에 대입해보자.

지원사업 평가 또한 절차보다는 예술가의 창작활동이 중요하다. 역량이 뛰어난 예술가가 선정되는 창의인재 밀도가 높은 창작환경 속에서 예술가의 양심과 자유를 지원기관에서 믿어줄 때 예술가들 또한 주인의식을 가지고 세상에 없던 멋진 작업으로 함께 살아가는 시민들에게 감동과 공감을 경험케 하고 지원한 지자체의 이미지도 이롭게 만들 수 있다. 이런 전제에 동의한다면 평가 시스템의 변화를 시도해봐야 하지 않을까?

심지어 넷플릭스에는 휴가, 비용, 출장 등과 관련해 지침이 없다고 한다. 직원마다 알맞은 형식으로 쓰고 기업은 직원을 신뢰한다는 메시지를 전달하고 있다. 물론 17조 원이 넘는 매출의 기업과 공적 재원으로 마련된 기금지원사업의 용처와 방법이 같을 수는 없다. 하지만 세상은 변하고 밀레니얼 세대의 가치관 또한 크게 달라지고 있다. 팬데믹으로 전 세계 어디에서나 화상통화로 소통하고 교류하고 있

다. 서로가 경계를 지우고 서로의 필요에 의해 협력하는 것이 대세이다. 상호 신뢰와 환대라는 동기부여가 없이는 창작활동이든 뭐든 작동되기가 어려운 시대이다.

그에 반해 예술지원사업 모델과 평가모델은 어떤가? 세상은 파(破)를 넘어 리(離)로 치닫고 있는데, 아직도 견고한 예술지원 규정을 붙들고 있는 건 아닌지? 언제까지 예술가들의 창의적인 역량을 공공성이라는 명분과 지원사업 행정으로 누르고 있을지? 자문해본다.

더불어 예술 현장의 피드백 디너 혹은 피드백 파티를 상상해본다. 매달 혹은 매주? 레지던시 공간이나 지역 내 공공공간에서 장르를 넘나드는 예술가들과 그 작업에 관심 있는 다른 영역의 사람들이 모여서 작업 과정을 공유하며 서로 피드백을 주고받는다. 작업을 통해 사업 아이디어의 인사이트를 얻어가는 이도 있고, 작업 과정을 출판 기획자가 보다가 책을 엮자고 제안도 하고, 영상 다큐를 자연스레 찍기도 한다. 더러 토론하다가 몸싸움까지 벌어질 정도의 격한 피드백도 환영한다.

장르를 넘어, 남성과 여성을 넘어, 작업과 작업이 만나고, 개념과 개념이 만나고, 아티스트와 아티스트, 아티스트와 행정가, 아티스트와 마케터, 아티스트와 철학자, 사회학자, 운동가, 노동자. 셰프 등 다른 사람들과 만나는 동안 고정관념이 부숴지고 서로 알아가게 되면서 그 만큼 넓어진 관계를 통해 새로운 리(離)의 세계가 열렸다가 닫혔다가 사라졌다 다시 나타난다.(✳)　　　　　　　－ 2021.01

3장
예술경영, 연대와 협력에 대하여

창조성은 내 안에 있는 것이 아니라 나와 너 사이에 있다.

– 조슈아 울프 솅크의 『둘의 힘』 중에서

자발성과 다양성은 어디에서 오는 걸까?

지난 3월 초, 예기치 못한 코로나19로 인해 너나없이 힘들고 어려웠던 시기, 일거리의 사막, 관계의 사막에서 물 한 줌이라도 되는 오아시스를 나눠 보자고 #오아시스딜리버리를 했다.

이틀간 운영을 해보니 오아시스를 제공하겠다는 분들은 댓글로 메신저로 연락이 왔지만, 우연히 시작한 터라 #오아시스딜리버리가 기부 플랫폼이 될 만한 여건을 갖추지도 못했거니와 우리가 겪은 경험을 보다 많은 분들이 직접 해보는 것이 좋겠다는 생각이 들었다.

그래서 SNS상에서 펼쳐지고 있는 각종 챌린지 캠페인처럼 다종다양하게 확산되길 바라는 마음으로 #오아시스딜리버리는 독립영화 감독, 스트리트 댄서, 오보에 연주자, 미술평론가, 음향 엔지니어 등 25명의 아티스트들과 1개 소극장, 1개 예술단체를 지원하는 것으로 2일 만에 종료했다.

아쉽지만 우리의 역할은 시작하고 관심을 불러일으키는 불쏘시개로 족했다. 과연 누군가가 #오아시스딜리버리를 이어갈까? 한 사람도 참여하지 않고 사라지면 어쩌나? 불안하기도 했지만 가끔 검색해보면 김광보 연출이나 고연옥 희곡작가, 그리고 '피아노 인 유'라는 유튜버 등의 참여로 #오아시스딜리버리는 소리 없이 이어지고 있었다.

강원문화재단에서는 전화가 왔다. 강원도에서도 적용하고 싶은데 어떻게 사용할 수 있느냐는 내용이었다. 취지만 살린다면 어떻게 사용해도 좋다고 답했다. #오아시스딜리버리의 취지가 이어져 실천으로 옮겨지는 것이 중요하지 캠페인 브랜드를 쓰고 말고는 중요하지 않았다. 대단한 것도 아니고 그저 어려움에 혼자 버려져 있는 게 아니라 누군가가 옆에 같이 있다는 신호를 보내는 작은 행동인지라 오픈 소스로 활용되길 바랐다.

머지않아 아래와 같은 포스팅을 마주했다.

남미 케추아 부족에게 전해 내려오는 이야기입니다. 숲이 타고 있었습니다. 숲속의 동물들은 앞다투어 도망을 갔습니다. 그런데 크리킨디라는 이름의 벌새는 왔다 갔다 작은 부리에 물 한 방울씩 담아 와서는 산불 위에 떨어뜨리고 갑니다. 동물들이 그 광경을 보고는, "그런 일을 해서 도대체 뭐가 된다는 거야?" 하며 비웃었습니다. 벌새 크리킨디는 이렇게 대답했습니다. "나는 지금 내가 할 수 있는 일을 하는 것뿐이야."

성북구는 문화예술인들의 활동과 참여가 두드러진 곳입니다. 일시적으로 행사나 예술활동에만 참여하는 것이 아니라 성북 지역의 다양한 마을 활동과 지역사회의 이슈에 함께해왔습니다. 다른 어느 지역보다도 성북구가 문화예술로 꽃피우는 동네라는 찬사를 듣는 것은 바로 헌신적이고 역량 있는 예술가들이 애써온 덕분입니다.

이 프로젝트는 성북문화재단에서 일하는 몇몇 사람들이 제안해서 시작하지만, 성북이라는 지역공동체 차원에서 지역예술가, 청년예술가, 문화예술활동가를, 우리의 '동네 친구들'을 응원하는 일을 함께하는 것은 어떨까요? … (중략) …

작은 금액이라 산불을 끄기 위해 작은 입으로 한 방울의 물을 나르던 크리킨디 벌새처럼 '지금 이곳에서 우리가 할 수 있는 것'을 했으면 좋겠습니다. 누군가에게는 삶을, 나아가 예술을 포기하지 않을 수 있는 씨앗이 될 수도 있습니다.

이 프로젝트의 기본 원칙은, 기부 참여자의 경우 철저히 개인적이고 자발적으로 참여하는 것이고, 도움을 필요로 하는 이들에게는 아무것도 묻거나 따지지 않고 지원하는 것입니다.

재난과 위기에 함께 대처하는 모든 분들의 행동을 지지하고 응원합니다.(권경우, 김주영, 박현진, 이진우, 이현 참여)

#오아시스_딜리버리에서 #성북_크리킨디로의 진화이다. 일취월장이다. #오아시스_딜리버리에서는 페이스북만 사용한 반면 #성북_크리킨디는 입금 내역과 지원 내역 또한 별도로 사이트에 기록

하고 있다.

며칠 지나니 또 새로운 캠페인 브랜드가 탄생했다.

#코로나19로_어려움을_겪고_있는_청년활동가_후원_프로젝트 : 갑자기_통장에_떡볶이가_입금됐다!

역시 청년들이 발상한 만큼 타깃도 명확해지고 캠페인 명도 직접적이면서도 유머러스하다. 이 캠페인은 지난 4월 12일부터 26일까지 진행되었는데 2주간 무려 134명이 참여하고 151명의 청년들에게 떡볶이가 입금됐다. 청년활동가 대상의 떡볶이 입금 프로젝트는 더 진화되어 기부자의 응원 메시지와 신청자의 소감까지 서로 피드백 받은 메시지를 공유하고 있다.

- 우리 아프지 말고 건강하게 오래오래 함께 활동해요!
- 느슨하게나마 연결된 우리에게는 '우리'라는 장점이 있으니, 서로를 지탱해주면서 함께 헤쳐나갈 방안을 더 찾아봐요. 가능한 만큼 힘 합칠게요.
- 버티는 데에도 한계가 있겠지만, 서로 마주 보며 힘을 내 봐요!
- 존버는 승리한다! 서로서로 손잡고 버텨 봅시다, 화이팅!
- 청년활동가들의 소소한 일상을 함께 지키고 싶습니다. 월세 내고 떡볶이 먹으면서 쫄지 말고 어려운 시기 잘 버텼으면 좋겠습니다.
- 여러분이 살아야 우리 사회가 삽니다. 저도 할 수 있는 모든 일을 찾아볼게요. 힘내실 수 있기를. 화이팅!
- 떡볶이 맛있게 먹고 힘내요^^

- 우리 존재는 더욱 단단해지고, 더욱 연결될 것입니다. 함께.

- 연대는 위기를 이기는 우리의 양식

- 지금 이 시기가 우리 모두에게 전환의 시기가 되길 바래봅니다. 모두 힘내세요!!!

- 굶지마~!!

- 다음번엔 신청자가 아닌, 떡볶이 후원자가 되겠습니다. 다들 코로나로 외출도 못하고 힘들 텐데, 맛있는 거 먹으며 같이 힘내요. 우리:)

응원과 소감 메시지만 읽어도 마음이 꿈틀거린다. #갑자기_통장에_떡볶이가_입금됐다! 프로젝트 명은 아마도 『죽고 싶지만 떡볶이는 먹고 싶어』란 베스트셀러에서 차용하지 않았나 싶다.

4월 21일부터는 서울 소재 국공립전통공연예술단체의 예술가들과 민간단체의 예술가들이 머리와 마음을 모아 코로나바이러스 감염증 극복을 위한 '전통공연예술인 긴급 연대 제안'을 하고 있다. 모금은 5월 3일까지 2주간 진행되며 이후에 나눔이 선착순으로 진행된다고 한다.

이런 변화의 추이를 보면서 알게 모르게 #오아시스_딜리버리가 첫 단추가 되었겠구나 가늠한다. 여기에서 자발성과 다양성의 조건을 발견한다. 기존 기부 플랫폼의 기부상품처럼 목표액, 기부 스토리, 도식적인 사진 등으로 박제화되어 있었다면 이런 다종다양한 흐름의 변화가 가능했을까?

자발성은 스스로 주체가 되었을 때 가능하고, 다양성은 신뢰가 가능할 때 마음껏 표출된다.(✳)　　　　　　　　　　　　－ 2020.05

표준화 시대 vs 개인화 시대

대전에 축제 구경을 갔다가 우연히 흥미로운 책방을 발견했다. 성심당 본점 건물에서 올해로 100년 된 대흥동 성당으로 이어지는 골목 오른쪽에 있는 '다다르다'란 책방이다. 다다르다라는 이름은 중의적 의미로 '다 다르다(Different)', 개인의 다양한 취향을 강조하는 뜻이기도 하고 여행자가 목적지에 '다다르는(Arrive)'이란 뜻도 가지고 있다. 남들은 유동 인구가 많은 1층에 뭔가를 디스플레이하고 사람을 불러들이려고 애쓸 법도 하건만 책방 '다다르다'는 다르다. 무심하게 열린 공간으로 텅 빈 여백을 안고 화분 몇 개와 에스프레소 머신 정도만 놓여있다. 2층으로 오르는 계단으로도 나른한 햇빛이 깊숙이 들어와 놀고 있다.

내부를 살펴보니 분야별 책이 표준화되어 망라된 대형서점과는 달리 환경, 예술, 생활 기술 등 이곳을 오가는 독자들의 취향에 딱 맞춤

한 책들이 자유롭게 놓여있다. '어머, 이런 책도 있었네' '오호~ 반가워라' 새로운 세계를 만난 듯한 반가움과 호기심에 책방에 머무는 시간이 생각보다 오래 지났다. 도서관에서조차 구하기가 쉽지 않은 책, 여기를 떠나면 다시 만나기 어려운 책 등등이 그곳에 있었다. 동네서점, 독립서점의 존재 이유와 생존 전략이 동시에 느껴졌다.

규모가 작다고 동네서점이고 독립출판물을 취급한다고 독립서점이 아니었다. 동네서점은 그 동네 사람들이 어떤 사람들인지, 동네 사람들은 어떤 삶을 살고 싶어 하는지, 또 어떤 사람이 되고 싶은지 등 욕망과 열망을 읽어내고 관찰하고 애정 어린 관심을 놓치지 않는 공간이어야 했다. 독립서점 또한 그곳에 드나드는 사람들의 라이프 스타일을 읽어내고 그 사람들이 어떤 세상을 원하는지 파악하고 그것에 도달하게끔 조금이라도 도움이 되는 책을 구해서 정리하고 구비 해놓는 공간이어야 했다.

다행히 요즘은 곳곳마다 이런 공간이 속속 생겨나고 있다. 책은 팔리지 않고 있다는데 동네 작은 책방은 늘어나는 추세이고, 운영 방법도 새롭다. 큐레이션 시대라는 말이 트렌드 사전에나 있는 용어가 아니라 일상에서 작동 중이다. 미디어조차도 대형 방송사보다 유시민이나 김어준, 셜록, 닷스페이스 등 맞춤형 미디어를 더 신뢰하기 시작했고, 공연이나 전시도 실험적인 수준이기는 하지만 소수 정예의 관객을 대상으로 맞춤으로 시도하기도 한다. 기존의 무대 위의 퍼포먼스를 수동적으로 감상하던 양식에서 벗어나서 관객이 참여하여 스

토리를 선택하기도 하고 배우처럼 등장하기도 하는 등 다양한 참여형의 이머시브 씨어터(Immersive theatre)도 인기몰이 중이다.

퇴근 후, 혹은 퇴사 후 모임인 '낯선 대학'의 경우 개인 중심으로 활발하게 운영되고 있다. '트레바리'라는 유료형 독서클럽은 700팀이나 될 정도로 인기가 높다. 과거 표준화 시대에 충실했던 산업들은 무너지고 있는 반면 개인화 시대에 초점을 맞춘 비즈니스 모델은 살아남고 있다. 종로, 경리단길, 가로수길 등 빈 가게가 속출한다고 불경기를 강조하고 있지만 연남동, 익선동, 합정동, 성수동 등 개인화 시대(personalization)에 충실한 콘셉트의 가게들은 건재하다. 워크숍 장소도 과거의 대형 공간이나 매끈한 사무 공간이 아니라 레트로 분위기의 복합문화공간이라든가 한옥의 서까래가 드러난 이색공간들이 호응을 얻고 있다.

소설가 장강명이 운영하고 있는 서평 SNS에서 별 5개를 유일하게 받은 책 『다크호스-성공의 표준 공식을 깨는 비범한 승자들의 원칙』 또한 아마존닷컴에서 최고의 책으로 선정되며 국내 독자에게도 화제가 되고 있다.

책에서는 표준화 시대 성공 공식의 유효 기간은 끝났다고 말한다. "목적지를 의식하고 열심히 노력하면서 끝까지 버텨라!"라는 메시지는 이미 지난 산업화의 산물이라는 것. 20세기 초부터 공장 중심의 제조업 경제로 전환되면서, 표준화 시대가 열리고 상품, 일자리 등등 일상생활의 대다수 체계가 표준화되어 성공을 정의하는 개념 또한 정해진 진로 코스에 따라 사다리를 한 칸 한 칸 밟고 올라가 부와 지

위를 획득하는 것이었지만 이제는 달라졌다고 강조한다. 사회는 대규모의 고정적이고 위계적인 조직이 주축을 이루는 산업 경제에서 프리랜서, 자영업자, 프리 에이전트들이 주도하는, 점차 다양하고 분권화되는 지식서비스 경제로 전환 중이다. 이런 개인화 시대에 생명을 불어넣고 있는 개념은 바로 『다크호스』의 저자 토드 로즈가 전작 『평균의 종말』에서 정의한 '개개인성(individuality)'이다.

주 저자인 사상가 토드 로즈는 ADHD 장애로 고등학교를 중퇴하고 스무 살에 두 아이 아빠가 되었다. '다크호스 프로젝트'의 총괄 책임자인 신경과학자 오기 오가스는 대학을 다섯 번이나 중퇴하고 헌책을 팔러 다녔다. 두 저자는 표준 공식을 따르려고 아무리 발버둥쳐도 번번이 실패했던 자신들의 경험을 바탕으로, 개개인이 저마다의 우수성을 획득하는 방법을 찾기 위해 시스템 밖에서 성공한 대가들을 연구했다. 그리고 그 사람들을 '다크호스'라 명명했다.

하버드대 다크호스 프로젝트팀이 연구한 결과 다크호스들의 공통점은 무엇이었을까? 상당수의 다크호스들은 '충족감'을 언급했다. 표준화된 시스템 속에서는 '충족감'을 추구하도록 설계되어 있지 않지만, 다크호스들의 공통점 중엔 '충족감'이 가장 중요한 요소로 손꼽힌다. 흔히 사람들은 생계를 위해 좋아하는 일 아니면 해야 하는 일 중 하나를 선택해야 한다고 여기지만 다크호스들은 개개인성을 활용해서 실력과 즐거움을 둘 다 얻는다. 또 대부분 주어진 삶의 경로를 표준화에서 벗어나도록 표준화할 수는 없다며 자기 고유의 삶

을 지레 포기하거나 좌절하지만 다크호스들은 표준화라는 기준에서 아예 벗어나 자기 경로를 개인화한다. 표준화 시대 속의 최고는 경쟁 속에서 살아남아 피라미드의 좁은 꼭대기에 홀로 서 있는 '세계 최고'라면 개인화 시대 속의 최고는 자기 삶의 전체에서 혹은 매 순간 순간마다 '최고의 자기 자신'이 되는 것이다.

세상은 변화와 전환을 요구하고 있지만 과학적, 학문적 연구는 여전히 표준화 시대에 머물러 있다. 여기에 위기의식을 가지고 『다크호스』의 저자인 토드 로즈는 모든 사람이 '충족감'을 느끼며 살아가는 개인화 시대의 가능성을 제안한다. '충족감'이란 개개인 모두 저마다 느낄 수 있어서 상대방이 나보다 더 많은 충족감을 느낀다고 해서 나의 충족감이 줄어들지 않기 때문이다. 난, 성공의 표준 공식을 깨는 비범한 승자들의 원칙 『다크호스』란 책을 읽으며 "삶과 예술은 경쟁하지 않는다"는 남종화가 의재 허백련의 말과 내가 서울문화재단에 입사하여 처음으로 만든 재단 슬로건 "문화가 꿈 문화 가꿈"이 내내 떠올랐다. 입시경쟁, 경쟁 사회의 표준화된 패러다임 속에서는 아무리 정시를 확장하고 기본 소득을 보장한다고 문제가 해결되지 않는다. 승자와 패자를 획일화된 개념으로 가르는 표준화된 사고에서 벗어나 저마다 다른 개개인성의 인격과 미래를 존중하고 격려하는 패러다임의 전환이 시급하다. 대전의 작은 동네 책방에서도 우리는 '다 다르다'고, 우리는 그렇게 우리의 꿈에 '다다를 거'라고 하지 않는가!(✱)　　　　　　　　　　　　　　　　　　　　　- 2019.11

아방가르드를 기다리며

사회풍자 소설을 쓴 미국의 작가, 마크 트웨인의 『허클베리 핀의 모험』 앞부분에 이런 글이 나온다.

이 이야기에서 어떤 동기를 찾으려고 하는 자는 기소할 것이다.
이 이야기에서 어떤 교훈을 찾으려고 하는 자는 추방할 것이다.
이 이야기에서 어떤 플롯을 찾으려고 하는 자는 총살할 것이다.

대가도 못 되고 유머도 부족한 나는 마크 트웨인에게 기대어 아래와 같이 써본다.

이 글에서 어떤 동기를 찾으려고 하는 자에게 차 한 잔을 살 것이다.
이 글에서 어떤 의미를 찾으려고 하는 자에게 밥 한 끼를 살 것이다.

이 글에서 어떤 행동을 찾으려고 하는 자에게 술 한 잔을 살 것이다.

지난 6월 대학로에 있는 노들야학[1]에서 실시하는 장애인에 대한 인식개선 관련 교육을 들었다. 장애인 당사자가 강사로 참여해 뜻깊었는데 그 가운데 새로운 사실을 알게 되었다. 장애인 관련법은 '장애인복지법'을 비롯해 '장애인차별 금지법', '장애인 활동 지원법'에 이르기까지 저절로 이뤄진 것이 하나도 없이 장애인들이 권리 실현을 위한 현장 투쟁을 통해 얻어낸 값진 결과였다.

예를 들어 장애인 이동 때 일어난 사고 이후, 목숨 건 투쟁을 통해 장애인 등 교통약자 이동편의 증진법을 만들어냈고, 교육권을 비롯해, 탈 시설 투쟁, 장애인차별금지법 제정 투쟁, 활동 보조 서비스 제도화 투쟁 등을 통해 변화를 만들어내고 있다. 지금도 장애등급제, 부양의무제 폐지, 그리고 장애인의 평생 교육권을 얻기 위해 투쟁 중이다.

한편, 영화계에선 오동진 영화평론가가 영화인지원제도에 큰 역할을 했는데 아무도 알아주지 않는다며 페이스북에 인상적인 포스팅을 했다. 코로나19 초기부터 영화진흥위원회 소통협력실에 프리랜서 영화인들 300여 명의 서명을 받아 코로나19 경제위기 속에서 영화인들에게 직접지원을 늘려야 한다는 것을 촉구하는 내용의 이

1) 노들야학 : 노란 들판 야학이라는 뜻으로 경쟁의 도구로 차별과 억압의 들판을 만드는 것이 아니라 상호협력과 연대로 인간 존엄성과 평등이 넘쳐나는 노란 들판을, 그 대안적 세계를 꿈꾸는 농부가 성장하는 곳

메일을 보냈다는 것이다.

이들 내용을 토대로 YTN 라디오에 출연해서 영화진흥위원회, 더 나아가 문화체육관광부의 정책 선도 기능이 유실(流失)되고 있음을 비판하기도 하고 독일 문부상 모니카 그뤼터스의 말을 인용해 정부가 문화예술인들에 대한 직접 지원을 공격적으로 늘여야 한다고 강조했다.

그런데도 영진위는 달라질 기미가 없었는데 수개월의 노력 끝에 프리랜서 영화인들에 대한 직접 지원의 차원에서 35억 원의 기금이 마련됐으며, 10억여 원의 기금 역시 준비 중이라는 소식을 들었다고 한다.

마침내 영화계 내 '프리랜서 영화 노동자'들의 존재를 당당하게 증명해내는 데 성공했고, 프리랜서 영화 노동자들이 감독협회나 프로듀서 조합, 시나리오작가조합, 독립영화협회 등등 주류 영화인들과 함께 이제는 영화권의 주요한 멤버로 인정받게 됐다는 것이다. 머잖아 8월 중순부터는 단편 격의 작품 기획안을 제출하면 1인 220만 원씩 3인에게 660만 원을 생계비로 지급하고 제작비 330만 원은 별도로 지급할 예정이라고 한다. 충분히 자랑할 만한 성과다.

또 정치하는 엄마들은 정치참여를 통해 엄마로서 겪는 한국 사회의 불합리를 비롯해 구조적 모순을 개선하고자 팔방으로 활동하고 있으며 유치원 3법 등 의미 있는 입법 활동의 계기를 만들어내고 있다.

문화예술계를 들여다보자. 문화예술계 관련 법안은 '문화예술진흥법'을 기본으로 '문화예술교육지원법', '예술인복지법', '문화기본

법' 그리고 '지역문화진흥법', '아시아문화중심도시 특별법' 정도가 있다. 그중에 '예술인복지법'의 경우 2011년 1월에 생활고로 사망한 최고은 시나리오 작가 사건을 계기로 만들어졌고, 나머지는 공공의 정책적 수요에 의해 만들어졌다. 한편, 뜻있는 예술인들이 수년째 제정하라고 주장하고 있는 예술인권리보장법 경우는 진작에 발의되었지만 20대 국회에서 잠을 자다가 결국 통과하지 못하고 21대 국회로 넘겨진 상태이다. 예술인권리보장법안은 예술인의 지위 및 권리보장에 관한 법률로 블랙리스트 사건 이후 문화계 블랙리스트 논란과 문화예술계 성폭력 사태의 재발을 막기 위한 장치로 마련되었다. 그런데 과연 예술인권리보장법 제정을 위해 토론회를 열고 공동성명서를 발표하는 이들 외에 다른 예술인들은 얼마나 관심을 가지고 있는지 돌아본다.

지난 6월 30일에 서울문화재단 사번 001번으로서 서울문화재단 17년 역사 이래 처음으로 정년 퇴임한 나도 나름 성실하게 일해 왔다고 하지만 과연 지속가능한 예술 생태계를 위해 무엇을 남겼는지, 돌아볼 땐 마음이 무거웠다.

서울시 조례 안에 예술창작지원 조례를 만들거나 지역문화, 혹은 도시재생 속 예술의 관계를 정의하거나, 공공재로서 예술의 사회적 역할을 천명하고 예술의 창작 환경 및 창작활동 지원에 대한 제도를 법으로 만드는 데 매개 역할을 하는 게 오히려 중요하지 않았을까? 떠나고 나서야 아픈 질문이 떠올랐다.

요즘 코로나19로 긴급 마련된 정부의 문화(공공미술)뉴딜사업에 불만이 높다. 예술가를 대상화한다느니 쓰레기 일자리 사업에 불과하다고 볼멘소리를 낸다. 물론 정책을 세울 때 보다 심층적으로 예술현장 의견을 듣고 설계했으면 나아졌을 수도 있다. 하지만 정부의 지침에 갇히지 않고 그 이상으로 해석해 대안을 제안하는 경우 정부를 설득할 수도 있다.

그 좋은 사례가 코로나19로 모든 공연이 올스톱이 된 와중에도 성황리에 마친 「춘천마임축제」이다.

해마다 5월이면 열리는 「춘천마임축제」는 축제를 강행하느냐, 취소하느냐 기로에 섰다. 공들여 준비한 축제를 취소하지 않고 예정대로 열면서도 시민들과 예술가, 스태프 모두가 신나고 안전하게 열 수 있는 축제는 없을까? 고민하다가 "축제가 시민들에겐 면역력을 키워주는 백신이다, 우리 규모를 줄이고 나눠서 일상 곳곳으로 찾아가 마임축제 백 가지 장면을 만드는 '백신(100 Scene)'을 연출해보자"라며 의기투합했다. 결과는 성공적이었다.

코로나19 방역 문제로 축제 전면 불가를 선포했던 문화부는 「춘천마임축제」 사례를 보며 무조건적인 폐쇄와 금지만이 최선의 방법이 아니었다는 걸 뒤늦게 깨닫지 않았을까?

중요한 건 '지금, 여기서 예술이, 예술가가 무엇을 해야 하는가?'에 대한 자기 질문과 자기 정의를 바탕으로 한 적극적인 행동이다. 장애인들은 스스로 권리를 주장하고 없었던 것을 만들어내고 있다. 영화

인도 스스로 움직여 자신들의 역할을 증명하고 그에 따른 활동에 대한 지원 제도를 만들어내고 있다.

지금 예술가 당사자들은? 예술가 고유의 상상력과 창의력으로 만들어내는 사회적 행동이 공공의 신뢰를 만들어낼 수 있다. 난 고도를 기다리듯이 팬데믹 시대에 '아방가르드'를 기다린다.(*) – 2020.08

공정 감각을 회복하라

시댁 고조부 제사가 1월 중순에 있었다. 남편이 장남이라 내가 모시곤 하는데 마침 주말이라 결혼한 딸애가 아흔 넘은 할아버지를 모시고 왔다. 제사를 마치고 다 같이 늦은 식사를 하는데 딸애와 사위가 이미 저녁을 먹고 왔다고 했다. 그러면서도 교자상 가까이 앉는 딸에게 무심코 "저녁 먹고 왔다며 또 먹어?"란 말을 던졌다가 사달이 났다. 발끈한 딸이 안 먹는다며 수저를 냉큼 내려놓았다. 동시에 딸은 왜 자기한텐 먹지 말라면서 사위도 저녁 먹고 오긴 마찬가진데 그에겐 똑같이 대하지 않느냐며 따졌다.

내 딴엔 다이어트하는 딸을 배려한다고 여겼지만, 사위와 같은 상황인데 사위와 딸을 다르게 대했다는 불공정 혹은 남녀 차별에 대한 문제제기였다. 발끈하는 딸을 보며 당황했지만, 상황을 이해해보니 딸애의 예민한 반응이 그리 노엽지 않았다. 저녁을 먹었더라도 여자

는 또 먹으면 살이 찌니 안 되고 남자는 먹어도 된다는 내 잠재의식은 가부장제에 길들고 길들어 스스로 복종하고 익숙해진 전형적인 꼰대의 모습이었다. 요즘 흔히 말하는 MZ세대(밀레니얼에 태어난 세대와 Z세대인 1990~2000년대 이후 출생자)인 딸은 자기 기준대로 공정하지 못한 상황에 대해 저항하고 자신의 뜻을 전달했을 뿐이었다.

동시에 최근에 들은 이야기가 떠올랐다. 문화예술 분야에서 다양하게 활동하는 분들을 초대해 현장 이야기를 청취하는 줌 회의였다고 한다. 자연스레 자기소개를 하는 과정에서 한 어른이 연령대를 말하자 멤버 중 한 젊은 친구가 나이를 밝히는 것이 불편하다는 의사표현을 했단다. 그래서 진행하는 분이 몹시 애를 먹었다는 이야기였다. 물론 잘 마무리되었지만 세대 간의 이질적인 문화로 본의와 다르게 오해를 하는 경우가 왕왕 생기고 있다. 대안은 서로의 문화를 서로가 스스로 학습하고 적용하는 일이다.

마침, 월간지 「신동아」에 밀레니얼 플레이풀 플랫폼, '사바나(사회를 바꾸는 나, 청년)' 코너에서 매달 밀레니얼 세대의 문화를 싣고 있어 2월호에 실린 커뮤니티 안에서의 밀레니얼 세대의 원칙을 공유해본다.

첫째, 셀털 금지란다. 셀털이란 셀프 신상 털기로 이름, 나이, 성별, 학교, 직업, 결혼 여부 등은 안물안궁(안 물어보고 안 궁금함)이니 말하지 않는 것이 매너이고, 그렇지 않으면 비매너라는 것이다. 둘째, 궁예질 금지이다. 후고구려의 예언자로 행세한 궁예처럼 유언비어

를 퍼뜨리면 안 되고 팩트가 아닌 루머로 사람들 관심을 끄는 행위에 MZ세대는 질겁을 한다는 것이다. 셋째는 고다리질 금지이다. 고다리란 '관리'를 타이핑하다 실수하면서 나오는 오타인데 한마디로 나 아닌 다른 사람을 관리 감독하려 들지 말라는 것이다.

특징을 요약하면 MZ세대의 특징은 개인주의적이고 독립적이라고 할 수 있겠다. 그런데 그들의 특징을 살펴보면 바로 그런 가치관이 기성세대가 그동안 이루고자 했던 가치가 아니던가? 68혁명에서 자유를 외쳤고, 유신시대에서 독재가 아닌 민주주의를 외쳤고, 촛불혁명에서 정의와 공정을 외쳤다. 그리고 새로 출범한 정부에서는 '기회는 평등하게 결과는 공정하게'를 슬로건으로 제시했지만 실제로는 작동하지 않는 현실 속에서 MZ세대만이라도 예민한 촉수로 깐깐하게 불편하게 그들 고유의 질서를, 그들만의 문화를 만들어가는 게 아닐까? 하는 생각이 들었다.

달라진 현상은 곳곳에서 찾을 수 있다. 특히 코로나 팬데믹 이후 온라인 스트리밍 서비스가 흔해지면서 새로운 변화가 발견된다. 흔히 기관을 대표하는 메시지는 대표이사 혹은 최고위 간부들이 하기마련인데 최근엔 실무자들이 대거 등장하고 있다. 국립현대미술관에선 온라인미술관 서비스가 본격화되면서 그 전시를 기획한 큐레이터가 전시 기획 배경부터 작품 하나하나까지 도슨트를 해주는데, 훨씬 이해도도 높고 작품감상을 다양한 방법으로 할 수 있도록 도와준다.

한국콘텐츠진흥원에서는 지난해의 총결산과 키워드로 본 올해의 전망을 20여 분짜리 동영상으로 만들어 화제가 되었는데 그 발표자 또한 정책산업팀장과 미래정책팀장, 즉 실무자였다. 밀레니얼 세대들이 가장 경계하는 것이 불공정 문화이다. 직장인을 대상으로 한 설문조사에서 최악의 상사 유형으로 "성과를 빼앗아 가는 상사"가 꼽혔고, 직장인의 90% 이상이 자신의 성과를 빼앗긴 경험이 있다고 답했을 정도이다. 흔히 성과를 빼앗기게 되는 배경엔 최종 보고를 상사가 하는 관례 때문인데, 이제 최종보고 또한 상사가 아니라 그 업무에 대해서 가장 많이 관여한 사람이 발표하는 문화로 바뀌고 있는 중이다.

그러니 기성세대들은 이런 변화에 민감해질 필요가 있다. MZ세대도 시대가 달랐던 기성세대 문화를 이해해야지 일방적으로 기성세대만 이해해야 하느냐? 반문하기도 하지만 MZ세대가 할 일은 그들이 할 일이고 기성세대인 나는 내가 할 일을 할 수밖에 없다. 특히 도제 문화가 강한 문화예술계일수록 이런 변화에 둔감한 경향이 있다. 미투 사례를 비롯해 스승과 제자라는 수직적 상하관계에서 빚어지는 불합리한 일들이 많이 일어나는 만큼 이제는 수평적인 관계 속에서 민주적인 절차를 거쳐 자유로운 창작활동이 가능할 수 있는 환경을 마련해야 한다.

코로나 팬데믹으로 인한 전환 시대는 탄소배출을 줄이는 지구환경뿐 아니라 창작환경을 새롭게 바꾸는 일도 포함된다. 그동안 우리는

얼마나 고정관념과 편견에 사로잡혀 있었는지? 얼마나 후배나 제자들의 아이디어를 내 것인 양 가로챘는지? 그런데도 느끼지도 못하고 무감각하거나 둔감한 것 아닌지? 혹자는 후배나 제자들의 들이받음으로 인해 말도 제대로 못하고 다른 생각을 표현하기가 점점 어렵고 그들의 눈치를 보는 세상이 되었다고 한탄하지만, 올바른 생각은 지금도 눈치 보지 않고 말할수록 환영받는다. 세월이 흐른다고 다 낡고 닳아빠지기만 하는 것이 아니라 더 노련하고 성숙하게 더 속 깊게 공정 감각을 회복하고 공감으로 품어줄 수 있다는 것을 증명해볼 일이다. 그래야 ㅇㅈ(ㅇㅈ은 인정의 초성이다).(✳) - 2021.02

선순환 vs 악순환

누구나 악순환보다는 선순환을 바란다. 어느 영역이든, 어느 지역이든 악순환의 고리를 끊고 선순환을 원한다.

대표적 악순환, 기후변화 문제

우리가 편하자고 자동차를 많이 타고, 에어컨 등 전기전자제품을 사용하고, 일회용 플라스틱을 많이 사용하면 사용할수록 지구의 온도는 올라가고 생물들은 멸종위기에 처한다. 여기서 지구를 돌보고, 자연을 살피고, 환경을 아끼는 다른 대안이 실천되지 않고서는 악순환의 고리를 끊기 어렵다.

전국적으로 나타나고 있는 젠트리피케이션 악순환도 마찬가지이다. 임대료가 저렴한 지역에 예술가들이 유입된다. 예술가들이 개성을 부여한 공간을 만들어 지역 특성이 살아난다. 그것을 구경하러 오

는 사람들이 많아지고 유동 인구가 늘어난 덕에 프랜차이즈에서도 눈독을 들인다. 임대료가 상승하고 그 가격을 감당할 수 있는 프랜차이즈가 들어오고 그 순간, 임대료를 감당할 수 없는 예술가는 떠나고 예술가가 떠나니 지역의 매력이 사라지고 만다. 다시 그곳은 언제 아기자기하게 반짝였냐는 듯 곳곳에 임대라는 안내 문구가 나부끼는 썰렁한 지역으로 바뀌고 정체성이 사라진다. 즐겨 그곳을 찾았던 사람들은 더 이상 그곳을 찾지 않는다.

　문화예술보다는 잿밥에 더 관심 많은 코드인사로 낙점된 문화예술기관장의 악순환도 다르지 않다. 예술에 대한 존중과 애정보다 정치적 야망이 강한 기관장이 취임한다. 조직 안에선 기관장에게 충성하는 직원들과 아닌 직원들로 나뉜다. 사업의 우선순위는 기관의 정체성보다도 기관장의 관심 사항이나 기사에서 잘 써줄 법한 아이템으로 둔갑한다. 직원의 비전이나 합의 과정 없이 영혼 없는 사업이 실행된다. 그동안에 직원들의 탁월한 잠재 역량은 긴 겨울잠에 들어가고 행정 중심의 소극적인 관료라는 자기 보호색을 입고 만다. 비전이 높으면 높을수록 조직 생활이 괴로워질 수 있으므로 전혀 다른 자기 계발을 시작하고 조직 안에서 내가 할 업무는 최대한으로 단순화한다. 어느새 조직은 블랙리스트 류의 부당한 업무지시에도 주체적으로 대응하지 않고 기계적으로, 관습적으로 처리한다. 예술 현장과의 신뢰는 사소한 곳에서 무너지기 시작해 더 이상 회복하기가 어렵게 되고 만다.

　일상 역시 마찬가지이다. 아침에 일어날 때부터 기분이 언짢다. 화

장도 잘 안 먹고, 대중교통은 지옥철이다. 가방을 바꿔 매고 왔는데 출근 카드를 미처 못 챙겼다. 가는 날이 장날이라고 오늘따라 근태점검이다. 양미간에 세로형 주름이 세워진 상태로 회의 시간에 들어가다 보면 부서 간 협업의 지점을 찾기보다 그 반대의 이유를 찾기가 수월해진다. 화장실 다녀온 사이에 동료들은 점심 먹으러 가고 뒤늦게 챙겨주는 전화에는 따라나서기가 멋쩍어서 점심도 혼자 때운다. 오후 일정도 지치게 하는 일과 피곤한 인간관계의 연속이다. 하루의 악순환은 스스로 반전시키는 노력 없이 저절로 달라지지 않는다.

선순환 사례들

예전에 우림건설 홍보마케팅 책임자로 일하다가 지금은 제주도에서 장애인과 비장애인들이 만나는 공간인 삼달다방을 운영하는 이상엽 삼달지기와 그의 부인인 장애인권운동가 박옥순의 사례이다. 이상엽 삼달지기는 제주로 내려가 '하고자 하는 일'로 삼달다방을 삼아 직접 공간을 만들기도 하고, 휠체어 리프트 자동차 모금 운동도 하고, 지금은 장애 여부와 무관하게 사람들이 어울리고 함께 하는 공간을 만들고 있다. 그가 말하길 서로 고립되고 만남이 없고 반목하면 서로에게 곤란한 행동을 하며 서로에게 나쁜 존재가 되고 말지만, 서로 다른 일본의 노인과 청년을 만나서 더 성숙한 인간이 되었고, 장애가 있는 사람과 가족들을 만나 더 배우는 기회를 얻었다고 한다.[1]

1) 삼달다방 이상엽 삼달지기 관련 기사 일부 참조

좋은 기운의 한 사람은 그 곁의 사람에게 다시 좋은 기운을 불어넣고 서로 좋은 존재가 되어주는 사람의 선순환으로 이어진다. 선한 영향력은 한곳에 머물지 않고, 또 다른 사회와 사회를 연결할 만큼 그 힘이 크기 때문이다.

한편 정치적 이념을 넘어 문화예술에 대한 애정과 존중으로 가득한 기관장이 취임한 상황을 상상해보자. 그는 예술성이 곧 시민들에게 아름다운 경험과 새로운 생각을 갖게 해 민주적인 시민성을 높여주니 이만한 공공성이 따로 없다는 철학으로 예술창작의 중요성을 강조한다. 예술창작과 시민 향유는 별개가 아닌 통합 관점에서 새롭게 다가가 보자고 직원들을 견인한다.

기존 직원들은 수십 년째 지속되어 온 고전적인 장르 중심 공모사업에서 벗어나 리서치→창작→제작→유통→아카이브 과정별 새롭게 기획할 수 있는 기회를 갖는다. 직원들이 선택하는 전문성에 따라 제작 지원 전문가로, 창작 지원 전문가로, 유통 전문가로, 아카이브 전문가로, 리서치 전문가로 성장할 수 있는 기회를 제공한다. 저마다 스스로 연구하고 현장을 찾아다니며 시민이나 예술가 등 관련된 인터뷰하고 통계자료를 분석한다.

수십 년 동안 연구 용역해도 나오지 않았던 '우리 사회 속의 예술의 역할'과 관련해 의미 있는 데이터가 나온다. 그동안 지원한 만큼 예술의 힘을 수치로 보여 달라고 요구했던 기재부나 재정담당관에게 계량된 수치를 여봐란듯이 검증해주고 원하는 만큼 예산을 확보한다. 예술지원 수십 년 만에 처음으로 탄생한 '예술의 사회적 가치

보고서' 혹은 '예술교육, 비포 & 애프터, 그 변화' 등의 성과로 포상금과 포상 휴가, 그리고 표창을 받게 된다.

포용국가 비전하에 공공성을 실천하는 예술가부터 포용하자는 전략으로 지원사업의 무정산 원칙의 신뢰 자본을 형성하되 부정하게 사용한 경우엔 무한벌금제로 엄격하게 운영한다. 직원들은 행정문서로부터 자유로워져 현장을 더 자주 나간다. 자주 현장에서 보는 만큼 자연스레 예술가들과의 소통이 늘어나고 서로 '사회적 우정'을 쌓은 만큼 작업에 대한 이해도도 높아지고 전문가로 성장한다. 다년도 지원을 비롯해 수시지원, 글로벌 기금 등의 신설로 예술가들은 더욱 활발하게 창작활동에 매진한다.

악순환과 선순환의 사례를 서술하다 보니 그 공통점과 착안점이 저절로 보인다. 악순환인 경우는 철저하게 자기 하나밖에 모르고 그 결과 남을 혹은 다른 것을 결코 믿지 않는다는 공통점이 있다. 반면 선순환인 경우에는 서로서로 보살피고, 이해하고 조금씩 양보하고 무엇보다 나 아닌 다른 것에 대한 존중과 신뢰가 바탕을 이룬다. 그렇다면 당해 연도 중심의 천편일률적인 공모지원형 예술지원제도의 악순환을 끊을 수 있는 대안은 이미 나와 있다.

예술가, 그들의 작업이 곧 공공시설 못지않은 무형의 가치가 있다. 시민들의 행복 안전망, 정신건강 안전망, 정서 안전망, 신뢰 안전망 등에 무한한 기여를 하고 있는 공공서비스라는 것을 인식하고 지원제도를 재구조화해야 한다는 것이다.(✻) – 2019.05

팬데믹 시대, 모든 창작과 도전이 뭉클한 이유

주량을 "황혼에서 새벽까지(From Dusk Till Dawn)"라고 말하는 아티스트가 있다. 크라잉넛의 베이시스트인 한경록이 주인공이다. 그가 지난 2020년 섣달그믐이자 까치까치 설날 정오부터 2021년 신축년 설날 새벽까지 일을 냈다.

홍대 인디밴드 씬 3대 축제 가운데 한경록의 생일을 빙자한 「경록절」이란 축제가 있다. 2007년 한경록이 제대할 즈음, 치킨집에서 소소하게 시작해 최근엔 홍대에서 가장 큰 클럽인 무브홀에서 열릴 정도로 호응이 컸는데 올해는 팬데믹으로 온라인으로 열린 것이다.

「2021 경록절 in the House 이번엔 집에서 놀자」란 타이틀로 기획되었다. 그 규모와 성과가 놀랍다. 애초엔 75개 팀이 참여할 계획이었으나 83개 팀으로 늘어났다. 참여 아티스트 라인업을 보면 록 음악 선배인 산울림의 김창완을 시작으로 윤도현, 노브레인, 잔나비,

선우정아 등 유명 뮤지션에서 홍대 클럽에서 활동하는 인디밴드와 싱어송라이터를 비롯하여 박재범, 허클베리 핀, 스월비 등의 힙합 뮤지션과 트로트 가수 요요미, 유튜브 크리에이터 라온까지 다양하다.

라이브 송출 시간 또한 15~17시간을 예정했으나 다음 날 새벽 6시까지 무려 18시간 동안 성공적으로 송출되었다. 총조회 수가 약 7만5천 회에 실시간 참여자 수가 2,500여 명에 달했다. 설음식을 준비하다 말고 우연히 내가 들어갔을 때는 1,900명 수준이었는데 밤이 깊을수록 점점 늘어났다. 덕분에 전 부치고 떡국 탕 끓이는 설 차례 노동을 록 리듬을 타며 흥 바람나게 마쳤다.

특히 공연 영상만 보여주는 것이 아니라 코로나19로 어려운 시기에 우리가 어떻게 하면 자신을 존중하며 버티는 '존버'를 할 수 있는지 다양한 방법이 제안되었다. 예를 들어 가수 안예은은 '집콕하기 좋은 책'을 소개하기도 하고, 오랜 시간 유튜브를 보느라 힘들어할 참여자를 위해 스트레칭을 유도하는 요가 시간도 마련되었으며, 미미시스터즈, 브로콜리너마저, 최고은은 각각 생일을 맞은 한경록의 생일상 음식인 유자차와 약밥까지 '쿡방'을 선보였다.

한편, 한경록의 친구로 초대된 배우 오정세는 평소 즐겨들었던 인디 음악들을 소개하기도 하고, 개그맨 박성호와 임희윤 기자의 음악 토크도 이어졌다.

주최자인 한경록은 폐관 위기에 닥친 홍대 인디 씬의 극장을 순회하며 공간 설명과 함께 공연 실황을 공유한다든가 홍대 씬의 숨어있는 핫플을 찾아다니며 공간과 주인장을 소개하는 공을 들였다.

또 곳곳에서 웃음을 유발하는 요소도 갖췄다. 방구석 요 위에서 잠옷 입은 채로 연주하는 공연 현장을 보여주면서 인서트 장면으로 세계적인 록 공연 현장의 우레와 같은 박수와 인파를 연결해주는 편집의 묘로 실시간 채팅창엔 "편집이 예술이다", "지루하지 않고 진짜 락페에 온 거 같다"는 환호와 뜨거운 반응이 이어졌다.

아울러 롤링홀, 제비다방, 네스트나다, 클럽 롤링스톤즈, 홍대와는 좀 뚝 떨어진 신문로에 위치한 복합문화공간 에무 등 공연장의 특성과 현황이 소개되기도 하고 그곳에서 라이브 무대가 펼쳐지기도 했다.

나는 온라인으로 송출되는 「2021 경록절 in the House 이번엔 집에서 놀자」를 드문드문 보면서 이것을 기획한 마음이 다가와 고맙기도 하도 뭉클하기도 하고 짠하기도 하고 복잡미묘한 기분이 들었다. 이런 감정을 놓칠세라, 경록절 실연 영상 아래 채팅창에 후원할 수 있는 시스템까지 작동되어 5,000원부터 자유롭게 이모티콘과 함께 응원 후원 시스템을 선보이기도 했다.

어디 그뿐인가. 캡틴록 한경록이 독립적으로 운영하는 캡틴록 마켓에는 경록절 굿즈가 한정판으로 맨투맨 티셔츠와 맥주잔, 엽서 세트로 만들어져 만나고 있었다.

1년여간 준비하는 축제사무국의 역할을 한경록이 다했던 것일까? 83개 팀의 영상을 사전에 받고 그것을 구성하고, 또 일부는 극장에서 생중계를 하고 그 많은 일들과 예산을 다 어디서, 어떻게 자원을 가져와 가능할 수 있었을까? 공공재원으로는 결코 할 수 없는 일들

을 캡틴록 한경록 한 개인이 재미나고도 기분 좋게 이뤄내 온라인 경록절이 아니었다면 이런 상황을 모르고 지나갈 뻔한 나 같은 사람마저도 관심을 갖게 하고 후원금까지 내도록 만들었다.

「경록절」을 흉내 내는 것은 아니지만 「경록절」 사례를 예술계 현장으로 옮겨본다. 예를 들어 무대도 잃고 거리두기로 1/3 관객밖에 받을 수 없는 경우, 연습실이나 대본 리딩 현장, 또 극장의 백스테이지 등등을 전달할 방법은 없을지? 무용 공연 또한 폐쇄적으로 안무를 하고 연습을 하고 기존의 무대에 오르는 정형적인 공연을 기본으로 안무자나 실연자가 자신의 스튜디오나 집, 자연 등 곳곳에서 자신을 표현하고 그것을 송출해 코로나 시대에 힘들고 어려운 시민들에게 춤으로 분위기를 전환하거나 건강을 지킬 수 있는 춤 처방을 전달할 수는 없을지? 홈트 열풍인데 무용가들이 '이럴 땐 이런 몸짓으로' 집콕 건강 댄스를 시리즈로 보내주는 건 어떨지? 예술원의 대가들부터 예술 전공자들까지 함께 이 어려운 시기를 같이 한번 버텨 보자고 먼저 손 내밀고 으싸으싸 하는 일을 불가능할지?

미술계 또한 작업실부터 작품 도록까지 아티스트가 가지고 있는 것을 보여주고 나눈다면 새로운 예술적 경험이 나아가서는 예술 유통의 작은 길을 열어가는 건 아닐까? 특히나 가난하지만 창의적으로 삶의 공간을 자기화하는 예술가의 공간은 요즘같이 집콕하며 인테리어에 관심 많은 세대들에게 큰 관심과 영감도 줄 수 있지 않을까? 동굴 속에서 창작혼을 불사르는 예술가나 사회 이슈에 목소리를 높이

는 예술가도 있지만 일상에서 자분자분, 친구처럼 어려울 때 어깨도 기꺼이 내주고 보듬어주는 예술가도 있어야 한다. 완성된 작품 세계만큼이나 소소한 작업 과정이 시민들과 소통될 수 있고, 공감될 수도 있고 예술과 친구가 되게 하는 좋은 방법이기 때문이다.

요즘, 어지간한 공연장이나 전시장 등에 가면 커튼콜에 어김없이 기립박수고 전시 또한 주말이면 예약이 꽉 찼다. 어려울 때일수록 내가 사람임을 확인하고 더욱더 사람다운 나를 지킬 수 있는 것이 필요한데 예술이 그 역할을 톡톡히 하고 있는 것이다. 경록절처럼 여기 인디밴드들이 여전히 살아있다고! 먹고살기 어렵지만 그래도 우리는 좋아하는 음악을 하며 존재하고 있다고 힘주지 않고 실실 웃으며 연주한다. 그런 마음이 짠하게 전해져온다. 요즘 흔히 말하는 팬덤을 형성하게 한다는 '진정성'이다. 예술계에선 개개인이 시민들과 간절하게 소통하고 있는지? 팬데믹에도 꿋꿋하게 자기 작업을 하고 있는 아티스트가 있다고 신호를 보내고 있는지? 팬데믹 시대, 모든 창작과 도전이 나를 뭉클하게 한다.(✳) – 2021.03

연대와 협력의 '트리거'

'트리거'라는 용어를 아침 주식방송에서 처음 들었다. 미국 연준의 금리 인상 발언이 트리거가 되어 주가가 급락한다느니 여러 상황에서 트리거라는 용어가 자주 등장한다. 사전적 의미는 '방아쇠가 당겨지다' '폭발하다'라는 뜻으로 트라우마를 다시 경험하게 만드는 자극을 뜻한다. 우리말로는 '기폭제'라 써왔다. 뭔가 적당한 계기를 부여하여 필요한 작동을 일으키는 일로 요약되었다. 그렇다면 '연대와 협력'에서의 '트리거'는 무엇일까?

어떤 변화를 만드는 시작점인 '트리거'로 제도가 먼저인지, 사람이 먼저인지 살펴볼 수 있는 사례를 공유해본다.

코로나 팬데믹에도 요즘 핫한 공간으로 뜨고 있는 곳이 있다. 인사동 승동교회 옆 오래된 멋진 공간이다. 4~5년 전부터 복합문화공간으로 변신하고 있던 터였는데 디자인하우스를 비롯해 여러 주체를

거치는 동안에도 내내 썰렁한 공간이었다. 그런데 요즘 흥미로운 전시와 워크숍, 공연 등으로 입소문이 나고 있다. 누가 운영하고 있나 보니 마침 내가 알고 지낸 분이라 덜컥 만났다.

그는 재단에 다닐 때 공간사랑이나 동숭아트센터 매입 등 부동산 자문을 위해 만났던 안주영 디벨로퍼였다. 2013년인지, 그 무렵 처음 볼 때도 그의 문화예술 분야에 대한 애정은 남달랐다. 아니나 다를까 본관에 부설 공간 등 덩치가 큰 인사동 공간을 맡아 경계가 없는 공간으로 만들고자 KOTE라 명명하고 1년 반 동안 운영해오고 있단다. 그동안 영혼을 갈아 넣은 건 물론이요 개인 자산까지 처분할 지경에 놓였다고 하는데 그런 어려움의 그늘이 짙어진 올 들어서야 예술가와 지역으로부터는 가슴 뜨듯해지는 관계망이 생기고 있어 살맛 난다는 것이다.

예를 들어 카페 정기휴일에 전시가 열리는 경우, 당연히 카페가 문을 닫았으리라 예상했는데, 레지던시에 묵고 있는 아티스트와 근처 인사동 지역의 가게집 사장님들이 내남없이 알아서 문을 열고 포스 계산기를 켜고 커피를 내리며 손님을 응대하더라는 것이다. 부대 건물 중 아티스트들의 레지던시 공간에서는 몇몇 공간이 비어있었는데, 여기엔 이런 아티스트가 입주해야 해! 라며 스스로 뜻이 맞고 공간에 부합한 아티스트들을 전국적으로, 혹은 전 세계로 알음알음 수배해 창작 이웃들을 들이기도 한다.

운영 초기엔 예술가들로부터 별 반응이 없었는데 그동안 수익적으로는 손해를 감수하면서도 전시 공간을 개방하고, 예술가들이 활

동하는 데 뭐든지 도움이 될 수 있다면 지원을 아끼지 않은 결과, KOTE 공간 안에서 서로들 알아서 작동하는 일이 기적처럼 일어나고 있다는 것이다. 요즘 핫하게 뜨고 있는 NFT(대체불가토큰) 주제의 전시 경우도 마찬가지이다. 주요 기업들이 너나없이 NFT 플랫폼을 만들려고 활동할 작가들을 찾고 있는데, 이태원과 성수에서 활동해 온 100여 명의 젊은 작가들이 대기업의 요청에는 뜨뜨미지근한 태도를 보이면서도 KOTE가 필요로 하는 전시라면 기꺼이 참여하고 있다는 소식이다.

'협동조합 기본법 일부개정법률안' 같은 법률도 없는데 어떻게 이런 변화가 있을 수 있을까? 그 배경은 존중과 환대이다. 기획전시 경우에도 운영진은 작가들에게 기본적인 비전만 공유할 뿐 최대한 작가의 창작 세계를 존중하고 창작자를 가장 우선시하는 환대를 하고 있어 이것을 경험해본 작가들이라면 그 기억을 잊지 않고 선의에서 선의로 선의의 사슬을 만들어 나가고 있는 것이다.

또 다른 사례는 올해 백상예술대상에서 젊은 연극상을 수상한 '여기당연히극장'의 「우리는 농담이 아니야」 경우이다. 이 작품은 지난해에는 '동아연극상'을 수상하고 올해는 '백상연극상' 남자연기상 등 2개 부문을 수상했는데 수상소감에서 낯선 풍경이 등장했다. 흔히 수상 소감하면 연출을 중심으로 함께 일한 스태프에게 감사함을 전하는 경우가 대부분인데 '여기당연히극장' 팀은 중간 지원기구인 문화재단 같은 공공기관을 호명했다. 물론 성북문화재단과 공동기획

이긴 했지만 흔히 인사치레 정도로 땡스 투 리스트에 끼워놓은 수준에 머무는데 「우린 농담이 아니야」 경우는 달랐다.

여기당연히극장이 만든 「우린 농담이 아니야」는 성북구 미아리예술극장이라는 작은 극장에서 공연이 올려졌다. 다른 지역은 재단 등 공공재단에서 위탁 운영하는 반면 이곳은 지역 예술가들이 연대해 협동조합을 만들어서 성북문화재단과 수평적인 파트너십을 실험하고 있는 극장이다. 그렇다 보니 함께 머리를 맞대고 해마다 어떤 작품을 올릴 것인가? 동시대에 어떤 이야기가 가장 필요하고 공감을 얻을 것인가? 고민이 깊었다.

지난해 특히 팬데믹으로 다들 삶의 벼랑 끝에 몰리면서 말로는 위로와 응원을 하면서도 실제로는 혐오와 차별이 극에 다다르고 있다는 문제의식에 성북문화재단 지역문화팀이 다양한 창작물 결과 발표 현장을 발품 팔아 다녔다. 한국예술종합학교에서 우연히 「그 여자 그 남자」 낭독극을 보았고, 그 내용을 바탕으로 「우리는 농담이 아니야」라는 공연을 무대에 올리게 되었다고 한다.

또 부족한 예산을 마련하느라 얼마나 고군분투했을까?

그 지난한 과정을 창작진과 극장 스태프, 지원기관 직원들 모두가 온전히 겪으면서 하루는 절망하고 또 다른 하루는 서로를 격려하며 버텨냈으리라. 세상에 다른 목소리를 내는 이런 공연 하나쯤은 있어야 한다고!

또 다른 사례는 낙산성곽길에 새로 생긴 카페 '책읽는 고양이' 경

우이다. 이곳은 전 서울문화재단 대표이사 및 한국영상자료원 원장을 지낸 조선희 소설가가 운영하는 공간인데 운영방식이 새롭다. 월화수목금토일 7일 동안 공간을 운영하는 사람이 7인7색으로 다 다르고 상시 대타 시스템까지 갖추고 있다. 주말엔 작가 조선희 주인장이 나와 '책 읽는 고양이'를 찾아오는 손님에게 정성스럽게 커피를 내리고 음료를 만들며 술도 제조하고 있다.

나름 자기 분야에서 일가를 이룬 여성들이 기꺼이 시급을 받으며 '책 읽는 고양이'의 아르바이트생을 자처하고 있는 이유는 무엇일까? 물론 주인장과의 친분도 친분이지만 베이비부머 여성으로서 기존의 꼰대가 아닌 저마다 독립적으로 살아가는 라이프스타일을 스스로 실천하고 있다. 그 공간이 주인장 한 사람의 공간이거나 돈을 버는 영업 공간에만 머무는 것이 아니라[1] 인격에 못지않은 묘격을 지닌 고양이에 대한 오마주로서의 공간, 그리고 책을 읽고 이야기하는 공간 기능을 하는데 서로 공감하고 연대하며 자기가 할 수 있는 만큼 협력하고 있는 것이다.

여러 사례를 되짚어보니 '연대와 협력'의 트리거란 '애정과 신뢰의 신호' 같다. KOTE의 안주영 대표는 문화예술 현장과 인사동 지역 인사들에 대한 애정, 디지털 시대에 까막눈이 되어버린 시니어 예술가들에게 새로운 기술을 전달해주고 싶어 하는 애정으로 복합문화공간

1) 조선희의 페이스북에서 공간 성격을 설명한 부분을 일부 따옴

을 운영하고 있으니 예술가와 지역 인사들로부터 신뢰를 얻고 있고, '책 읽는 고양이' 카페 또한 고양이와 책에 대한 애정으로 공간이 굴러가고 있다. '여기당연히극장'의 연출자나 배우 그리고 함께 고생한 성북문화재단 모두 사람을 더 사람답게 하는 연극 창작에 대한 애정으로 서로들 더 단단해지고 돈독해졌으리라. BTS의 연대체인 아미 또한 BTS에 대한 애정으로 움직이는 게 아니던가!(＊) - 2021.07

공공예술, UN 지속가능 목표를 넘어서

　지난 1월에 공연 제목만으로 눈길을 끄는 「2021 창작산실」 올해의 신작 무용 작품이 있었다. 「28조 톤」이 그 작품인데 '28조 톤'이란 1994년 이후에 지구 온난화로 인해서 사라져 버린 빙하나 빙붕 등을 칭하는 얼음의 총무게를 뜻한다. 제목만으로도 작품의 지향성이 상징된다.

　마치 2015년에 UN이 정한 지속가능발전목표(SDGs) 중 13번째 목표인 기후변화와 그로 인한 영향에 맞서기 위한 긴급 대응에 충실한 작품으로 보인다.

　급기야 한국문화예술위원회 지원사업 안에는 2020년부터 공공예술사업 분야가 신설되었다. 세계국가의 지속가능발전을 꾀하는 17가지 목표와 그것을 이루는 169개 세부 목표에 기획 의도가 맞는 창작작업을 견인하고 지원한다는 취지이다.

그 취지에 맞춰 선정된 단체와 작품을 공공미술포털(www.publicart. or.kr)에 가면 확인할 수 있다. 공공재단으로는 인천문화재단, 중구문화재단, 영등포문화재단, 성북문화재단 등이 생태, 불평등 완화 등을 주제로 진행 중이고 전국의 많은 단체들이 제로예술, 새로운 연결, 지역커뮤니티활성화, 기후시민의 등장, 성평등을 비롯해 다양한 지속가능 목표를 의제화하여 작업 중이다.

배경을 들여다보면 SDGs는 Sustainable Development Goals(지속가능발전목표)의 약자로 2000년부터 2015년까지 중요한 발전 프레임워크를 제공해온 새천년개발목표(MDGs)의 후속 의제로 지속가능발전을 위해 선정된 인류 공동의 목표 17개로 구성된다. 17개 목표와 169개 세부 목표의 SDGs는 사회적 포용, 경제 성장, 지속가능한 환경의 3대 분야를 유기적으로 아우르며 '인간 중심'의 가치 지향을 최우선시하고 있다. 과거, 새천년 개발 목표와 비교를 해보면 그 차별점에서 시대정신을 발견할 수 있다. 2002년부터 2015년까지 유효했던 새천년개발목표인 MDGs 경우 사회발전 중심이고 개발도상국을 대상으로 빈곤퇴치가 목적이었다면 2016년부터 2030년까지 유효한 지속가능목표 SDGs 경우 경제, 사회, 환경 분야를 아우르고 개발도상국뿐 아니라 선진국까지 모든 형태의 빈곤과 불평등 감소를 목적으로 한다. 특히 과정상에서 가장 큰 차이점은 목표를 설정하는 거버넌스 구조가 전문가 중심에서 시민사회, 기업, 연구소 등 다양한 집단의 사람들이 과정에 참여하여 영향을 준 것이었다. 그것은 '지속가능발전목표'의 새로운 정신인 '단 한 사람도 소외되지 않는

것(Leave No one Behind)'의 등장이었다.

이참에 UN 지속가능목표 17가지가 무엇인지 살펴보면 아래와 같다.

1. 빈곤퇴치 - 모든 곳에서 모든 형태의 빈곤을 종식시킨다.

2. 기아 종식 - 기아 종식, 식량 안보와 개선된 영양상태의 달성, 지속 가능한 농업을 강화한다.

3. 건강과 웰빙 - 모든 연령층의 건강한 삶을 보장하고 복지를 증진 시킨다.

4. 양질의 교육 - 모두를 위한 포용적이고 공평한 양질의 교육을 보장 하고 평생학습 기회를 증진시킨다.

5. 성평등 - 성평등 달성과 모든 여성과 여아의 권익을 신장시킨다.

6. 물과 위생 - 모두를 위한 물과 위생의 이용가능성과 지속가능한 관 리를 보장한다.

7. 깨끗한 에너지 - 적정한 가격에 신뢰할 수 있고 지속가능한 현대적 인 에너지에 대한 접근을 보장한다.

8. 양질의 일자리와 경제 성장 - 포용적이고 지속가능한 경제 성장을 촉진하고 완전하고 생산적인 고용과 모두를 위한 양질의 일자리를 증진시킨다.

9. 산업, 혁신과 사회기반시설 - 회복력 있는 사회기반시설을 구축하 고 포용적이고 지속가능한 산업화 증진과 혁신을 도모한다.

10. 불평등 완화 - 국내 및 국가 간 불평등을 감소시킨다.

11. 지속가능한 도시와 공동체 - 포용적이고 안전하며 회복력 있고 지

속가능한 도시와 주거지를 조성한다.

12. 책임감 있는 소비와 생산 – 지속가능한 소비와 생산 양식을 보장한다.

13. 기후변화 대응 – 기후변화와 그로 인한 영향에 맞서기 위한 긴급 대응을 시행한다.

14. 해양 생태계 – 지속가능발전을 위한 대양, 바다, 해양자원을 보전한다.

15. 육상 생태계 – 육상 생태계의 지속가능한 보호·복원·증진, 숲의 지속가능한 관리를 도모한다. 사막화 방지, 토지 황폐화의 중지와 회복, 생물다양성 손실을 중단한다.

16. 평화, 정의와 제도 – 지속가능발전을 위한 평화롭고 포용적인 사회를 증진시키고, 모두에게 정의를 보장하며 모든 수준에서 효과적이며 책임감 있고 포용적인 제도 구축한다.

17. SDGs를 위한 파트너십 – 이행 수단 강화와 지속가능발전을 위한 글로벌 파트너십을 활성화한다.

흔히 공공예술의 주제로 삼는 목표는 13. 기후변화 대응, 10. 불평등 완화, 5. 성평등이나 혹은 4. 양질의 교육이거나, 15. 육상 생태계, 혹은 11. 지속가능한 도시와 공동체 수준에 머물러 있다. 여기에 보다 다양한 예술적 해석과 접근, 그리고 상상력이 요구된다.

예를 들어 '9. 산업, 혁신과 사회기반시설'의 경우 문화예술계는 남의 이야기인 양 손 놓고 있는 실정이다. 하지만 예술이 주는 사회적

효능감 중 회복탄력성이 높은 점을 감안한다면 일상을 뒤흔들어놓은 코로나 트라우마 대응책으로 예술적 경험이 절실하며 이런 활동을 전문적으로 실행할 수 있는 공간이 사회기반시설로 인정될 만하다.

서울시에서 집중적으로 설치하고 있는 키움센터 경우 아이들 돌봄 시설에 그치지 않고 아이들 세대 대상으로 양질의 교육과 예술적 경험이 가능한 창의예술교육이 도입될 수 있다. 때마침 서울문화재단에서는 과거 학교에 파견되는 TA(Teaching Artist)에 이어 지역 TA 제도를 몇 해 전부터 운영하고 있는데 학교 TA보다 지역 TA가 수요도 많고 지원경쟁률 또한 높다고 한다.

즉 사회기반시설로 어린이는 어린이대로, 청소년은 청소년대로, 직장인은 직장인대로, 주부는 주부대로, 어르신은 어르신대로 자기 자신을 회복하고 고유한 정체성을 찾아가는 혁신적인 과정에 예술이 제 역할을 할 때가 도래했다.

또 '16. 평화, 정의와 제도' 목표 중 평화롭고 포용적인 사회를 위한 정의로운 제도 마련을 위해서라도 무엇이 포용적이며 정의로운지를 감각할 수 있는 예술적 경험이 필수적이다. 예술의 전 장르에서 포용과 정의와 평화에 대해서 어느 작품에서든 이야기하고 있지 않는가? 공공예술지원의 덫에 걸려 지속가능목표 안에 갇히는 것이 아니라 애초 지속가능목표를 이미 품고 있었던 예술의 역할이 제대로 인정받기를 바란다. UN 지속가능목표를 실천하는 예술을 넘어 2030년 이후를 보여주고 견인하는 것이 예술의 몫이 아니겠는가?(✱)

<div align="right">– 2022.02</div>

핑계 vs 소통

내가 금천문화재단에서 120일 동안 무엇을 했나? 돌아보면 지난해, 대표이사의 부재 기간에 일어난 갈등을 수습하는 일이 크게 차지한다. 두 가지가 당면 과제가 있었다.

하나는 마을예술창작소인 '어울샘' 공간에 전시되어 있던 주민들의 생활예술작품들이 주민들의 동의나 확인 없이 폐기된 건이었고, 다른 하나는 '우리 동네 오케스트라'라는 청소년 오케스트라 프로그램 중 렉쳐 콘서트를 신설하였는데 그 과정에서 음악감독과 강사들의 합의 없이 일방적으로 진행된 일에서 비롯된 오해와 곡해의 연속이었다.

모두 내가 부임하기 전, 2021년 6월에 있었던 일이지만 내가 오자마자 기다렸다는 듯이 수면 위로 문제가 올라왔다. 내가 하지 않은 일을 감당하기가 야속하기도 했지만, 그 또한 조직을 책임지는 대표

이사의 역할이기도 했다.

이미 갈등은 6개월여 전에 일어났는데 왜 지금껏 해결이 안 되었나? 살펴보니 적극적으로 소통하며 해결하려고 노력하기보다 그 일이 일어날 수밖에 없었던 핑계를 찾는데 머물러 있었다.

예컨대 생활예술작품 폐기 건은 2020년 7월에 주민자치로 운영되던 '어울샘'이 재단으로 이관되는 시기에 코로나19 방역 지침이 강화되면서 거의 공간이 폐쇄된 환경에서 2021년 8월 재개관을 준비하기 위해 내부 정리 등을 하면서 생긴 일이었다. 새롭게 정비하는 취지는 좋았지만, 그 방법과 태도에서 어긋났다. 지역주민의 생활문화활동을 존중하는 감수성, 나와 미감이 다르더라도 저마다 고유한 미감을 가지고 창작했으리라는 상호 배려의 태도가 있었더라면 일어나지 않았을 일들이 일어났다. 요즘은 디테일에서 경쟁력과 차별화가 생겨나는데 그 부분에서 취약했다.

조직 안에서나, 공간 안에서 내가 무슨 일을 하고 있는지, 제대로 파악하고 일을 해야 하는데 관행대로 무감각하게 하다 보니 일어난 사고로 보인다.

마침, 1월의 마지막 연극으로 본 이강백 원작, 김성진 연출, 몽중자각 기획으로 본 「물고기 남자」 중 선욱현 배우가 힘 빼고 말하는 대사가 힘 있게 되려 박혀온다. "생각해보니 우린 살면서 제대로 알고 한 일이 하나도 없었네"라는 고백이었다. 유람선 관광을 하던 두 남자가 물고기가 금방 자라 돈이 된다는 말에 속아 넘어가 양식장을 샀지만, 적조현상으로 물고기가 다 죽게 되자 투자한 돈을 날리게 된

두 남자 중 한 남자가 하는 대사이다. 양식장 브로커는 이번 한 번이 아니라 적조현상이 일어나 회복하기 어려운 양식장을 헐값에 사서 적조현상이 사라졌을 때 되파는 식으로 여러 차례 영업을 해오고 있었다. 결국, 잘 알지 못하면서 돈이 된다는 말에 혹하고 넘어가 원금을 탕진하고 만다. 이렇듯 세상엔 제대로 알지도 못하는 일을 하겠다는 사람들이 수두룩하다는 얘기렸다.

이참에 과연 내가 일을 하면서 이 일을 왜 하고 있지? 무엇을 위해 하고 있지? 그렇다면 어떻게 일을 해야 할까? 이런 방법이 최선일까? 저런 방법이 최선일까? 이 일을 제대로 하려면 어떤 마음과 태도로 해야 할까? 행정적인 절차에서는 무엇을 지켜야 하고 어느 것을 공유하면서 소통해야 할까 등 업무의 회로가 작동되고 있는지? 업무에 관련된 다양한 이해관계자의 욕망은 무엇인지 되물어 본다. 이런 감각 없이 일하는 것을 '영혼 없이 일한다' 혹은 '복지부동의 공무원이다'라고 해왔지만 중간지원기구인 재단도 저마다 다르기야 하겠지만 연차가 어느 정도 넘어가는 재단의 경우 딱히 다를 바가 없어진 처지가 아닌가 싶어 자괴감이 든다.

헌데 그 원인은 또 뭘까? 또 살펴보면 업무 과중이 분명하다.

어울샘 담당자는 달랑 한 명인데 사업기획부터 공간 시설 운영, 비품 관리까지 온갖 것을 다 해야 한다. 공간에는 다른 기관도 입주해 있지만 그들에게는 관리 책임이 없고 위탁기관인 재단이 온전히 책임져야 하며 책정된 정원이 1명뿐이라는 열악한 현실이다. 이런 근무 환경 속에서 주민 접점에 있을 때 주민들에게 최선을 다하라는 요

구는 일방적이다. 그런데도 대부분의 기초자치단체 재단들의 인력 구조가 이런 모양새이다.

기초자치단체에서는 문화 관련 사업이나 공간이 생길 때마다 재단에게 손쉽게 위탁한다. 위수탁을 하는 경우 협약서 안에 인력이나 예산 등 합당하게 갖춰야 할 요건이 많음에도 공간 하나에 인력 한 명, 최소의 예산으로 조정되고 위수탁 수수료 또한 보통은 예산의 10~15%를 받을 수 있지만 산하기관이라는 이유로 제외되기 일쑤이다. 불합리한 지점이 많고 많지만, 그동안 산하기관이라 어쩔 수 없다는 핑계만 대고 지금에 이르고 있다.

음악감독과 예술 강사의 감정을 상하게 한 '우리 동네 오케스트라' 사업의 신설된 프로그램 기획 과정도 그렇다. 협업이 잘 되는 청소년 오케스트라 경우 행정과 음악교육 사이의 경계가 넘나들 정도로 기획과 교육이 어우러진다. 반면 금천의 경우는 기획과 교육 영역에 대해 행정은 기획을, 음악강사들은 교육이 내 몫이라고 주장하는 선 긋기가 예술가의 동기부여를 꺾고 서로 간에 신뢰를 무너뜨렸다. 특히나 꿈의 오케스트라 평창이나 노원우리동네오케스트라 사례를 보니 더욱 그랬다. 평창이나 노원의 경우에는 행정 담당이나 음악감독뿐 아니라 음악강사들에게도 프로그램을 기획할 수 있는 기회를 주었더니 신이 나서 새로운 프로그램을 만들어서 청소년 단원들에게 선보였다는 것이다.

칭찬은 고래도 춤추게 하는 것이 아니라 인정과 신뢰를 바탕으로 기회를 주는 것이 상대방의 잠재력이 성장할 수 있도록 돕는다. 아

울러 이런 경험을 한 사람이 또 다른 사람에게 그 성취의 기운을 릴레이로 나누게 된다.

급기야 두 가지 사건을 수습하기 위해 다 같이 모여서 이야기를 나누는 간담회를 각각 진행했다. 재단은 적은 예산과 인력으로 많은 사업을 해내느라 자기 역량 계발도 못 하고 번아웃된 채로 주민 감수성, 정책 감수성 등을 일부 직원이 갖추지 못한 반면, 주민들은 그동안 생활문화 동아리를 비롯해 다양한 기획자 아카데미 등을 통해 보고 듣고 경험하며 시민력이 높아진 터라 재단의 대응이 마땅치 않다.

이제 더 이상 핑계를 댈 수가 없어졌다. 이래서 안 된다고, 저래서 어렵다고 핑계를 대는 것은 자기변명에 불과하다. 예산이 부족하면 기초자치단체의 해당 부서나 의회 등을 찾아다니며 소통하고 왜 예산이 부족한지 설득해야 하고, 인원이 부족하면 해당 부서와 역시 소통하며 왜 사람이 더 있어야 하는지를 끈질기게 설득해야 한다.

관이나 주민들과 중간지원기구 사이에서 또한 갈등이 생겼다면 피하거나 더 이상 코로나 시국을 핑계 대지 말고 대면해서 설명하고 설득해야 한다.

기초재단에 온 지 120일을 앞두고 내가 절실하게 느끼는 것은 이제 핑계는 없다. 소통만이 남았다.(✱) － 2022.03

모범 행정 vs 모험 행정

2020년 5월 강남 삼성역 사거리인 코엑스 아디움 외벽에 사각 박스가 설치되고 그 안에 진짜 파도가 치는 해변이 나타났다. 코로나 19로 여행을 못 가 다들 답답해하던 시절에 도심 한복판, 그것도 빌딩 숲속에서 가상이긴 하지만 출렁이는 바다와 흰 포말이 부서지는 파도를 보는 일이란 힐링이고 신비로움이었다.

오히려 가상으로 넘실대는 파도가 너무나 실감 나 화제가 되었고, 그 이미지는 SNS의 피드를 화려하게 장식했다. 일산에 사는 나마저도 SNS로 보는 것으로는 성이 차지 않아 오로지 「웨이브」를 보러 삼성역 사거리까지 먼 거리를 찾아갔다. 전시를 찍기 위해 맞은편에 있는 버스 정거장에서 꽤 긴 시간을 머물며 몇 차례씩 이어지는 전시를 보고 또 보고 감탄하며 사진과 동영상을 찍었다. 그리고 버스 정거장 앞에 있는 치킨집에서 치맥까지 먹고 왔다. 잘 된 미디

어 전시 하나가 외지인을 불러들여 지역경제에까지 기여하게 한 사례가 된 셈이다.

「웨이브」란 미디어 작품은 디지털 디자인 회사인 디스트릭트 (District=Design+Strict)의 작품으로 대번에 화제의 스타트업으로 떠올랐다. 이어서 2021년 뉴욕 타임스퀘어에 대형폭포와 춤추는 고래를 선보이며 해외 언론에까지 등장하고 디자인 관련 해외의 권위 있는 상까지 두루 수상했다. 2004년 웹디자인 업체로 시작해 2009년에 디지털 미디어 콘텐츠 업체로 전환, 2011년 실감형 콘텐츠 중심의 라이브 테마파크를 고양시에 조성하려다가 자금난으로 2012년 창업주가 세상을 떠나고, 그 이후에 회계 전공 직원이 2016년 새로운 대표로 취임하여 존버 정신으로 지금에 이르렀다는 고난의 창업사까지 화제가 되었다.

되짚어 보면 코엑스의 「웨이브」 전시 이후 도시의 벽, 거리의 벽이 달라지기 시작했다. 시대적으로 미술관이나 박물관 등 공공문화시설이 문을 닫을 수밖에 없었던 팬데믹 시기인 환경적 요건까지 겹쳐 「웨이브」 같은 디지털 미디어 아트의 수요는 폭발적으로 늘어났다. 서울시에서 2000년, 새로운 밀레니얼을 맞이하여 미디어시티 서울의 비전으로 만들어진 서울미디어시티비엔날레에 보냈던 우려는 이제 더 이상 없다. 초기엔 미디어 작품을 사주는 곳이 없어서 어느 장르의 작가보다 어렵던 창작 현실은 이제 정반대로 바뀌었다. 물론 소수이긴 하지만 미디어 작가들은 창작지원의 단위가 다를 정도로 대우를 받고 있다. 게다가 2018년 제주도에 설치된 「빛의 벙커」 미

디어 전시 또한 대박이 나면서 디지털 기술의 발달과 사진 인증을 즐기는 SNS 수요가 맞아떨어져 미디어를 활용한 전시기법은 대중적인 전시 방법으로 각광받기 시작했다.

2000년대 초반, 축제 등에서 실험적으로 개·폐막 시 실험적으로 시도되었던 미디어 맵핑 전시는 기술의 발달과 함께 대학 내 미디어영상학과의 증가, 관련 예술 분야의 증가로 전성기를 맞이하고 있다. 백남준 시대의 실험적인 미디어 장르가 이제 대세가 된 셈이다.

전국적으로 미디어 전시 현황을 살펴만 봐도 빛의 도시를 슬로건으로 삼고 있는 광주는 비엔날레 전시관 벽을 미디어 파사드로 삼아 전시 중이고, 인천 개항장, 제천 의림지, 대전 한빛탑, 창경궁 춘당지, 목포, DMZ 등등 차고 넘친다.

두 배로 넓어진 공원 같은 광장으로 새롭게 선보인다는 광화문 광장 또한 미디어 파사드가 중복적으로 설치되고 있다. 도시마다 빛의 도시의 원조격인 프랑스 리옹과 MOU를 맺고 빛의 축제를 시도한다.

이미 대한민국 역사박물관 외벽에 코엑스의 아디움에 설치된 미디어 캔버스와 유사한 것이 설치되어 문화체육관광부와 한국콘텐츠진흥원에서 '광화시대'라는 이름으로 지난겨울부터 전시를 여러 차례 했다. 궁중축전을 비롯해, 야간 개방 등 행사 때에 광화문 자체를 활용하거나 광화문 좌우로 긴 벽을 활용한 미디어 맵핑 작업을 선보이는 경우도 흔하다.

게다가 서울시에서 '디지털 감성도시 서울'을 슬로건으로 내세우

면서 광화문과 노들섬을 주요 미디어 전시 공간으로 포지셔닝하고 있다. 세종문화회관 벽에도 디지털 감성도시를 기치로 내건 초대형 미디어 파사드를 거액의 예산을 들여 준비 중이고 광화문광장에서 지하철역으로 내려가는 비스듬한 해치광장 양쪽 벽에도 디지털 미디어 캔버스를 준비 중이다. 심지어 해치광장 양옆의 캔버스는 차별화를 준다는 이유로 화면을 잘게, 혹은 길게 잘라서 새로운 차원의 영상을 선보인다고 들떠있다. 문화부는 문화부대로, 서울시는 서울시대로 서울 중심의 한복판인 광화문이 중요하다며 광화문을 무대로 미디어 전시를 마구 설치하고 있다. 앞으로 미디어전시가 광화문의 정체성을 새롭게 재구성할 모양이다.

그런데 상상해보라. 광화문 앞에 서 있는데 왼쪽 역사박물관에서도 전통 문양이 오방색으로 꿈틀거리며 보이고, 오른쪽의 세종문화회관 벽에서 아무리 세계적인 작가의 작품이 미디어로 전시된다고 한들 과연 조화로울까? 지하로 내려가는 동선을 따라서 좌우로 꽃이 피고 나비가 날아오르는 아름다운 대한민국의 사계가 다양한 이미지도 펼쳐진다고 그것이 아름답게 다가올지 나는 고개가 갸우뚱해진다. 심지어 같은 서울시 안에서도 미디어 파사드 관리주체가 세종문화회관 쪽은 서울시 문화본부 디자인과이고, 해치광장 주위는 도시재생본부 역사도심재생과 소속이다. 미디어 콘텐츠의 통합 큐레이션이 가능하면 모를까 조정과 협력 없이 서로 자기만 성과 내겠다고 하면 어떤 결과가 나올지 멀미가 날 지경이다.

서울문화재단 대표를 지낸 주철환 교수는 EBS 클래스e 예능인문

학 특강에서 현대는 모범생이 아니라 모험생이 필요한 시대라고 일 갈했다. 행정 또한 모범 사례를 만드는 것도 필요하지만 이제 전례가 없었던 상상력으로 새롭게 도전하는 모험 행정도 필요하지 않을까? 적극 행정이라는 용어가 있듯이 누가 시키지 않아도 동시대에 필요한 것이 무엇인지 질문하고 한 번 더 고민해 본다면 디지털 감성도시로서 미디어 파사드를 광화문이나 노들섬에 집중하는 것은 매력적이지 않다. 시민들이 일상 곳곳에서 문화예술을 즐기게 하기 위해 이미 전시를 여러 번 한 적 있는 한강 변에서 조각 축제를 여는 것 또한 타성적이다. 한 번도 미디어 파사드 전시가 없었던 곳, 단 한 번도 조각 전시가 이뤄지지 않았던 곳을 조사하고 상상하며 안 해보았던 장소에서 지금껏 문화예술을 경험해보지 못한 사각지대의 약자들에게 접근하는 모험 행정이 절실하다.[1] (✱) – 2022.07

1) 문화일보 2022.6.17, 디스트릭트 이성호 대표이사 인터뷰 참조 / 디자인정글 기사 참조 / 아주경제 2022.6.27, 주용태 문화본부장 인터뷰 기사 참조

치잠(稚蠶) vs 치잠(治潛)

지난 9월에 일시적으로 인터뷰어 역할을 경험했다. 문화부의 문화특화지구사업, 국토부의 도시재생사업, 농식품부의 유휴시설 활용 창업지원사업 등 공공정책으로 지역마다 유휴공간 활용이 화두가 되고 있다. 경기도 여주 하동에 위치한 경기제사공업주식회사와 부설 공간인 잠업연구소도 그런 유휴공간 중 하나인데 지난해 여주시가 매입하여 아카이빙 작업을 시작했다. 한때 같이 일했던 동료가 그 일을 맡아 나는 그곳에서 일했던 세 분과 이야기를 나누는 시간을 가졌다.

치잠(稚蠶)

경기제사공업주식회사와 잠업연구소는 1960년대 「잠업 증산 5개년 계획」의 추진에 따라 세워졌다. 경기도 여주를 비롯해 청평, 충북

괴산 등 곳곳에서 잠업을 장려하고 뽕나무 재배부터 누에를 키우고 되파는 고수익 작물로 자리매김하는 데 크게 기여하였다. 양잠은 한 번 씨를 뿌리고 거두는데 1년여가 걸리는 벼농사와 달리 봄, 가을로 한 번씩 수확이 가능한 새로운 특용작물이라 교육이 필요했다. 농촌진흥원에서 양잠 교육이 이뤄지고 잠업 기술을 수료한 졸업생이 지역 농가로 파견되어 집집마다 양잠을 보급하기도 했다. 그 졸업생 중엔 여성들도 꽤 많았다.

뿐만 아니라 민간 기업 부설 연구소임에도 경기제사공업주식회사 부설 잠업연구소에서는 농가에서 어떻게 하면 누에를 잘 부화시킬 수 있나, 누에가 1령 2령 3령 4령이 다 되도록 성장하여 다섯 잠을 자고 다 자랐을 때 어떻게 하면 실을 잘 칠 수 있을까를 연구했다.

누에씨 한 장이면 알이 보통 2만여 개나 되는데 일반 농가에서는 온도나 습도를 맞추기가 어려워서 부화율이 절반에도 못 미쳤다. 이런 현실을 개선하기 위해 어린 누에를 부화시키는 치잠 사육을 전문적으로 실시해서 부화율을 99%로 올렸다. 또 고치가 누에를 치는 공간이 기존엔 지푸라기로 얼기설기 만드는 수준이었는데, 연구소에서는 가로세로 각이 반듯한 골판지 소재의 격자무늬형 섭을 만들어 보급하기도 하고, 뽕잎이 아닌 인공사료를 카이스트 연구진과 협력하여 개발해 내기도 했다.

누에고치의 실을 생산하는데 원천 재료인 누에 생산을 위해 뽕나무 키우기부터 누에 먹이 주는 법, 누에 키우는 방법 등등을 가르치고 누에가 고치를 안전하게 칠 수 있는 환경을 만들어줬다. 즉 누에

를 키우는 농가에 실질적인 경제적 이득을 가져다주고 그 덕에 경기 제사공업주식회사는 양질의 누에고치를 농가로부터 수매해서 실을 생산한 것으로 수출탑을 받을 정도였다. 심지어 회사와 연구소가 설립된 지 10년여, 지난 1970년대 중반엔 경기도 누에고치 전체 수매량의 1/4 정도가 여주에서 나온 물량일 정도였다고 한다.

이런 과정을 보면서 과연 기업이 매출을 올리기 위해 농가의 잠업 활성화를 교묘하게 이용했다고 봐야 할까? 아니면 기업이 필요한 고품질의 누에고치실을 얻기 위해서 무엇이 필요하고 간절한지 잘 파악하고 그에 맞춰 여주 농가를 학습시키고 공유한 결과일까?

여주 농가가 주체적이지 못하고 마지못해서 했다면 자본에 의한 도구화라고 여길 수도 있겠지만 1960~70년대 워낙 어렵게 살던 시기라 경제적 숨통을 틔워주면서 일감과 소득을 동시에 가져다준 당시의 「양잠 농가 프로젝트」는 살아남기 위한 자발적인 선택으로 의미 있어 보인다. 배고픈 이에게 물고기를 주지 말고 물고기 잡는 방법을 가르치라는 진리를 그 당시에 실천한 셈. 지금도 실효를 거두고 있지 못하고 있는 공공정책을 이미 1960년대 중반, 직원이 다섯 명도 안 되는 민간연구소에서 해냈다는 것이 놀라울 정도이다.

농가마다 잠업으로 소득을 증대하자는 목표가 공허하지 않고 집집마다 누에 두 장만 쳐도 자식들 학비를 댈 정도로 살림살이가 나아지니 너도나도 빈터에 뽕나무를 심고 뽕잎을 따다가 누에를 먹였고 농가마다 연대하여 잠업 증산에 참여하였다. 당시엔 요즘 같은 공유경제나 사회적 경제라는 개념이 없었음에도 오히려 혼자만 잘사는 것

이 아니라 모두가 잘 살기 위해서는 서로 배우고, 서로 돕고 서로 실천해야 한다는 것을 본능적으로 알았나 보다. 경기제사공업주식회사와 잠업연구소라는 여주의 잠업시스템은 내가 살기 위해선 남이 먼저 살아야 가능하고, 서로서로 돌보는 생태계가 살아나야 자기들도 살아날 수 있다는 걸 체감하게 한다.

치잠(治潛)

40여 년 전 사례이긴 하지만 잠업연구소의 역할을 2021년 문화예술계로 옮겨 와보자. 당시엔 어린 누에를 키우는 치잠(稚蠶)의 시대였다면 이제는 코로나19로 힘든 우리들의 지치고 고단한 일상을 치유하고 만사가 귀찮아 다 접어버린 우리네 잠재력을 일깨우는 치잠(治潛)으로 전환시키는 것이다. 누에 한 장마다 2만 개의 알에서 누에가 깨어나오는 치잠율이 낮아 잠업연구소에서 2주 동안 공동으로 키워줬다면 작품의 시장 접근을 혼자서 하기엔 어려운 경우 한국문화예술위원회, 예술경영지원센터, 예술인복지재단, 각 지자체의 문화재단, 그리고 예술교육진흥원 및 각각의 공간 등에서 기관별 각개전투가 아니라 국제교류, 마케팅, 브랜딩, 기업 일감, 공공적인 일감 등등 주제별로 분류화하여 여러 기관이 협업하는 구조의 TF를 가동하는 것이다.

마치 누에를 키울 때 온도와 습도를 생장할 수 있는 최적의 조건으로 만들어주듯이 서로서로 잘하는 기능을 중심으로 더 잘 할 수 있도록 예산을 줄 수 있는 곳은 예산을 주고, 공간을 줄 수 있는 곳은 공

간을 지원하고, 해외 진출을 모색해줄 수 있는 곳은 국제교류를 거들어주고, 네트워크가 강점인 곳은 연결해주고 말이다.

마침, 옛 동숭아트센터 터에 서울문화재단에서 예술인들의 공간인 예술청을 문 연 시점이라 예술청이 서울시, 서울문화재단만의 고유 공간이 아니라 각 기관마다 예술인들을 지원하기 위해 헤쳐모여식으로 모일 수 있는 협업 공간을 상상해본다. 그러기를 10여 년 정도 한다면 서로서로 관계를 이어가며 예상하지 못했던 지점에서 만나고 연결되며 기상천외한 일들이 일어나지 않을까?

K콘텐츠의 위상이 날로 높아지는 때, 예술을 필요로 하는 수요처를 다양하게 발굴해서 한쪽엔 수요 플랫폼을 만들고 또 한편엔 예술가들의 창작 플랫폼으로 조성하여 다리 역할을 곳곳에서 작동하게 만든다면 얼마나 좋을까?

문화예술 분야보다 예산이 몇 배나 많은 콘콘텐츠진흥원, 국토부, 농수식품부, 행안부, 교육부, 과기부, 복지부 등 다양한 부처 중 문화예술과 만날 수 있는 접점을 발굴해 소개하고 연결하고 설득하고 제안하는 플래너, 혹은 코디네이터가 절실하다. 혹시나 하고 가능성을 슬쩍 비춰보니 기관 간 협력은 꿈도 꾸지 말란다. 잘 된 공을 독차지해야지 어느 기관이 그 공을 다른 기관과 나누느냐는 반격이다. 한 기관에서 혼자 잘한 거보다 여럿이 더 잘하면 그 공이 더 빛나지 않을까 싶지만 내 말은 공허하게 되돌아온다.

1960~70년대에도 잘 되던 연대와 협업이 왜 21세기엔 이렇게 어렵고 더딘 걸까? 특히나 코로나19로 나 혼자만 건강해서도 안 되고

모두가 건강해야 나도, 내 가족도 건강할 수 있다는 걸 어느 때보다도 더 경험하고 있음에도 여전히 남을 돌보고 함께한다는 일은 멀기만 하다.

누에가 다섯 잠을 자고 한창 클 때면 뽕잎을 먹는 소리가 워낙 커서 한여름 소낙비가 오듯이 '쏴악쏴악' 소리가 들린다고 한다. 무섭게 먹어 치우는 생명력에서 투명하고 맑은 하얀 명주실이 나오는지도 모르겠다. 새끼손가락 만한 누에 하나에서 나오는 실의 길이가 무려 1,300m라고 한다. 어쩌면 우리의 잠재력, 내가 아닌 남을 거들고 함께하고 으싸으싸 하는 역량도 수천 미터의 길이로 무궁무진한 건 아닐까? 창조성은 내 안에 있는 것이 아니라 나와 너 사이에 있다고 조슈아 울프 솅크 작가는 『둘의 힘』에서 강조한다. 미처 발휘되지 못하고 있다면 그것을 꺼내는 역할 또한 예술의 몫이 아닐지? 치잠(稚蠶)에서 치잠(治潛)으로의 전환을 상상해본다.(✱)　　　　　– 2021.10

4장

사람, 사랑, 문화에 대하여

우리는 우리의 인생을 실험한다.

– 극단 실험극장 슬로건

예술로 사랑을 감각하라

이야기 하나

LG 계열 광고회사 HS애드가 제작한 한국관광공사의 글로벌 홍보 영상 「필 더 리듬 오브 코리아(Feel the Rhythm of Korea)」 3편이 유튜브에서 총조회 수 2억 뷰를 돌파했다. 영상은 서울, 부산, 전주 등 국내 명소를 배경으로 김보람이 이끄는 현대무용단 '앰비규어스 댄스 컴퍼니'가 이날치밴드의 「범 내려온다」를 비롯해 부산에선 「어류도감」 그리고 전주에선 판소리 명창 방수미의 「좌우나졸」 가락에 맞춰 춤사위를 찍었다.

이 영상작업을 맡은 서경종 캠페인 디렉터는 서울문화재단과 인연이 깊다. 2017년에 시작한 서울문화재단의 '마음 약방' 캠페인 파트너로 시작하여 2018년엔 서울시 최초의 경전철인 우이신설선의 '문화예술철도 프로젝트'를 함께했다. 개인적으로도 원래 문화예술

에 관심이 높았지만, 재단과 문화예술콘텐츠 작업을 본격적으로 하면서 새로운 재미를 느꼈다고 한다.

그는 2019년에 LG유플러스에 아이디어를 제안해 공덕역 지하철 역사 전체를 5G 갤러리 플랫폼으로 바꾸면서 매체 광고에서도 현대무용 및 현대미술을 전면으로 내세우기도 했다. 그리고 2020년엔 관광공사 글로벌 홍보영상 제작 주관사가 되면서 이날치밴드의 음악에 절로 몸을 흔드는 아들의 모습과 예전에 공연을 본 적이 있는 '앰비규어스 댄스 컴퍼니'가 절묘하게 겹쳐 음악과 안무를 의뢰했다고 한다.

밤샘 촬영 등 고단한 일정에도 서 디렉터는 일단 좋아라 하며 아티스트와 작업하는 것을 너무 좋아라 한다. 일도 좋아해야, 사랑을 해야 성과가 나온다,

이야기 둘

「2020 DMZ 다큐멘터리 페스티벌」을 통해 공개된 다큐 중에 남미 콜롬비아 출신의 화가인 페르난도 보테로의 일생을 다룬 「보테로」와 뇌과학을 바탕으로 한 '잠'을 주제로 음악을 작곡하고 연주하는 막스 리히터(Max Richter)의 「슬립(Sleep)」을 봤다.[1]

우리나라 덕수궁미술관에서도 전시를 한 적이 있는 페르난도 보테르는 미켈란젤로의 모나리자를 한껏 부풀어 오른 빵빵한 작품으로

[1] DMZ 국제다큐멘터리 영화제 팜플릿 참조.

패러디한 것을 비롯하여 웃음을 짓게 하는 작품으로 유명하다. 그런데 정작 본인은 결코 뚱뚱한 사람을 그린 적이 없다고 말한다. 다만 색감과 볼륨을 중시하다 보니 풍만함이 강조됐을 뿐이라며 더 많은 색을 사용할 수 있는 공간을 확보한 것이라고 한다.

영화는 그의 탄생부터 성장, 그리고 작업, 해외 투어 전시, 가족 모임에 이르기까지 일대기를 다루고 있다. 특히 인상적이었던 것은 지난 2000년 자신의 회화, 조각 등 무려 200여 작품과 자신이 평생 컬렉션 해온 피카소, 모네, 마티스, 샤갈, 미로, 클림트, 르누아르 등 유명 작품 100여 점을 자신이 나고 자란 콜롬비아 메데인시에 기증해 보테르미술관을 만든 것이다.

콜롬비아 메데인시는 마약과 범죄로 악명높은 도시였는데 언덕 위 빈민촌과 도심을 잇는 공공케이블카인 메트로 케이블카 시스템과 커뮤니티센터와 복합 문화공간으로 조성된 그레이프 도서관, 그리고 보테로가 기증한 작품으로 조성된 보테로미술관으로 인해 지금은 과거의 악명에서 벗어나 도시재생의 아이콘으로 떠오르고 있다. 마치 그의 작품 하나하나에 라틴 사람들의 삶이 모토인 "먹고(만자레), 노래하고(칸타레), 사랑하는(아모레)" 정서가 묘사되어 있듯이 보테로는 그의 고향, 콜롬비아 메데인에 대한 사랑으로 고향 사람들의 자존감을 높여주고 도시 이미지까지 확 바꿔 놓았다.

한편 막스 리히터의 「슬립(Sleep)」이란 다큐는 2018년 7월 27일 밤

10시 30분부터 28일 아침 6시 30분까지 미국 LA 다운타운에 있는 그랜드파크에서 있었던 공연 실황 내용이다. 이미 뉴욕, 런던, 베를린, 시드니 등지에서 객석 대신 침대에서 잠을 자는 공연으로 숱한 화제를 불러일으켰다는데 난 처음 알았다.

다큐가 시작되면 보름달이 휘영청한 밤, 하얀 달빛 아래 펼쳐진 침대 사이로 풍성한 오리털 베개와 이불을 끼고 등장하는 사람들이 보인다. 모두가 낯선 상황에 의아한 표정이지만 뭔가 새로운 경험을 원하는 호기심 어린 얼굴이다. 독일의 피아니스트이자 작곡가인 막스 리히터는 무대에 등장하여 '8시간짜리 자장가'를 연주한다. 이 공연은 누워서 듣는 공연이자 애써 들으려고 깨어있기보다 코를 골며 자기도 하고 연주를 들으며 꿀잠을 자게 하는 것이 목적인 공연이다. 스트레스 많고 걱정거리 많아 불면이 심한 현대인들에게 「슬립」이란 음악으로 평화로운 시간을 주기 위해 마련된 공연이기 때문이다.

연주가 이어지는 동안 명상을 하는 이도 있고, 애인과 사랑을 속삭이는 커플들도 있고, 멀찍이서 감상하며 아티스트와 또 다른 아티스트 간에 영감을 얻는 이도 있다. 막스 리히터는 오랫동안 '잠'을 테마로 작곡해오고 있는데 「슬립」 공연은 뇌과학에 근거하여 처음 7시간은 낮은 주파수로 수면을 유도하고 남은 한 시간은 잠에서 깨어나는 알람 같은 리듬으로 구성되었다. 빌딩숲 속으로 태양이 떠오르고 있는데 눈으로 보는 일출이 아니라 귀로 듣는 일출을 느끼라는 주문이 감동이다. 다큐를 보는 동안 다른 연주자들은 잠시 눈을 붙이기도 돌아가면서 연주하기도 하지만 막스 리히터는 꼬박 8시간 24분

동안 연주를 한다.

얼마나 사람들을 사랑하면 이리도 곡진한 작곡 의도가 나왔을까? 얼마나 동시대의 고단함에 안타까움이 깊었으면 이런 음악이 만들어졌을까? 슬프기도 하고 아름답기도 한, 묘한 느낌의 연주는 번아웃 된 현대인들의 지친 몸과 마음을 만져주고 눌러주고 짚어주고 헤아려주는 연금술사에 다름 아니었다. 그는 콘서트 재원 또한 대기업 등 목소리가 큰 곳의 후원은 거부하고 관련된 기관이나 파트너들과 작지만 오래오래 프로젝트를 이어갈 계획이라고 한다. 사랑이 얼마나 따뜻하고, 얼마나 낮을 곳까지 내려갈 수 있는지 그를 통해 본다.

사람 안에 사랑의 역량이 숨어있다는 것을, 어떤 경우에도 아름다움을 발견할 수 있는 '사랑'이 숨어있음을 예술을 통해 감각할 때다.(＊)

 － 2020.10

인간은 그냥, 사랑만 하면 되고

지난해 나의 인생 드라마는 「나의 아저씨」였다.

내가 기억하는 명대사 중 하나는 여배우 '나라'가 빨래방으로 오르는 계단에 앉아 중얼거리는 대사이다.

> 빨리 AI 시대가 왔으면 좋겠어요. 연기도 AI가 제일 잘하고, 변호사, 판사, 의사도 AI가 잘하고. 인간이 잘난 척할 수 있는 게 하나도 없는 세상이 오면, 잘난 척할 필요가 없는 세상이 오면 얼마나 자유로울까? 인간은 그냥… 그냥 사랑만 하면 되고.

몇 해 전부터 4차 산업혁명 시대를 운운하며 이런 시대에 살아남기 위해선 사물인터넷이니 VR(가상현실)이니 AR(증강현실) 등 신기술 습득을 강요하고 있다. 뉴 콘텐츠 또한 빅데이터를 근거로 기획 제작

을 하느니 장르 간 경계를 허물고 기술 분야와의 융합창조를 요란하게 떠들어댄다. 과연 그럴까?

사람이 감동하는 순간을 관찰해보면 절대 그렇지 않다. 기술의 발전엔 '와' 외마디로 감탄하고 말지만 '울컥'한 감동은 오지 않는다.

오히려 구질구질한 현실 속에서 이러지도 저러지도 못하는 징글징글한 가족에게 겉으론 욕을 퍼부을지라도 속으론 꺼이꺼이 울음을 삼키며 마음을 안아준다.

그러니 AI가 사람을 대신해 모든 일을 다 할 수 있는 미래의 경쟁력은 단연코, 그냥 사랑하는 일이다. 같이 일하는 동료가 외국어를 아무리 잘하고, 업무능력이 탁월하고 프레젠테이션을 멋지게 완수한다고 해도 진정으로 사랑하는 마음으로 일하는 이를 따라갈 수가 없다. 조직 안에서도 승진 잘하는 사람은 성과를 내는 사람일 수 있지만 오래오래 존경받는 사람은 성원을 해주는 사람이다. 맛집의 공통점은 요리 실력만 찬란한 것이 아니라 손님과 정겹게 마주하고, 식재료나 공간을 사랑하는 점이다. 어디 사람뿐인가? 자본 또한 이제는 수익이 나는 곳이라고 무분별하게 투자하지 않는다. 사람을 사랑하고, 동물을 사랑하고, 지구를 사랑하고, 세상을 사랑하여 우리 사회의 문제를 해결하는 선한 기업에 투자하는 임팩트 투자로 전환하고 있다.

그럼, 우린 과연 사랑하는 능력을 타고난 걸까? 드라마 「나의 아저씨」의 OST 「어른」의 노랫말에 있듯이 사랑할 줄 아는 어른이 되는 "나는 네가 되고"는 너무나 멀고 먼 길이다.

그것은 매 순간순간을 건성건성, 매사에 직접 해보지도 않고 했다

치고, 그렇다 쳐서 둘러치고, 잘 알지도 못하면서 내 생각인 척, 내가 다 한 척 잘난 척하는 게 아니라 끔찍해도 직면하고, 짜증 나도 돌아보고, 귀찮아도 직접 부딪치면서 다투면서 깨지면서, 아프면서, 그러면서 몸으로, 마음으로 '어른'으로, '사람'으로 성장하며 그저 내 처지, 내 꼬락서니, 내 곁의 250만 종이나 되는 생명 모두를 사랑하는 일이다.

마침 올해부터 사람이 먹고, 자고, 자녀를 키우고, 노인을 부양하고, 일하고 쉬는 등 일상생활 전반에 필요한 문화, 체육, 보육, 의료 등 지역 주민의 삶의 질을 높이는 기반 시설을 조성하는 생활 SOC 사업이 본격화될 전망이다.

12월 한겨레 청암홀에서 열린 「지역 밀착형 '생활 SOC' 정책의 쟁점과 과제」란 주제의 콘퍼런스에 토론자 중 한 명이었던 국토부 장관 정책보좌관 이주원은 생활 SOC는 사회적 자본 구축이라는 시대적 의미를 갖는다며 신뢰자본, 인내자본, 연결(네트워크)자본이 중심이 되는 지역혁신의 거점이자 사회혁신의 실험실 역할을 예고했다. 생활 SOC는 포용성, 지속성장, 지역과 사회혁신, 주민참여 등의 가치가 사회적 자본으로 축적되는 마을민주주의 인프라이고, 뉴딜과 생활 SOC 두 가지 플랫폼 정책을 지역에서 잘 활용한다면 지역혁신과 사회혁신을 통해 포용국가의 완성에 기여할 수 있다고 강조했다.[1]

그러나 '생활 SOC'를 검색해보면 국민체육센터가 160곳이 새로

1) 「지역밀착형 '생활 SOC'정책의 쟁점과 과제 자료집」 74쪽 부분 인용

들어서고 모든 시군구에 작은 도서관이 1개씩, 노후도서관은 북카페 형 공간 등으로 리모델링한다는 등 건설 계획 일색이다.

과제는 '생활 SOC'의 필요성에 대한 공감대와 인식 전환이다.

1세대 SOC는 철도, 도로 등 국토를 지리적으로 연결하는 물리적 SOC로 산업화 시대의 인프라였고, 2세대 SOC는 IT기술 SOC로 정보화시대의 인프라였다면, 3세대 SOC는 사람과 사람을 이어주는 사회적 돌봄 장치이자 지역공동체 문화시대의 인프라라고 할 수 있다.

공급방식 또한 1세대나 2세대 SOC가 중앙정부나 지방정부, 그리고 공기업이나 대기업 중심이었다면 3세대 SOC의 다른 점은 이용자인 시민들이 당사자 의식을 가지고 주도적으로 운영에 참여하는 주체로 진화해야만 성공할 수 있다. 골목에서 우연히 만난 치매 걸린 할머니의 휑한 눈빛에 주름진 손을 잡아줄 줄 아는 마음부터 생겨나야 제 역할을 할 수 있다.

그래서 난 '생활 SOC'라 쓰고 생활 '속'이라 읽는다. '속'은 지역 속, 이웃 속, 가족 속, 동료 속 등을 비롯해 내 마음속까지 포함한다. '겉'으로만 비교하고 경쟁하며 숫자놀음이나 단기간 성과 포장으로 급급하기엔 우리 앞에 놓인 현실이 심각하다. 과연 앞으로 어떻게 해야 경제 불황과 인간성 상실에 다다른 위기 앞에서 삶을 버텨나갈 수 있을 것인가?

드미트리 오를로프가 쓴 『붕괴의 다섯 단계』에서 금융, 상업, 사회, 정치, 문화 분야에 이르는 붕괴를 거치고 나서야 삶의 회복력을 다시 모색하듯이 우린 선망국(先亡國)이 되어버린 헬조선에서 이제

'생활 SOC'로 동시대의 난제를 풀어나가 선망(先望)의 대상이 된다는 비전을 향해 대대적인 전환을 해야 하는 시점에 와있다.[2]

정부에서도 다행히 이제는 성장 중심 시대를 마치고 포용 중심 사회로 거듭나야 한다고 선언하고 그 대표적인 정책으로 생활 SOC를 들고나왔다.

조현이 쓴 『우린 다르게 살기로 했다』를 보면 생활 SOC를 스스로 갖추고 사는 사람들도 있다. KBS 다큐 3일에 소개된 '파주 문발동 28통 사람들'은 세월호 참사 이후 분향소가 없었던 파주에 분향소를 만들고 13번의 '촛불문화제'를 하면서 서로 알지 못했던 이웃들이 삶의 방향에 대해 되돌아보면서 나만 잘 사는 삶이 아닌 함께 잘 사는 삶으로 전환하기 시작한다. 성공회 최석진 신부가 내준 1층 '마당' 공간은 지역민들의 커뮤니티 공간이 되고 기존의 커피발전소와 발전소책방는 아지트가 되어 동네 이웃들을 잇는 연결고리가 되어주고 있다. 그들은 서로를 사랑하고 문발동 동네를 사랑하고 그들이 모이는 공간을 사랑하고 있다.

최근에 본 알폰소 쿠아론 감독의 영화 「로마(ROMA)」란 제목도 거꾸로 읽으면 스페인어로 'AMOR, 사랑'이었다.(✱)　　　 – 2019.01

2) 조한혜정 「선망국의 시간」 제목에서 '선망국' 인용

삶과 예술은 경쟁하지 않는다

　지난 4월 25일 오전에 날아든 윤여정 배우의 오스카 여우조연상 수상 소식의 여파가 며칠째 넘실거리고 있다. 작품도 작품이거니와 그의 수상소감이 화제다. 그 가운데에서도 "나는 경쟁을 좋아하지 않는다. 모두 자기 역할을 했고 운이 좋아 상을 받았을 뿐이다"라는 말이 반가웠다. 17년간 몸담았던 서울문화재단의 슬로건이 다른 사람과 비교하거나 경쟁하지 말고 저마다 고유한 자신만의 문화를 가꿔나가자는 '문화가 꿈, 문화 가꿈'이라 더욱 동질감을 느꼈다. 동시에 우리나라 남종화의 대가인 의재 허백련의 『삶과 예술은 경쟁하지 않는다』라는 책이 떠올랐다.

　의재 허백련 화백의 일대기를 다룬 『삶과 예술은 경쟁하지 않는다』란 책은 건축가인 조성룡 선생이 의재 허백련 선생을 기리는 미술관을 광주 무등산 자락에 지으며 책으로 집을 짓듯이 편찬한 책이

다. 의재 허백련은 '시(詩)·서(書)·화(畵)는 하나'라는 입장을 지켜온 문인화의 대가였는데 또 다른 삶의 여정에서는 광복 이후 혼란기에 농업학교를 세워 기술 입국을 꾀했고, 차 문화를 보급했다고 한다. 인간관계 또한 인촌 김성수, 고하 송진우 등 우익은 물론 사회주의자인 지운 김철수와도 세상을 떠날 때까지 폭넓게 교우했다고 한다.

나 또한 경쟁을 즐기지 않는다. 내가 경쟁을 하지 않는 이유는 어릴 적부터 늘 경계에 살면서 나와는 어울리지 않는 세상을 눈치로 알아챈 것과 무관하지 않다. 재벌들이 사는 동네인 장충동 옆 광희동, 정치인들이 사는 상도동 옆 봉천동, 한국의 초대형 아파트가 있는 워커힐 옆 구리시. 사는 곳마다 경계이다 보니 부모님은 외동딸이라고 사립초등학교에 보냈지만 나는 어려서부터 보이지 않는 계급사회를 경험했고 내 안에서도 경계가 생겼다. 겉으로는 어울리는 것처럼 보이지만 전혀 그러지 않았던 분리감 혹은 박탈감을 견뎌내기 어려웠든지, 혹은 거부했든지 나는 일찌감치 경쟁해야 하는 강박과 경쟁을 즐기는 체질, 매사에 이기고자 하는 목표 의식 등 경쟁에 대한 모든 것을 아예 지워 버린듯하다. 내가 되고 싶은 나와 나다운 나, 그리고 남이 보는 나, 이런 경계들 속에서 나는 언제부턴지 나와 다른 계급의 사람들을 이겨 먹겠다고 경쟁하려 들지도 말고, 반대로 잘 보이겠다고 종속되지도 말고, 나는 나대로, 그저 나다움을 지키며 나만의 삶을 살아 가보자고 타협한 것 같다. 그렇게 내 삶의 태도를 스스로 달래기 위해 어리석을 우(愚)란 한자를 수놓아 젊은 시절 내내 매고 다니기도 했다. 사회적 거리 두기 시대가 아니었음에도 세상을 영리

하게 살아가는 경쟁파들과 나는 다르다는 식의 거리두기를 하며 나다움의 정체성을 오래오래 지키고자 했다.

세상은 흐르고 변하여 기술의 평준화가 이뤄진 요즘은 경쟁으로 승부 나는 세상이 아니라 아예 경쟁조차 없는 새로운 영역, 새로운 패러다임을 만들어내야 하는 세상이 왔다. 마침, 배우 윤여정은 경쟁 사회 속에서 정상의 자리를 일컫는 '최고(最高)'에 관심이 없으며 본인은 되려 세상에 없던 단어와 가치인 '최중(最中)'으로 살아간다고 말했다. 최고가 되기 위해 많은 부분에서 자기다움을 포기하며 무엇이 최고인지 합의된 기준도 없이 남을 짓밟거나 억누르며 최고를 향해 무조건적으로 달리기보다는 '최중(最中)'이라는 균형을 지키며 자기답게 자기만의 삶을 오롯이 살아낸다는 뜻으로 나는 해석한다. 경쟁이 아니라 자기만의 고유한 세계를 창작하는 것은 예술가의 특권이자 책무이다. 우리나라에서 예술가에게 공적 재원을 지원하고 다른 분야의 노동자에게는 없는 예술인고용복지법을 적용하는 이유는 경쟁 사회의 구성원으로 내남없이 찌들어 살고 있는 보통 사람들에게 보이지 않는 사람다움, 드러나지 않는 진실을 창작의 힘으로 발견하게 해주고, 표현하게 하라는 엄중한 뜻이 있는 게 아닐까?

최근에 경험한 새로운 사례를 소개해본다. 제인 오스틴 원작의 연극 「오만과 편견」이다. 지난해 가을 YES24 3관 무대에 올린 후 코로나로 공연을 못하다가 고양어울림누리 기획공연으로 잠시 다시 올려졌는데 단 두 명의 배우가 소설 속 주요 21명의 캐릭터를 연기한다. 드레스의 앞섶을 치켜올리면 백작의 승마바지 입은 모양이 드러

나며 다른 역할로 분신하고, 뒷모습에서 앞모습으로 돌아서면 성별이 달라지기도 하고, 손수건 소품 하나로 어머니와 딸의 디테일이 전달되기도 했다. 일인다역의 작품은 많았지만 200년 전 고전 명작을 현대미술 설치물 같은 원셋트를 배경으로 한 2인극은 처음 보는 새로운 연극이었다. 팬데믹으로 어려운 21세기에 살아남기 위해 기존의 작품 만들기가 아닌 전혀 다른 접근의 작품이었다. 고전이라는 보편성과 2인극의 단출함, 21역에 집중하는 연기력의 탁월함으로 달컴퍼니의 「오만과 편견」은 다른 작품과 경쟁할 필요 없이 고전 명작 「오만과 편견 2인극」이라는 독보적인 존재로 빛났다.

예술뿐 아니라 요즘 유행하고 있는 주식투자에서도 경쟁은 한물갔고 이제는 기업마다 경제적 해자를 갖춘 곳을 찾아야 한다고 워런 버핏을 비롯한 투자가들은 강조한다. '해자'란 말 그대로 중세 시대 성벽 앞에 도랑을 파놓아 적이 함부로 침범하지 못하도록 한 것인데 요즘 식으로 해석해보면 '경제적 해자'란 다른 기업이 흉내 내거나 넘보기 어려운 고유한 기술, 자기만의 세계, 특징을 칭한다. 그중 가장 흉내 내기 어렵고 모방하기 힘든 경제적 해자는 그 기업의 비전이고 철학인 경우가 많지 않나 싶다.

과연 나 또한 대체 불가한 기획적 해자가 있는가? 예술가들 또한 대체 불가한 예술적 해자가 있는가? 삶과 예술은 경쟁하지 않듯이 내 삶이나 예술작업은 나만의 고유한 해자를 갖춰야 할 일이다. 최고가 되기 위해 작품 외적인 것에 자신을 소비하거나 스스로를 속이지 말고 최중의 품위를 지키며⋯(∗) – 2021.05

재미 vs 의미

오래전, 외모를 보지 않고 남편을 선택했다. 미녀와 야수 수준까지는 아니었지만 만나는 이마다 "하필이면 왜 그였냐?"는 질문을 종종 했다. 나는 그때마다 "재밌어서, 혹은 웃겨서"라는 말을 하곤 했다. 당시엔 과연 그럴까? 의아해하는 사람이 많았지만, 요즘은 시대가 변하여 배우자의 선택기준으로 '유머러스한 남자, 혹은 여자'가 등장하곤 한다.

뿐만 아니라 예전엔 의미를 강조하고 진지한 태도를 미덕으로 삼는 경향이 있었다면 요즘은 의미보다는 재미, 진지함보다는 경쾌함을 선호한다. 사람뿐 아니라 우리가 만들어내는 콘텐츠 역시 다르지 않다.

심지어 정책도 그런 세상이 되었다.

정책목표가 전 인류적이고, 전 지구적이고 아무리 고매하다고 한

들 정책 이해당사자에게 접근할 때는 어려운 정책 용어나 일방적인 훈육이 아니라 쉽고, 재밌고, 쌍방향적인 교류와 참여 속에서 작동될 때 그 생명을 얻는다.

그 좋은 사례로 지난 11월 수학능력시험 즈음에 앞서 11월 11일 제주시에서 치러진 「제1회 제주살이 능력고사 필기시험」을 꼽을 수 있다.

제주시소통협력센터가 주최하고 제주에 있는 콘텐츠 디자인 회사인 '랄라고고'에서 기획, 주관한 흥미로운 시험이다. 제주에 살러 왔다가 다시 돌아가는 재이주 비율이 다섯 명 중 한 명 꼴이라는 보고서 결과에 문제의식을 가지고 이왕이면 제주살이에 대한 이해를 높이고 살아가는 데 필요한 꿀팁을 전달하기 위해서 능력고사를 기획하고, 예상 문제집까지 펴내게 됐다고 한다.

「제주살이 능력고사 예상 문제집」은 대학수학능력시험의 외피를 그대로 따라 국어, 수학, 영어, 한국사, 탐구, 제2외국어 영역처럼 '사회·생활·문화' 영역부터 '자연·환경·활동' 영역, '언어' 영역, '산업·경제' 영역, 그리고 '역사·신화·지리' 영역까지 다섯 분야로 총 150문항을 수록하고 있다.

반면, 한국교육과정평가원 출제위원의 엄중함과는 전혀 달리 출제 의도를 쓴 출제위원장 페르난도의 설정부터 재미있다.

페르난도는 120년 전 멕시코에서 해류를 타고 파도에 쓸려 제주에 닿은 선인장인데 제주도에 자생하고 있는 선인장의 조상이자 최초의 이주민이라고 설정했다고 한다.

여기서 페르난도는 월령리에서 백년초를 키우며 시간이 나면 서핑도 하고 쓰레기 걱정도 하며 사는 제주도민으로 설명한다.

그는 9년 차 제주살이를 하면서 직접 경험하고 알게 된 소박한 제주살이 팁을 나누고 싶어서 문제집을 만들게 되었는데 참가자들이 문제들을 풀면서 틀렸다고 속상해하기보다 "제주가 이렇구나~ 오 신기하고 재밌네, 에고 더 알고 싶다 뭐 이런 마음이 생겼으면 좋겠다"고 말한다. 아마도 랄라고고가 추구하는 "잘 먹고, 잘사는 일상을 꿈꾸는 작은 실험"의 일환이지 싶다.

실제로 문제집을 주문하여 나도 풀어보았다. 그 정보량이 방대했다. 역시나 문제를 내고 해설지를 준비하면서 관련한 구술 채록, 논문, 통계 자료 등등까지 들여다봤다고 하더니 제대로 엮었다. 그럼, 「제주살이 능력고사 문제집」을 톺아보자.[1]

먼저, 제일 큰 특징은 문제에 네 명의 가상 인물이 등장한다.

네 사람은 픽제주의 마음 챙김 워크숍에서 만난 사이라고 하는데 20대 여성 두 명과 남성 한 명, 30대 남성 한 명으로 제주 토박이 2인과 이주민 2인으로 구성돼 문제출제 상황 등이 역할 놀이를 할 법한 상황으로 몰입감을 높이는 데 성공한다.

예를 들면 이런 문제들이다.

1) 「제주살이 능력고사 예상문제집」 랄라고고

1. 제주로 돌아온 수영이는 독립을 위해 집을 알아보고 있었다. 마침 ○○○ 직전이라 집을 구하기 쉬웠고 ○○○세일도 많이 해서 가구와 가전제품도 싸게 구입할 수 있었다. ○○○에 들어갈 단어는 ?

① 구구간 ② 구교환 ③ 신구간 ④ 신구

답지에 들어간 구교환과 신구 배우 이름에 빵 터진다. ○○○의 정답은 신구간이다.

글자 그대로 낡은 것과 새것이 교체되는 기간이다. 제주에서는 1년 동안 지상의 세상사를 관장하던 구관이 임무를 끝내고 옥황상제에게 돌아가 신관과 임무 교대를 하는 기간을 신구간이라고 칭하는데 이 기간 동안은 신들이 없는 상태라 무얼 해도 신의 노여움을 사지 않기 때문에 이사, 집수리 등등을 많이 한다고. 그 기간 중엔 나온 집들도 많고 전기제품 등등도 많아서 이사를 하거나 전자제품 등을 구입하기엔 아주 좋은 기간이라는 것이다. 날짜로는 대한 이후 5일부터 입춘 절기 3일 전까지 일주일간이다.

21. 기석이의 왕할머니가 돌아가셨다. 보통 3일장을 지내는데 1일 차에는 가까운 친인척만 방문하고 2일 차에는 외부 손님들이 조문하고 3일 차에는 장지로 떠난다. 수영이는 은채와 민우에게 '○○는 내일이니, 내일 와'라고 알려 주었다. 장례식에서 손님을 받는 날을 부르는 말은?

① 목포 ② 일포 ③ 여포 ④ 쥐포

여기선 쥐포에 또 웃음이. 정답은 일포로 제주에서는 장례를 '영장'이라고 하는데 보통 1일 차에는 성복, 2일 차에는 일포, 3일 차는 발인으로 진행된다고 한다.

38. 민우는 수영이가 술집에서 소주를 시킬 때마다 독특한 주문에 의아해했다. 많은 제주 사람들이 선호하는 이 주문은 과연 어떤 주문이었을까?
 ① 노지꺼 줍서 - 냉장고 말고 밖에 보관한 소주 주세요
 ② 중탕해 줍서 - 소주를 중탕해서 주세요
 ③ 하영 줍서 - 소주를 일단 대여섯병 주세요
 ④ 글라스에 줍서 - 소주를 콜라잔에 채워 주세요

여기 정답은 노지꺼 줍서. 육지 사람들은 차가운 소주를 좋아하지만 제주에는 상온의 소주를 선호하는 사람들이 많다고 한다.

다음으로 인상적이었던 것은 역사/신화/지리 관련 문제들이다. 내가 살고 있는 도시의 신화를 알고 있는 이들이 얼마나 있을까? 요즘같이 세계관이 중요한 시기에 신화가 근본이 될 터인데도 대부분의 도시나 타 지역에서 신화를 꺼내는 것에 낯설어하는 반면, 제주는 설문대할망이 만들었다는 신화가 너무나 친숙한 만큼 이물감이 없다.

14. 제주 바람의 신으로 음력 2월 초하룻날 제주로 와서 보름 동안 제

주를 돌아다니며 해산물 씨앗을 뿌리고 가는 신의 이름은?

① 설문대할망　　② 영등할망　　③ 울할망　　④ 삼승할망

정답은 영등할망이다. 산 구경, 물 구경하러 한림읍 귀덕리 복덕개 포구로 들어온 영등할망은 한라산에 올라가서 500장군에게 인사를 하고 어승생, 산천단, 산방굴을 경유해 교래까지 돌면서 꽃구경을 하고 농경지에는 12곡의 씨앗을, 바다에는 해초의 씨앗을 뿌려 준다고 한다.

꽃샘추위 바람신인데 온갖 구경을 하다가 풍요로운 결실을 맺을 씨앗을 온갖 곳에 다 뿌려주니 들르는 곳곳마다 얼마나 풍요로울까?

중요한 건 구경이 먼저였다. 씨뿌리는 건 나중. 어쩌면 의미와 재미 중에서도 누구나 재미에서 출발해 그 재미의 경지가 완성될 때 의미가 어느새 자리하지 않나 싶다.

아울러 「제주살이 능력고사 실전편」은 제주관광공사 주최로 제주 구좌읍 세화리 한주살이도 병행되었는데 여기서 시상된 '가베또롱상'(가벼운)을 비롯해 지꺼진상(즐거운), 아꼬운상(귀엽다), 보롬상(바람), 자파시리상(장난), 엄부랑상(엄청난), 돌코롬상(달콤한) 등 제주말의 말맛을 살린 상 기획도 재미있다.[2]

온라인 편이나 실전편으로 참여한 것은 아니었지만 문제집으로나마 접한 제주는 높은 물가로 매력 떨어진 제주에 대해 다시 가보

2) 이로운넷 "제주의 깊은 맛? 랄라고고가 보여줄게!" (2022.11.11 박초롱 기자) 참조

고 싶은 맘을 들게 만들었다. 그렇다면 내가 일하고 있는 금천구나 살고 있는 고양시나 태어난 서울시나 돌아갈 대전시도 이런 콘셉트로 접근해보면 그 도시가 훨씬 재미있고 친근하게 다가서지 않을까?

검정 토끼해 2023년엔 의미와 재미가 균형 잡힌, 혹은 재미가 의미를 압도하는 콘텐츠를 느릿느릿 만들어보자고 실실 웃어본다. 과학이나 예술이나 모든 동기부여의 첫 시작은 개인의 호기심과 재미가 의미나 책임감보다 더 믿음직스럽다.(✳) – 2022.12

우리는 우리의 인생을 실험한다

새해 들어 첫 공연으로 극단 실험극장의 「에쿠우스」를 보았다. 초연했던 1975년에 본 것은 아니지만 아마도 강태기 배우의 앨런을 본 기억이 있다. 워낙 화젯거리가 많아서 오히려 거리두기를 하고 있었는데 수년간 앨런 역의 언더스터디로 지방공연을 해오다가 드디어 본 무대에 올랐다는 김시유 배우의 연기가 궁금해 막공을 앞두고 서둘러 예매한 터였다.

특히 공연장인 충무아트센터는 내가 태어나고 청소년 시절까지 살았던 수구문 곁의 광희동과 가까워 찾아가는 내내 어린 시절의 기억을 불러냈다.

걸으며 해찰 떨 겸 한 정거장 전인 동대문역사문화공원역에서 내려 3번 출구로 올라가니 물떡과 어묵이 맛났던 동대문스케이트장 추억이 떠올랐다. 막내 삼촌이 다녔던 한양공고 앞을 지나니 저녁때가

되면 학교 앞 당구장에서 교복을 입은 채로 껄렁하게 당구를 치고 있던 삼촌한테 달려가 "그만 밥 먹으러 들어오라"는 할머니의 심부름을 했던 기억도 났다.

상전벽해라 할 정도로 변한 서울에 비하면 서울시 중구 신당동 부근은 오히려 옛 모습 그대로다. 요즘 새로운 카페며 식당이 등장해서 핫플로 뜨고 있지만 서울 도심 안에 있는 대장간도 세 곳 정도가 명맥을 잇고 있고, 왕십리까지 대로변에 즐비했던 무늬목을 다루는 목공예사부터 창틀이나 문틀을 만드는 목공소도 두어 곳이 남아있었다.

왕십리 중앙시장 지하엔 장사가 안돼 비어있는 40여 개의 공간을 진즉 서울문화재단에서 위탁받아 '신당창작아케이드'라는 이름의 공예전문 창작공간으로 운영해오고 있는데 구한말부터 철공예며 목공예가 흥했던 신당거리와 적절한 조합이라는 생각이 뒤늦게 들었다.

「에쿠우스」는 한국 초연 47년 극단 창립 62년의 역사와 관록을 지닌 공연답게 매진행렬에 기립 박수가 이어졌다. 중극장 블랙 로비의 긴 벽엔 초연 당시의 포스터부터 에쿠우스의 역사가 설명돼 커튼콜에서 금지된 사진 촬영을 하기에 좋았다. 관객들은 특히 갈기가 매력적인 투구를 쓰고 말 연기를 한 멋진 배우들을 배경으로 즐겨 찍었다. 요즘 유행하는 「피지컬 100」의 흥행이 확인되는 현장이다.

그 풍경을 보니 민화를 전시 중인 충무아트센터 1층에 있는 전시장에서 실험극단 창단 62주년, 올해로 치면 63주년 기념 전시가 병행됐으면 참 좋았겠다 싶은 상상이 작동했다. 공연장 로비 벽 한쪽에

서만 한국 초연 47년간의 노고와 민간 극단 창립 62년간의 역사를 전하기엔 너무나 부족하지 않은가?

내가 만약 기획자라면 피터 셰퍼 원작의 디테일한 소개부터 해외 공연과의 비교, 역대 에쿠우스 연출자인 김영렬 김아라 한태숙 김광보 그리고 이한승에 이르기까지, 또 정신과 의사인 다이사트 역의 신구부터 이순재 이호재 최민식 김태훈 안석환 조재현 배우, 그리고 최초의 여성 다이사트였던 박정자에서 최근의 장두이 최종환 한윤춘 배우에 이르기까지, 또 앨런 역의 고 강태기 최재성 송승환 조재현 류덕환 남윤호 전박찬 서영주 백동현 강은일 김시유 배우에 이르기까지, 너제트의 은경균을 비롯한 말 연기의 앙상블까지…. 출연자들의 인생 여정과 제작과정을 전시하고 공연이나 전시 기간 중 「에쿠우스」를 거쳐 간 당대 최고의 배우나 연출자들이 그 경험과 의미를 이야기하는 기회를 만들어보고 싶다. 제대로 된 전시와 공연이 함께하는 「에쿠우스」의 다음 편을 기대하고 싶다.

특히나 애정이 가는 것은 실험극단이 생긴 해가 1960년으로 내가 태어난 해와 같으니 더욱 그렇다. 또 민간극장으로서 가장 오랜 역사를 지켜오고 있는 극단이니 충분히 가치가 있다. 초연 당시 앨런의 아버지 역할을 했던 배우 이한승이 연출을 여러 차례 맡으며 2000년부터 극단 실험극장의 대표를 23년째 지켜오고 있다. 초창기, 실험극단을 만들고 23년간 지켜온 김동훈 1대 대표에 이어 새로운 장수 기록을 세웠으면 하는 바람이 든다.

1960년은 4·19혁명이 일어난 것처럼 시대적으로 저항의 물결이

거셌다. 연극 분야에서는 실험극장이 서울대, 고려대, 연세대 연극부 출신들이 중심을 이뤄 단원들 스스로 연극을 위한 실험 도구가 되겠다는 다짐과 모든 단원이 극단에 대한 권리와 의무를 동시에 갖는 동인제 운영방식을 택하기도 했다. 지금은 혜화동1번지 정도로 남아 있는 극단의 존재 양식이다.

한편, 미술 분야에서도 서울대 미대와 홍익대 미대 졸업생 각 6명씩 12명이 뜻을 모아 1960년 미술가협회를 만들었다. 이들은 국전 제도와 기성 화단의 파벌과 편견에 저항하며 국전이 열리는 덕수궁 전시관이 아니라 덕수궁 담벼락에 가로전을 펼치기도 하였다. 오래 가진 못했지만, 앵포르멜(Informel) 화풍을 선도하며 1960년 미술가협회는 현대미술협회와 연합하여 전위적 예술행동을 강조하는 '악뛰엘(actuel)'을 창립하기도 했다.

하긴 전 세계적인 축제인 에든버러 페스티벌 경우도 초청작 중심의 에든버러 인터네셔널과는 달리 초대받지 못했던 여덟 곳의 단체들이 정해진 극장이 아닌 사람들이 많이 오가는 다른 곳에서 공연을 하는 프린지 페스티벌을 펼치기 시작해 지금의 에든버러축제로 보다 더 대중적으로 알려지는 효과를 누리고 있다.

요즘은 경제적으로나 정치적으로나 사회적으로 저성장에 무관심한 사회다 보니 에너지가 달린다는 느낌이 든다. 아이디어도 세상을 바꾸는 빅아이디어 시대는 가고 고만고만한 작은 아이디어들이 고군분투하고 있다. 그 가운데서도 꺾이지 않는 마음과 태도로 잘 버텨낼 수 있는 방법은 무엇일까?

나는 「에쿠우스」를 보고 돌아오는 길, 극단 실험극장 홈페이지를 검색하며 그 실마리를 찾아본다. 마침, 홈페이지는 "서버 이동 중"이라는 문구와 함께 작동되지 않고 있다. 홈페이지 맨 위엔 63년 전 단원들이 뜻을 모아 만든 글귀가 여전히 변치 않고 있다.

"우리는 우리의 인생을 실험한다"고[1]. 극단 실험극장을 오너십으로 63년 동안 지키고 있는 대표 단원들을 보며 요즘 강조되는 '연대와 협력'의 원리를 깨닫는다. 1960년 미술가협회와 달리 극단 실험극장이 존속되고 있는 이유는 무엇이었을까? 아마도 단원들이 권리와 책임을 동시에 지는 동인제라는 거버넌스 시스템과 김동훈, 운호진, 이한승 대표에 이르는 희생과 헌신이 아닐지?

나도 새해를 맞아 내 인생의 실험, 내 조직의 실험, 내 가정의 실험에 도전한다.(✱)

– 2023. 2

1) "우리는 우리의 인생을 실험한다"는 극단 실험극장의 슬로건이자 미션. 1960년 창립 때부터 지금까지 변치 않고 있다.

하면 된다 vs 되면 한다

방송 원고를 쓰던 시절, 청취자가 생일 축하 엽서를 보내왔다. 축하 대상이 엄마였다. 생일을 맞이한 엄마 나이는 당시 그 프로그램 원고를 쓰던 나와 동갑이었다. 충격을 받았다. 그 후 자식 또래가 청취자인 프로그램의 글을 더 이상 쓸 수 없다는 판단이 들었다. 마침 마흔을 맞이하는 2000년의 시작이라 방송작가를 접고 밀레니얼 시대로 접어들면서 책임운영기관이 된 국립극장 홍보팀장으로 문화예술 분야에 입문했다. 그리고 2004년 서울문화재단 창립 때 공채 1기로 입사하여 17년 동안 정년까지 일하면서 신입직원의 부모님이 내 나이 또래인 것을 확인했다. 역시 떠날 때가 되었구나, 라고 여겼다. 부모 세대와 자식 세대가 같은 공간에서 같이 일을 한다는 것은 쉽지 않은 일이다.

세대 갈등론이 거세다. 우리나라의 경우 전후에 태어난 1950~60

년대생 중심의 베이비붐세대부터 정치 민주화의 시대를 살아낸 1970년대생 중심의 X세대, 그리고 베이비붐세대를 부모로 두고 올림픽을 경험한 1980년대생의 Y세대, 헬조선이 시작될 무렵인 1990년대생 중심의 Z세대와 2000년대 이후 M세대까지 무려 다섯 층위의 세대가 어울려 사회를 구성하고 있다. 같은 세대 안에서도 이견이란 늘 존재해 부딪치기 마련인데 무려 다섯 층위나 되는 다양한 세대가 모여 살고 있으니 갈등은 당연한 일이다. 더욱이 우리는 어디에서도 세대 간 특징은 물론 세대 간 갈등을 넘어서는 공존에 대한 교육을 받아 본 적이 없다. 언제나 그렇듯이 사회의 불화를 개인의 몫으로 온전히 치르는 중이다.

그럼, 여기에서나마 세대 간 특징을 짚어보자. 밀레니얼 세대인 M세대와 1990년대생 이후의 Z세대를 포함하여 일컫는 MZ세대는 일과 삶의 균형인 워라벨을 추구한다. 디지털혁명과 경제적 격동이라는 성장환경이 그렇게 생각하고 행동하게 만들었다. 그들은 주어진 조건 안에서 합리적으로 행동하고 있다.

'새로운 소비 권력의 취향과 열광을 읽다'라는 부제가 달린 『지금 팔리는 것들의 비밀』이란 책을 보면 MZ세대의 특징으로 경제성장기를 지탱하던 충성의 가치가 흔들리면서 개인주의화된 현대인들이 충직한 개보다 자유롭고 도도한 고양이의 모습에 공감한다며, 집단보다 개체를 소중히 하고 비공개적이며 개인 맞춤형 콘텐츠에 열광한다고 분석한다.

개에겐 주인이 있지만 고양이에겐 집사만 있을 뿐이라며 길드는

것을 거부하고 자기 주도적으로 살고, 수직이 아닌 수평구조에 익숙하며, 지루하고 고전적인 것이 아닌 일상적이고 소소하되 재미난 것에 흥미를 느낀다고 한다.

혼밥, 혼술에 이어 혼영(화), 혼여(행) 등으로 확산되면서 MZ세대는 네트워크 속에서도 교류는 하지 않고 자신의 목적을 이루는 데 충실하다고 한다. 특히 팬데믹 이후 이런 현상은 더욱 보편화되고 있는데 예전처럼 동호회의 목적을 넘어선 관계 형성은 꼰대 짓이 되고, 동호회 목적 또한 자기 계발의 하나로 정확하게 수렴되고 있단다. 소모적인 인간관계를 극혐하는 MZ세대는 불금에도 집에서의 혼술을 선호하며 '혼자가 좋다'고 고백한다. 이어 생겨난 취미가 식물 키우기로 이는 전 세계의 공통현상이라고 한다.

한편, 베이비붐세대는 고속 압축 성장 시대를 살아내며 '하면 된다'는 기치 아래 아날로그적인 책, 신문을 주요 미디어로 삼아 매사에 부지런히 열심히 해내야 뒤처지지 않는다고 믿으며 개인보다 팀, 소속 단체나 조직에 누를 끼쳐서는 안 된다는 강박 속에서 살았다.

반면, 1960년대 후반에서 1970년대에 태어나 워크맨과 삐삐가 유행했던 시절, 물질적인 풍요로움을 경험한 X세대부터는 그 양상이 달라진다. 그들은 1990년대 문화의 주역으로 남들과 차별화되기를 원하는 개성을 강조한 개인주의적 세대로 등장하고, 이후 아날로그와 디지털 사이에 낀 Y세대는 IMF를 겪으며 문화적으로나 경제적으로 양가적인 경험을 하면서 사생활과 취미생활을 중시하게 되고 '지금 이 순간'을 잘 살자는 가치관을 가지게 된다.

요즘 유행하고 있는 차박의 가장 큰 손이 40~50대 XY세대라는 것이 이를 반증한다. 고달프게 살아온 삶에 대한 스스로의 보상과 치유가 필요한 시점이다. '하면 된다'는 성공지향적 속 빈 강정의 속살을 이제야 들여다보게 되었다. '하면 된다'는 개발도상국 시절엔 뭐라도 하면 결과물이 나왔지만, 고속 성장을 멈추고 저성장시대가 되고만 현대에서는 공허하기만 하다.

특히나 집 장만을 비롯해, 취업 등 해도 해도 안 되는 사회의 절벽을 경험하면서 좌절과 불안 속에서 그나마 사람으로서 살아남기 위한 자구책의 선택으로 '되면 한다'로 전환한다. 할 수 없는 상황과 여건 속에서 나 자신을 희생하고 나다움을 감추거나 유보하면서까지 뭐가 되도록 무리를 하고 변칙을 일삼는 일은 가능하지도 정당하지도 않다.

이 또한 '하면 된다'를 믿고 실천한 부모 세대의 뼈아픈 반성과 무관하지 않다. 어려움을 헤치고 이겨나가는 불도저 정신이 1960~70년대엔 유효했을지 모르지만, 지금은 불도저로 밀어내기엔 풀싹들과 미생물 등등 사라지는 생명들이 너무나 많다. 베이비붐세대는 성공을 향해 행복은 뒷전으로 미뤘으나 자식 세대들에게 '너 자신의 행복'을 소중히 하라는 걸 강조하고, XY세대는 자식 세대들에게 '지금' 행복해야 의미 있다는 소확행을 강조한다. 사회변화와 함께 생각이 진화하면서 MZ세대들의 가치도 변하고 있다.

돌아보면 '하면 된다'와 '되면 한다'는 반대가 아니라 양면이다. '하면 된다'는 시절이 있어서 '되면 한다'는 새로운 생활양식이 태어

났다. '되면 한다' 속에서도 '하면 된다'는 희망이 유효하게 작동될 수 있으며, '하면 된다'는 믿음 속에서도 '되면 한다'는 다른 태도에 대한 존중이 필요하다. 이런 이해가 서로 서로에게 가능하다면 조금이나마 세대 갈등이 줄어들 수 있지 않을까?

세대는 분리되지 않고 연결되어 있다. 기성세대가 보기에 너무 달라서 무섭다는 MZ세대의 모습이 다름 아닌 베이비부머와 X, Y세대 속에 숨어있었던 또 다른 모습일지도 모를 일이다.(*)　　　– 2021.06

한 사람이 한 세상이다

최근에 모 재단의 임원추천위원회 위원으로 참여하였다. 첫 번째 회의의 주제는 임원을 추천하기 전에 임원 추천 자격 기준을 비롯하여 심사 절차 및 방법을 확정하고 모집공고문과 세부 심사기준까지 다듬는 자리였다. 참여한 위원들은 시대와 현장 변화를 반영한 다양한 개선사항을 제시했다. 그러나 위원 중 공직 경험이 많은 절반의 위원들은 만약에 있을 민원 등에 대비해 변화보다는 기존의 방식을 고수했다. 상위법인 행정안전부의 동의 없이는 변화가 어렵다고도 했다. 공정성과 형평성을 빌미로 어떤 변화도 수용하지 않았다. 민간기업에서 참여한 한 위원은 "공공기관의 혁신적인 변화란 결코 기대할 수가 없겠군요"라는 쓴소리를 남겼다.

코로나19로 인한 현장 변화로 업무와 예산이 급증한 모 산하기관의 사례이다. 위탁사업예산은 세 배로 늘어났건만 인력은 그대로 인

지라 상급기관(용어도 맘에 안 든다. 요즘 같은 수평 사회에 산하기관은 무엇이고 상급기관이란 무엇인가!)에 인력 충원을 요청하면 조직과에서는 예산과에 가서 인건비 예산부터 확보해 오라고 하고, 예산과에서는 정원 TO를 먼저 따오라고 한다.

지난해 또 다른 재단의 임원추천위원회에 참가했던 얘기다. 내표이사 선정을 위한 임추위였는데 과정에서 문제를 발견한 한 위원이 문제제기하고 그것이 촉발되어 추천위원들이 임원추천위원회 전원 사퇴를 결정했다. 덕분에 임원추천위원회가 새롭게 구성되었고 모집공고가 다시 나가 시간이 걸렸지만 제대로 뽑을 수 있었다.

한국문화예술위원회 8기 위원들의 선임과정도 다르지 않다. 지난해 추천위가 구성되어 2배수 리스트가 만들어졌으나 전원 남성 일색이라 현장의 문제 제기로 원점으로 돌아갔고 다시 절차를 거쳐 지난 5월에 새롭게 구성됐다. 그 결과 기존 6기 문화예술위원회 구성원에 대비해 30대부터 60대까지 골고루 구성되었으며 성비도 균형을 맞추고 소외장르에 대한 배려도 보완되었다. 문제를 제기한 곳곳의 한 사람, 한 사람이 있어서 변화가 가능했다.

이문재 시인의 「어떤 경우에는」이란 시를 옮겨본다.

어떤 경우에는
내가 이 세상 앞에서
그저 한 사람에 불과하지만
어떤 경우에는

어떤 사람에게

세상 전부가 될 때가 있다

어떤 경우에도

우린 한 사람이고

한 세상이다

코로나19로 인한 팬데믹에 대응하는 예술가들도 한 사람이자 곧 한 세상이다.

한국거리예술협회에서는 반짝프로젝트로 '크로키키 브라더스' 우석훈 작가가 무대를 그리워하는 동료들을 위해 공연 사진을 보내주면 그림으로 그려서 다시 보내주는 「반짝 그림 나눔」 작업을 해 호응을 얻었다. 이 작업에 영감을 얻은 선배 예술가인 '비주얼씨어터 꽃'의 이철성 대표가 서로의 안부를 '시'로 묻고 답하는 작업을 하고 있다. 5월이면 어김없이 춘천에서 열렸던 「춘천마임축제」에서는 축제 자체를 포기하지 않고 온라인 발표회를 하기도 하고 소규모로 춘천 도심 곳곳에서 사회적 거리와 마스크 착용을 지키며 공연을 펼쳐 큰 위로를 전하고 있다. 뿐만 아니라 야외활동이 어려운 가정의 아이들을 위해 청년예술가와 기획자들이 모인 마임교실에서 「2020 마음교실 마음배달」이라는 '응급놀이키트'를 만들어 보내주고 있다. 집안에서도 마임을 배우고 즐길 수 있는 셈이다.

미술 분야에서는 아르코미술관이 인사미술공간에서 작업했던 작가들이 근황과 작업 이야기를 담은 「코로나 블루 극복 릴레이 프로

젝트」를 시작했고 국제갤러리와 아라리오 갤러리 소속 작가들도 일
상을 공개하고 응원 메시지의 영상과 글을 인스타그램에 올리고 있
다. 한편 해외에서는 곳곳에서 온라인 스트리밍으로 제공하고 있는
데 그 가운데 지난 3월 28일부터 시작된 「세계 피아노의 날」 프로그
램이 눈길을 끈다. 88개의 건반을 지닌 악기인 피아노를 기념하는
'세계 피아노의 날'을 맞아 '도이치 그라모폰'에서 세계적인 아티스
트의 콘서트를 이어갔는데 이 기획은 2015년 독일의 피아니스트이
자 프로듀서인 닝스 프람, 한 사람에게서 시작되었다.

영국 현대미술을 대표하는 데미안 허스트는 자신의 인스타그램에
아트포스터를 다운로드 받게 하고 고화질 한정판은 판매하여 그 수
익 전부를 코로나 극복을 위한 의료진에게 전액 기부한다고 한다. 사
진작가 볼프강 틸만스는 코로나19 사태로 잠정 폐쇄 중인 나이트클
럽과 대중음악 공간을 지키기 위해 그 공간들의 심야 풍경 사진을 찍
어 판매하는 모금 캠페인을 전개하고 있고, 한스 울리히 관장은 이
탈리아 주민들의 발코니 응원을 차용해 작가들이 발코니에서 퍼포
먼스를 하는 상황을 온라인에 연출하는 「두잇(DO IT) 프로젝트」를 벌
이고 있다.[1]

저마다 존재로, 생명으로 살아있을 때 한 사람이고, 깨어있을 때
한 세상이 된다. 그러나 앞에 열거한 상황처럼 옴짝달싹하지 않는 현
실과 제도 안에서는 한 사람이 작동하기 어렵다. 그러나 어려운 와

1) 2020.5.8. 한겨레 노형석 기자 '화장지에서 뛰는 쥐, 아이패드 속 수선화, 예술가들의 코
로나 극복법' 기사에서 일부 발췌

중에도 발언하고 행동하는 한 사람이 있다. 의미 있는 변화를 만들어 가는 한 사람이 있다.

올해는 마침 "사람이라면 하루에 8시간만 일하고 일요일엔 쉬게 하라"고 외친 노동자 전태일의 분신 50주년이 되는 해이기도 하다.(✻) – 2020.06

인간의 흑역사

지난 6월 고양시 새라새극장에서 고양문화재단 상주단체로 활동해온 '공연배달서비스 간다'의 신작 무용극 「돛닻」이 무관중 공연으로 무대에 올랐다.

오랜만에 들어선 극장 안은 기존 150석의 좌석이 거리두기로 80석으로 줄어들어 있었는데, 아예 기존 좌석 배치까지 걷어내고 2미터 거리두기 간격으로 일행 두 좌석을 나란히 이어지게 해 안전과 몰입을 고려했다. 공연은 무용수이자 안무가인 이선태의 자전적 이야기를 담아 보여 주기 식, 칭찬받기 위한 도구로서의 춤에서 자신이 추고 싶은 춤, 그만의 고유한 춤으로 진화하여 자신의 돛을 달고 닻을 내리는 몸짓을 때론 격렬하게, 때론 아름답게 그려냈다.

이리 공들인 공연을 보다 많은 관객들과 나누지 못하고 기록용 영상 정도로 그치고 말다니 참으로 안타까웠다. 물론 코로나19의 방역

은 철저하게 지켜져야 한다. 극장의 경우 방문자의 QR코드 입장을 비롯해 체온 체크 등 철저하게 방역하고 있음에도 민간극장에서는 뮤지컬 등 자기책임 하에 실연되고 있는 데 반해, 유독 공공극장이나 공공미술관 등 공공 공간에서는 일방적인 폐쇄 조치를 고수하고 있어 안타깝다. 이것이 과연 최선일까? 혹시나 행정가들이 '만약에 생길 수 있는 리스크'로 인한 자기 책임의 무거움과 두려움으로 내린 방어적 결정은 아니었을까, 의문이 간다. 과연, 수십 년 후 코로나19 재난에 대한 대처로 무조건적인 공공 공간 폐쇄가 바른 판단이었을지. 오판이었을지 아무도 모를 일이다.

마침, 영국의 뉴스 사이트 '버즈피드'의 편집장을 지낸 톰 필립스가 지난해 발간한 『인간의 흑역사』란 책을 펼쳐본다. 역사적으로 인간이 저지른 온갖 허튼 짓거리를 모아놓은 이 책을 보면 세계의 수많은 정책 중에 잘못 결정된 흑역사가 얼마나 많은지 보여준다.

예를 들어 영국에선 1920~33년 금주법이 시행되었는데 술 마시는 사람이 줄어드는 데는 기여했지만, 범죄 그룹들이 주류업을 독점하는 폐해를 가져왔다. 대처 정부에서는 빈부에 상관없이 똑같이 과세하는 인두세를 신설했다가 역풍을 맞았다. 캐나다 퀘벡에서는 1940~50년대에 종교단체를 대상으로 고아나 정신질환자를 보호하면 보조금을 지급하는 정책을 폈는데, 정신질환자를 보호하는 경우 2배나 많은 보조금을 지급하는 바람에 고아들이 정신질환자로 둔갑하는 허위진단 부작용이 속출했다고 한다. 한편, 오스트레일리아의 오스틴은 사냥의 즐거움을 위해 영국산 토끼 24마리를 들여왔는데

그 이후 호주의 생태계는 무차별적으로 무너지고, 수많은 동식물이 멸종위기에 처하고 토양이 허물어지고 결국에는 바이러스가 펴져 토끼 24마리가 몰고 온 결과는 처참했다고 한다.[1]

코로나19 또한 원인으로 자연 파괴로 인한 생태계 붕괴를 들고 있다. 오랜 역사 속에서 인간이 오만과 이기심으로 수많은 사건 사고를 일으켰듯이 저자는 과학, 기술, 산업 시대의 발달로 인간은 급기야 우주에서도 사고를 칠 수 있는 세상이라고 꼬집는다. 현대 세계는 기후변화, 이산화탄소의 농도 증가, 오존층의 파괴, 슈퍼 박테리아, 컴퓨터 알고리즘에 대한 의존 등 인간의 욕심으로 인한 실수의 반복으로 위기를 맞고 있다.

어쩌면 인간의 반복되는 흑역사는 시대의 전환을 상상하지 않고 지금의 관점에서 지금의 욕망을 더 키우느라 일어나는 일인지도 모르겠다. 불완전한 사람에게 흑역사는 필연적이겠지만 재난시대를 맞은 지금에는 기존의 관점이 아닌 미래의 관점, 내가 아닌 우리의 관점, 그래서 공생공락(共生共樂)하는 관점에서 희망을 상상하는 것이 정의로운 전환이 되지 않겠는가?

일본의 대표적인 사상가인 우치다 다쓰루는 『어떤 글이 살아남는가』란 책에서 2012년에 쓴 글임에도 팬데믹을 언급하고 있다.

감염증의 경우 팬데믹을 막기 위해서는 "쓸 수 있는 것은 전부 쓸" 필요가 있다고 말한다. 감염증을 이해하고 방역에 협력하는 사람을

1) 톰 필립스 지음, 홍한결 옮김 『인간의 흑역사』 중 일부 에피소드 발췌

어떻게 늘리느냐는 문제가 긴급하므로 온갖 분야 사람들에게 도움을 청해야 한다는 것이다.[2] 지금과 똑같은 시대는 아니었지만 팬더믹을 막기 위해서 '쓸 수 있는 것은 전부 쓸' 필요가 있고, '온갖 분야 사람들에게 도움을 요청해야 한다'는 메시지가 실감 나게 다가온다.

과연 지금 우리는 쓸 수 있는 전부를 쓰고 있는지? 나랑 코드가 맞는 아주 부분 중의 일부분만 취하고 있는 건 아닌지? 모두의 안전과 이익을 뒤로 하고 나만의 안전과 이기심부터 취하고 있진 않은지? 인간의 흑역사는 자신에게 되묻지 않고, 다른 사람에게 도움을 요청하지 않는 독단적인 판단에서 시작될 수도 있다.

모두가 어려운 재난 시기에 포스트 코로나를 준비하는 많은 대책들이 흑역사로 남지 않으려면 현장과 함께 가야 한다. 늘 물어보던 이에게만 물어보고, 늘 가까이 있는 이들 중심으로만 거버넌스 하지 말고 세대별로 장르별로 또는 경계 없이 불편한 이들에게 먼저 물어보고 소통해야 한다. 규정이나 관습에 갇혀있는 '현실의 원칙'이 아니라 코로나 이후의 비대면 사회 속에서도 한 줄기 섬광처럼 우리가 가슴이 뛰고 심장이 더운 인간임을 서로 서로가 확인하고 연대하는 '희망의 원칙'으로 '정의로운 전환'을 치열하게 시도할 때다.(✳)

<div align="right">– 2020.07</div>

2) 우치다 다쓰루 지음, 김경원 번역 「어떤 글이 살아남는가」 중 일부 발췌

베이비붐세대 vs 밀레니얼 세대

서울문화재단에서 발표한 「2018년 서울시민문화향유 실태조사」
결과가 화제이다.

「서울시민문화향유실태조사」는 서울시민의 문화 활동 수준과 변
화 동향을 문화 정책 기초 자료로 활용하기 위해 2014년부터 2015
년, 2016년 연속으로 실시한 후 2018년부터 격년 조사로 변경해 네
번째 조사결과를 맞이했다. 이번 조사는 지난해 10월 말부터 11월
초까지 총 6,334명을 대상으로 진행됐으며 서울에 거주하고 있는
2,545명과 문화관심집단(총 9개)의 서울시 문화관련기관 회원 3,789
명이 응답에 참여했다.[1] 설문 영역은 △여가 활동 실태 △문화예술
관람 경험 및 만족도 △문화예술 참여 경험 및 만족도 △일상생활 문

1) 서울시통합회원, 서울시립미술관, 서울문화재단, 서울디자인재단, 세종문화회관, 서울역
　사박물관, 서울시립교향악단, 한성백제박물관, 서울도서관 총 9개 기관 참여

화예술 활동 및 만족도 △문화예술 활동 경험과 인식 △문화환경 만족도를 기본으로 △생애 기준 문화 관람 경험 △미디어 활용 일상 문화예술 향유 실태 △문화예술 활동 관련 동기 및 장애물 △문화예술 활동 관련 정서적 경험에 대한 문항으로 구성됐다.

결과적으로 서울시민은 1년 평균 약 12만 원의 문화비를 지출하며 연평균 6~7회 문화 관람을 하는 것으로 나타났다. 기존 해에 대비해 눈길을 끄는 점은 연간 문화 활동 관람률이 가장 높은 연령대로 50대(남성 77%, 여성 88.5%)가 꼽힌 것. 기존에 활발한 문화 활동을 보였던 20대(남성 66.3%, 여성 66%)의 관람률보다 베이비붐세대의 문화 활동이 더 활발한 결과를 보였다. 특히, 연평균 문화생활 비용지출 규모는 30~40대의 자녀가 없는 기혼 남성(22.2만 원)에서 가장 크게 나타났다. 반면 연평균 문화 관람을 하는 횟수는 30~40대 자녀가 없는 기혼여성에서 10.2회로 가장 많았다.[2]

그럼, 이번 조사 결과를 나이, 결혼, 자녀 유·무를 고려해 만들어본 5가지 키워드인 △세대 변화 △문화소비 △문화 편식 △문화로 소확행 △생활권 문화 등의 주제로 다시 살펴보자.

첫 번째 키워드인 세대 변화 측면에서 50대 꽃중년의 문화 바람이 20대를 앞지르기 직전이다. 조사에 응답한 50~60대의 문화관람률은 75% 이상(남성 77%, 여성 88.5%)으로, 20대(남성 66.9%, 여성 66%)보다

2) 전체 응답자 중 최근 1년간 문화 활동을 경험한 횟수를 나눈 결과

높게 나타났다. 연평균 관람 횟수 또한 20대와 50대 모두 같은 수준인 6.7회로 나타났으나 종합적으로 50~60대의 문화 활동이 활발해지고 있음을 통계적으로 확인할 수 있다. 예전 노년층과 달리 사회활동에 적극적인 50~60대의 베이비붐세대가 문화소비층으로 진입하고 있는 현상은 2016년 이후 두드러지고 있다.

두 번째 키워드인 문화소비 부문에서는 30대와 50대 남성의 문화비 지출이 가장 높게 나타났다. 서울시민의 문화 활동을 위한 연평균 문화생활 비용지출 규모는 30대 남성이 17.3만 원으로 가장 금액이 컸으며, 연평균 문화 관람 횟수 또한 30대 남성이 7.6회로 가장 높게 나타났다. 다만 같은 연령대라도 생애주기별 연간 문화 관람 총비용과 관람 횟수의 차이는 큰 것으로 나타났다. 30~40대 자녀가 없는 기혼남성의 연간 문화생활 비용은 22.2만 원, 자녀가 없는 기혼여성은 21.4만 원으로, 같은 연령대 미혼남성의 문화 관람 지출 비용인 12.9만 원, 미혼 여성의 13.8만 원보다 월등히 높았다.

한편, 본인이 직접 지불하여 문화 관람을 하는 횟수는 30~40대 자녀가 없는 기혼여성에서 가장 높게 나타났다. 30~40대 자녀를 둔 기혼남성의 문화비 지출은 19.7만 원으로 높은 편이나 본인이 직접 지불하여 관람을 하는 횟수는 6.2회로 상대적으로 낮았다. 여성은 자신을 위해 관람하는 데 투자를 하는 반면, 기혼남성은 자녀와 가족을 위한 문화생활에 지출하는 것으로 해석된다. 특히 관람 동반자를 묻는 질문에서 베이비붐세대는 '가족과 함께 관람한다'는 비율이 50%

이상으로 나타나 가족 단위 문화 활동 경향을 확인할 수 있었다.

시민들의 삶과 문화에 대한 심층 좌담회에 참여한 윤○구(50대, 남성) 씨는 "젊었을 땐 일에 치여 살았는데 지금은 시간적인 여유가 생겨서 1년에 한 번은 가족과 함께 뮤지컬을 보려고 노력한다"고 답했다.

한편 '혼자 관람한다'는 비율은 모든 연령대에서 늘어나 최근 혼밥, 혼술 등 사회 트렌드와 맞물려 홀로 문화생활을 즐기는 비중이 전 연령별 고르게 증가했음을 확인할 수 있다.

세 번째 키워드인 문화 편식 주제로 살펴보면 영화 등 장르 편중 현상이 여전하고, 한 번의 경험이 중요한 것으로 분석된다. 과거에 한 번이라도 문화 관람 활동 경험이 있는지 묻는 '문화 향유 생애 경험'을 조사한 결과, 극장 영화 관람 경험이 있는 응답이 92.9%로 나타나 압도적으로 높았으며 박물관(92.5%), 연극공연(76.5%), 축제(74.9%), 미술관(74.1%)이 뒤를 이었다. 설문 장르는 총 10개로 △극장 영화 △박물관 △연극공연 △축제·미술관 △대중공연 △음악공연 △전통예술공연 △무용공연 △문학 행사 등이었는데 이중, 극장 영화의 관람 경험이 92.9%(평생 한 번도 극장 영화 관람한 적이 없는 경우는 7.1%)인 반면 각각의 문화예술 장르 중 평생 한 번도 관람 경험이 없다는 응답은 박물관(17.5%)를 제외하곤 모든 장르별 20% 이상으로 나타났다. 특히 문학 행사와 무용공연 경우 과거에 한 번도 해당 분야의 행사를 경험한 적 없는 사람의 비중이 각각 74.6%와 74%라는 큰 비율로 조사됐

다. 현대무용이든 전통무용이든 무용공연을 경험한 사람은 열 명 중 세 명 정도밖에는 안 되는 만큼 무용공연을 기획하는 경우, 처음 무용공연을 접하는 관객들을 위해 어떤 노력과 시도를 해야 하는지 다시금 고민할 필요가 있겠다. 최근 1년간 응답자의 경험을 기준으로, 문화예술 프로그램을 무료로 관람한 후 공연이나 전시를 돈을 지불하고 관람할 의향이 생겼다는 응답은 40%나 되었으며, 특정 장르의 문화예술을 관람한 후 다른 장르를 경험한 사례는 20.4%로 나타났다. 그만큼 생애 최초 단 한 번의 경험이 다음 행동을 결정하는 데 매우 중요한 요소로 작용한다는 것을 반증한다.

네 번째 주제인 문화로 소확행을 살펴보면 문화 활동을 통해 느끼는 소확행도 세대별로 다르게 나타난다. 문화 관람 후 느낀 정서적 경험으로 30대는 전반적 행복감(79.2%)을 주로 느낀 반면, 40대와 50대는 문화 활동 후 스트레스 해소 효과(각각 82.6%, 82.2%)를 좀 더 크게 느끼는 특성을 보였다. 또한 같은 30~40대 응답자를 대상으로 결혼 여부와 자녀 유·무에 따라 느끼는 정서적 효능감을 확인한 결과, 3040 미혼여성은 기분전환(95.4%)을 주로 느낀 반면, 3040 자녀를 둔 기혼남성은 행복감(98.5%)의 응답 비율이 매우 높게 나타났다.

끝으로 다섯 번째 주제인 생활권 문화를 중심으로 보면 거주지 주변에서 문화 활동, 일상 속 공간의 중요성 확인됐다. 문화예술 주 관람 지역이 '거주지 주변'이라고 답한 비율은 전체 77.1%로 대다수 시민들은 생활권 문화 공간 중 작은 도서관·거리 음악공연·독립서

점·복합 문화공간 등을 통해 일상 속 문화예술을 경험하고 있다고 응답했다.

서울의 문화 환경과 응답자의 현재 거주지 주변 문화 환경 만족도를 비교한 결과, 서울 문화 환경 만족도는 3.21점인데 반해, 거주지 문화 환경 만족도는 2.98점으로 다소 낮게 나타난 것을 보면 서울의 문화 환경에 비해 거주지 문화 환경 만족도가 상대적으로 낮은 것은 거주지별로 문화 환경 수준이 서로 다르다고 추측할 수 있다.

「서울시민 문화생활 리포트」 인터뷰에 참여한 대학원생 김O영(20대) 씨는 "현 거주지에서 문화 활동을 할 수 있는 인프라가 떨어져 있어 꽤 부담스럽다. 도심 쪽에 모여 있는 문화 인프라가 지역별로 균등했으면 좋겠다"고 말했다. 또 설문에 참여한 서울시민이 생활권 주변의 거주지에서 문화 활동을 하고 있어, 거주지 문화 환경 만족도를 개선하기 위해서는 인프라뿐 아니라 프로그램과 운영의 질적 수준을 높이는 노력도 필요할 것으로 보인다.

한편, 이번 조사에서는 미디어를 통한 문화예술 활동의 영역이 확장된 것도 확인됐다. 서울시민은 △클래식 음악(31.1%) △연극(24.6%) △박물관 전시(16.4%) △미술작품, 사진전시(13.3%) 등 '오프라인'에 국한됐던 문화예술 장르의 경험이 미디어를 통해 '온라인'으로 확장되고 있다고 응답했다.[3] 어쩌면 20대, 밀레니얼 세대가 실내 공연장,

3) 지난 1년간 문화 활동을 1번이라도 경험했다고 응답한 경우(ex. 100명 중 77명이 1회 이상 문화 활동을 경험했을 경우 77%로 집계)

전시장 등 고전적 개념의 문화 활동을 베이비붐세대보다 적게 한 것으로 나타난 것은 미디어를 통한 문화 활동이 다양한 콘텐츠 영역으로 확장되고 있는 현상을 말해주고 있는 것인지도 모르겠다.

고성장 시대를 압축적으로 살다가 은퇴를 맞이한 베이비붐세대는 이제 '다른 인생'을 꿈꾸며 다양한 동아리 활동과 문화예술 활동을 즐긴다. 해외에서도 VIP석은 머리가 희끗희끗한 베이비붐세대의 몫이다. 반면 2008년 글로벌 금융위기를 겪으며 부모 세대보다 가난한 세대가 되고만 저성장 시대의 밀레니얼 세대는 비싼 티켓 값의 공연장이나 전시장이 아니라 거리에서 즐기고, 유튜브를 비롯해 새로운 미디어를 통해 예술을 즐기는 새로운 디지털 문화를 형성하고 있다. 그렇다면 원플러스원 티켓처럼 베이비붐세대가 밀레니얼 세대 대상 티켓 값을 더 내서 그만큼 세제 혜택을 받고 밀레니얼 세대는 절반 값으로 티켓을 살 수 있다면 어떨까?

『밀레니얼 세대가 일터에서 원하는 것』(제니퍼 딜, 알렉 레빈슨 공저)을 보면 밀레니얼의 특징으로 배움과 성장을 좋아하고 자율적이며 세상을 좋게 바꾸는 데 관심이 높다고 강조한다. 베이비붐세대는 먹고 살기 위해 종속적으로 살아온 삶의 자세를 이제야 버리고 자기 자신을 되찾겠다며 전환한 반면, 밀레니얼 세대는 어차피 고단하고 힘든 삶이라 성공을 위해 남의 기준대로 사는 것보다는 자기답게 살아가는 것을 중요하게 여긴다. 세대 간 특징과 차이는 있지만 베이비부머

나 밀레니얼, 모두 가치소비를 지향한다.[4]

밀레니얼들은 문화소비도 디지털 플랫폼으로 옮기며 자신들의 지속가능한 삶을 도모하고 있다. 그렇다면 그들을 관객으로 삼고 있는 예술단체들의 제작 방식 또한 물량 위주의 보여주기식 작품이 아니라 방식 자체에도 가치가 빛나는 제작 시스템을 시도해보아야 하지 않을까? 기존 방식에 머물러 있다가 넷플릭스를 비롯해 새로운 미디어에 역공당하고 있는 기존 방송사나 광고대행사가 되지 않으려면 가치소비 시대에 걸맞은 가치 제작 시스템이 요구된다.[5] (✱)

<div align="right">

- 2019.07

</div>

4) 베이비붐세대는 한국전쟁 이후(1955~1963년) 태어나 소득수준과 교육 수준이 높고 경제적으로 여유가 있는 세대로 우리나라 전체 인구의 약 15%가량을 차지하고 있으며 매우 빠른 속도의 고령화를 주도하는 세대다.

5) 전체적으로 「서울문화재단 2018 서울시민 문화향수실태조사」 결과보고서 요약본을 활용하였다.

오케이 택스 백OK TAX BACK,
오케이 컬쳐 백OK CULTURE BACK

　지난 뜨거운 여름, 더위를 피해 예전에는 에어컨을 빵빵하게 틀어
주는 백화점이나 대형책방 등에 가는 이들이 많았다면 코로나19로
안전을 우선시하는 환경에서는 그것도 쉽지 않다. 나는 이런 경우 전
시장이나 미술관, 박물관에 즐겨 간다. 특정 전시를 보러 간다기보다
정기적으로 일주일에 한 번 정도로 만 보 걷기 삼아 간다.

　8월 첫 번째 주는 인사동이었다. 전시 정보도 없이 무심히 걷다가
그래도 규모가 큰 인사아트센터에 들어가니 마침 박대성 전(展)[1]이
열리고 있었다. 지하 1층부터 2층까지 3개 층에 최신작부터 예전의
작품들까지 모아놓은 제법 큰 전시였다. 요즘은 규모에 따라 시간당

1) 정관자득(靜觀自得) 주제의 한국 화가 소산 박대성(1945~) 화백의 전시

관람자 숫자까지 제한해 넓은 공간에서 여유롭게 볼 수 있으니 이 얼마나 횡재인가. 설국의 대형 산수화며 연녹색 능수버들이 길게 드리워진 정자를 보니 복더위는 어느새 사라지고 내가 그 서늘한 정자 속에 서 있는 느낌이 들었다. 서울에서 KTX를 타고 경주의 솔거미술관에 가서야 볼 수 있는 박대성 화백의 전시를 이리 서울 한복판에서 무료로 볼 수 있다니, 얼마나 감사한 일인지? 돈으로 환산해보면 왕복 기차 요금에 오가는 교통비, 식비 포함하면 20여만 원은 번 셈이다.

어디 이 전시뿐인가? 인사아트센터를 나와 옛 조선극장 터 인근의 복합문화공간 KOTE를 들르면 신진작가들의 아이디어 번득이는 전시가 즐비하고, 관훈미술관 한쪽에선 골판지로 핫한 물건들을 만들어 조합한 전시가 열리고 있다. 안국역 방향으로 올라가면 옛 풍문여고 자리에 새롭게 문을 연 서울공예박물관도 있다. 이것 또한 모두 무료이다. 공짜를 왜 '자유(Free)'라고 하는지 체감하는 시간이다.

난 오늘 경제활동으로 번 돈은 제로였지만 인사동을 산책하며 전시장에서 느끼고 감각하는 문화 활동으로 번 돈은 재단을 다니면서 벌었던 하루 일당을 넘어서는 수준이다. 바로 이런 라이프스타일이 또 다른 경제적 자유를 누리는 방법이 아닐까? 내 영혼이 인사동 산책을 하기 전과 후를 비교했을 때 전두엽 활동도 활발해지고 습기 먹었던 기분도 보송보송하게 환해졌다. 그래서 오케이 택스 백(OK TAX BACK)! 오케이캐쉬백은 모 기업에서 소비하는 만큼 찔끔 마일리지로 돌려주는 거라면 오케이택스백은 내가 낸 세금을 되돌려 몇 배로 즐길 수 있는 알토란같은 문화생활이다.

'일타쌍피 문화생활 이용서'도 있다

「미술관 옆 동물원」 영화도 있고 『동물원 옆 미술관』이란 책이 있다. 그러나 현실에서 같은 날, 서울대공원에 갔다가 국립현대미술관까지 가기는 쉽지 않다. 취향도 다른 조합의 공간이다. 반면, 내가 방문할 장소, 내가 볼 일 있는 곳, 내가 미팅있는 곳 등등 인근의 문화예술정보는 어디서나 검색할 수 있고, 한두 시간 정도를 낼 수 있는 여유만 있다면 언제든지 이동이 가능하다.

내 경우 서울시청에서 공공미술심의회의 등 미팅이 있는 날이면 인근 서울시립미술관이나 KAL미술관, 서울도시건축박물관, 서울시 시민청 정보 등을 검색해본다. 전시뿐 아니라 행사를 전반적으로 찾아보면 운 좋게 내가 관심 있는 주제의 포럼 정보를 접할 적도 있고 사업 설명회 등 다양한 정보가 뜬다. 일정을 조정해 '간 김에 하나 더' 경험을 하고 오면 시간도 벌고 충만한 기분이 든다.

문화공간이 많은 지역뿐 아니라 어느 곳을 가더라고 내 동선은 비슷하다. 남편의 고향인 유성을 가는 경우에도 대전역에서 내려 중앙시장을 지나 대전 대흥동 성당 앞 근대건축물에 자리잡은 대전창작센터에 가기도 하고, 대전역 반대편으로 나가 소제동의 카페며 새로 생긴 공간을 탐험하기도 한다.

한편 지방에 갔다가 저물기 전에 서울역에 내리면 서울역 구청사를 복합문화공간으로 만든 '문화역284'에 간다. 전시를 준비할 적도 있지만 전시 중인 경우도 많아서 「여행의 재발견」을 비롯해 「보더리스 사이트」 그리고 최근에 있었던 공공디자인 주제전인 「익숙한 미

래」까지 즐겼다. 일부러 가려면 일이 되고 언제 갈지 예측하기 어렵지만 가는 길에 들르는 건 덤이고 부담도 없다. 얕게 경험하는 단점도 있지만 그렇게라도 보는 것이 안 보는 것보다 낫고 때론 직관적인 경험이 유효할 때도 있다.

이 밖에도 일타쌍피 문화생활을 제안해 볼까?

남산 인근이라면 피크닉과 인근 액세서리 가게들까지 섭렵하고 후암동으로 이어지는 맛집 탐험도 좋고, 성수동이라면 김찬중 더시스템랩에서 설계한 우란문화재단의 우란 1경, 2경의 공간부터 루프탑까지 올라가 즐길 수 있다. 일반에게도 개방된 지하 1층의 직원식당도 맛나고 가성비 최고다.

국립극장 공연을 보러 간다면 조금 일찍 도착해서 공연사박물관까지 훑어보기! 허겁지겁, 당일 일정만 해치우기보다 조금 여유를 가지고 일정 반경을 컴퍼스로 빙글 돌려서 관심사에 따라 경험할 곳 찾아보고 리스트를 적어 하나하나 챙겨보는 습관이 들면 꽤 요긴하다. 일부 사람들은 내가 뭐 대단한 정보가 있거나 유난히 부지런해서 돌아다니는 줄 아는데 평소에 소소하게 잘 찾아다닐 뿐이다.

곳곳에 나만의 케렌시아 만들기

코로나19로 인한 팬데믹 상황에서는 여러 가지 제약이 많다. 음식도 거리에서 먹을 수도 없고, 기차에서도 마찬가지이고 어디 음료 등을 사지 않으면 앉아있을 만한 곳도 쉬 만날 수가 없다. 이런 환경

에선 공공공간이 케렌시아에 다름 아니다. 공공공간의 방역 수준이 믿을 만하고 공공공간이 요즘은 시설 면에서나 내용 면에서 많이 좋아졌기 때문이다. 내가 즐겨 가는 곳은 일산의 경우 대화도서관, 일산도서관, 아람누리도서관이 있고, 서울에서는 불광동 혁신파크 안에 있는 서울기록관의 자료실, 그리고 서울시립미술관 2층의 자료실과 대학로 아르코미술관 2층의 아카이브실 등이다. 대학로 연극센터도 즐겨 가는 곳이었는데 아쉽게도 요즘 리모델링 중이라 이용할 수가 없다. 여기 또한 모두 무료이고 예약 없이도 사용 가능하다. 도서관은 이용객들이 요즘은 꽤 많아서 앉을 공간 찾기가 어려울 적도 많지만 평일의 미술관이나 기록관 안의 자료실은 한가하여 여유롭게 책도 보고 작업을 할 수 있다. 와이파이도 되고, 월간지를 비롯해 개인이 구독하지 못하는 자료들도 충분히 볼 수 있으니 얼마나 일거양득인가!

나들이 삼아 갈 때는 강화도의 강화미술도서관이 좋다. 3,000원의 입장료를 내지만 커피 한 잔을 내어주므로 충분히 가치 있고, 규모가 크지 않지만 안목 높은 주인장이 큐레이션한 책들이며 귀한 도록들이 볼 만하다. 초록색 전등 아래 펼쳐놓고 읽는 이국적 분위기는 스스로 느끼기 나름이다. 한편 수원 옛 서울농대 자리에 있는 경기문화재단 상상캠퍼스 안에 새로 꾸며진 디자인플랫폼인 디자인1978 자료실도 신간이 많고 독립출판물까지 섬세하게 갖춰 맘먹고 가봄 직하다.

이 밖에도 서울역에서 서대문으로 이어지는 서소문공원 아래 서

소문 성지 자료실도 개방되어 있고, 충정로 동아일보사 뒷 건물에 있는 서울문화재단 청년청 SAPY 공간도 책은 없지만 마치 호텔 로비처럼 쾌적하게 디자인되어 자기 작업을 하거나 미팅하기엔 더없이 좋은 공간이다. 연남동에 있는 데스커 공간은 상업 공간이긴 하지만 전시실 아래 전시 공간 옆에 멋지게 디자인된 컬러풀한 의자에서 값비싼 아트북을 부담 없이 볼 수도 있다.

도시공간은 사람에게 경험과 추억을 통해 표정을 지을 수 있는 감성을 만들어준다. 팬데믹 상황에서 시민의 감성지수를 뿜뿜하기 위해 더욱 멋진 공공공간을 만들어야 할 이유이다.(✳) – 2021.09

2022 마주 보면 하트

일인극으로 시작해 다인극으로 끝나는 연극이 있다. 영국 극작가 덩컨 맥밀런 원작으로 2018년 겨울, 두산아트센터 스페이스111에서 초연한 데 이어 지난 12월부터 홍익대 대학로아트센터 소극장에서 크리에이티브테이블 석영의 기획, 제작으로 다시 오르고 있다. 내용은 자살 시도를 한 엄마를 둔 아들의 성장기로 세상에서 '내게 빛나는 모든 것'의 목록을 하나둘씩 만들어 수만여 개가 넘는 리스트를 만드는 과정이 전개된다. 블랙박스씨어터의 앞뒤 양옆으로 관객들이 빼곡하게 앉아있고 배우는 공연 시작 전부터 극의 처음을 열어 줄 '내게 빛나는 모든 것'의 리스트를 읽어줄 관객을 찾는다.

80여 분의 공연 중 관객들은 짧은 대사를 칠 뿐 아니라, 주인공의 반려견을 안락사하는 동물병원 의사로, 엄마가 입원한 병원으로 가는 중에 운전하며 대화하는 아빠로, 도서관에서 처음으로 만난 연인

으로, 『베르테르의 슬픔』의 책날개 글귀를 읽어주는 상담 선생님으로 초대받는다. 그동안 관객 참여 연극이라고 표방했으나 잠시 잠깐 역할을 나누고 주어진 짧은 대사를 하는 수준에 머물렀다면 '내게 빛나는 모든 것'의 경우는 무대로 등장하기도 하고 여러 상황을 직접 연기하면서 '진짜 행복이란 무엇일까요?' '잘 살 수 있을까요?'란 질문을 통한 답변을 통해 이야기를 더욱 풍부하게 완성해간다.

혹시나 섭외해서 연습한 게 아닐까? 의심스러울 정도로 처음 본 관객과 배우의 일체감이 뛰어나다. 그 배경이 뭘까? 궁금하기도 하고 놀랍기까지 할 정도이다. 하나는 자기표현에 적극적인 관객들이 많아졌다는 변화이고, 다른 하나는 연극「내게 빛나는 모든 것」의 경우 누구에게나 자기 삶을 구성하는 빛나는 순간, 빛나게 하는 사람, 빛나게 하는 오브제, 빛나게 하는 추억, 빛나게 하는 리스트가 있어서 작품에 대한 몰입도가 높기 때문이 아닐까 싶다.

뿐만 아니라 극중에 필요한 아날로그 시계부터 책, 필기도구, 가방에 이르기까지 다양한 소품을 즉석에서 조달하기도 하는데 너무나 적극적으로 순조롭게 이뤄지는 흐름에 시대에 따른 관객 변화가 흥미롭다.

특히, 마지막 장면에 그동안 주인공이 작성한 '내게 빛나는 모든 것'들이 쏟아 내고 사라지자 관객들은 다들 중앙의 무대로 나와 발걸음을 쉬 떼지 못한다.

3M 스티커에 적혀진 '내게 빛나는 모든 것'의 목록들이 한결같이 자신의 이야기처럼 공감되고 포개지며 다인극으로 완성된다.

어느 해외 일러스트 작가가 임인년 2022 숫자 중 22를 마주 보게 하여 하트 모양이 되도록 만든 디자인이 있었는데(22) 관객들이 연극을 통해 자신과 마주하며 저마다 스스로의 '하트'를 발견하는 시간 같았다.

그럼, 나도 2022년 동숭문화광장의 첫 번째 원고 삼아 '내게 빛나는 모든 것'의 순간' 목록을 한 번 만들어 볼까?

1. 1991년 봄, 첫아기 출산하고 퇴원하던 날 쏟아지던 햇살과 찬란한 꽃들
2. 출퇴근길 피로에 지쳐 깜빡 졸다 침까지 흘렸는데 마스크로 커버된 순간
3. 코로나 시기 좌석 건너뛰기 속에서도 무대에 오른 작품의 커튼콜 울컥 순간
4. 2009년에 구입해 2만2천km를 함께 달려 지금껏 타고 있는 검정 골프
5. 전화기 속에서 들려오는 철없이 경쾌한 딸의 목소리와 웃음소리
6. 만나면 쓰러져 넘어질 정도로 덮치는 몸무게 25kg의 잡종 반려견 춘자
7. 1년에 한 번 금천구 박미고개 차 없는 거리 만들어 축제하는 상상
8. 차돌박이 된장국 잘 끓이는 친할머니가 주신 옥쌍가락지
9. 지금은 사라진 내 고향 광희동 광희문(수구문) 성 위 풀밭에서의 소꿉장난
10. 어린 시절 친정아버지에게 맛을 배운 동대문 청기와집 해장국
11. 겨울이면 스케이트장으로 변신했던 동대문 서울운동장 야구장에서 스케이트 타던 추억

12. 아침이면 즐비했던 장충단공원 리어커판 양은대접 맑은 순두부

13. 뽀득거리는 눈 밟는 소리

14. 아침 햇살에 비친 그림자 모습

15. 부암동 시절 큰 눈으로 교통수단 끊겨 신발에 노끈 묶고 걷던 기억

16. 평일 아침 텅 빈 박물관의 낮은 조명과 고즈넉한 시간

17. 국현 미디어 룸에서 혼자 작품 감상하기

18. 무궁화호 타고 자전거 칸에 가서 창밖 풍경 물끄러미 바라보기

19. 낙원스튜디오에서 좋아하는 사람들과 좋아하는 얘기 나누는 시간

20. 젊은 친구 나이든 친구 상관없이 맘 맞아서 흥겨운 시간

21. 운전하다 바라보는 노을과 일출

22. 햇빛 쏟아지는 나무 아래 평상에 누워 간질거리는 바람 느끼기

23. 어쩌다 펼친 페이지에서 딱 상황에 걸맞은 문구 발견하는 순간

24. 이동시간 1시간 30분이라고 나왔는데 실제로 1시간 10분에 도착
 하는 기분

25. 월간 춤에서 발견하는 새로운 정보, 공감하는 글 읽는 기쁨

26. 늘 톡과 문자만 하다가 직접 통화하거나 만나는 경험

27. 아침, 골목에서 풍기는 빵과 커피 향

28. 와인 두 잔에 세상 모든 것이 다 용서되는 드넓은 기분

29. 처음 보는 사람들인데도 이물감 없이 수다 떨고 함께하는 넉넉함

30. 껄끄러운 관계에서 내가 먼저 모른 척 손 내밀어 스르르 문제 풀
 린 경험

31. 낙산 아래 고양이카페 책 읽는 고양이에서 바라보는 석양과 뽕나무

32. 깔루아 밀크, 진저볼 등 내가 제조한 음료와 안주

33. 광장시장에서 천 끊어올 때 사각거리는 가위소리

34. 낯모르는 사람에게도 친절하게 대하고 웃어주는 시간

35. 맨들맨들한 다이어리에 촘촘하게 일상을 기록하는 시간

36. 수년 만에 만나도 어제 헤어진 친구처럼 사랑스러운 10대 시절 아웃사이더 동기들

37. 서먹하고 사무적인 관계라 접을까 망설이다가 직접 찾아가 만나고 이야기하며 새로 만들어가는 관계들

38. 여성이라는 이유로, 같은 분야에서 일한다는 이유로, 어떤 상황이든 고개를 끄덕일 수 있는 공감력

39. 공연이 오를 때마다 달라지는 기적의 공간, 극장

40. 태양과 달 사이에서 춥지도 뜨겁지 않게 균형감 있게 돌아가는 지구

41. 야외 수영장에 누워 바라보는 하늘

42. 영하 15도 야외의 자쿠지에서 즐기는 온천

43. 처음 보는 외국인과도 이상하게 잘 통하는 순간

44. 내가 오해하거나 실수한 것을 들킬까 두려워하지 않고 선선히 인정한 날

45. 푼수처럼 눈치 보지 않고 하고 싶은 대로 표현하는 순간

46. 새벽녘 하늘 꼭대기 파란 하늘 속 명징하게 꽂힌 하얀 그믐달을 본 순간

47. 해마다 모여진 공연이나 전시 티켓들

48. 청소하다 우연히 발견된 카드나 편지 뭉치들

이 정도만 열거해도 많은 것 같은데 「내게 빛나는 모든 것」 연극의 목록 번호는 수만 번 대에 이르니 삶 속에서 빛나지 않은 것이 없을 정도이다.

새해가 밝았다. 늘 같은 나날이지만 빛나는 것을 꼽아보니 어마어마하다. 2022 임의년 숫자 2를 관행대로 적지 않고 서로를 마주하게 하면(♡) 하트 같기도 하고 백조의 날개 모양 같기도 하다. 매사에 관행대로, 하던 대로 답습하기보다 마주 보기도 하고 다른 모양을 시도하다 보면 하트를 발견할 수 있다. 또 하트(Heart) 안에는 절묘하게도 아트(Art)가 숨어있다.(✳)　　　　　　　　　　　　　　　– 2022.01

5장
사회, 도시에 대하여

극장이나 미술관처럼 거대하고 훌륭한 시설을
끊임없이 만든다고 하여
보다 큰 문화가 속속 태어나는 것이 아니다.
문화를 낳는 것은 마음이다.

– 프리드리히 니체

옆을 보는 기회, 사랑을 주문하는 기회

코로나19로 온 나라가 뒤숭숭하다. 만나면 코로나, 신천지 이야기다. 공연장은 물론 도서관, 미술관, 박물관 등 공공기관 시설들이 대부분 휴관을 공지했다.

그럼, 그 기간 동안 무엇을 해야 할까?

한가롭게 들릴 수 있지만 옆을 보고 싶다. 늘 앞만 보고 살아왔다면 옆과 곁을 살펴볼 일이다. 옆을 보는 방법 중엔 여행도 있다. 요즘은 여행하기가 조심스럽지만 조금 일찍 미리 다녀왔다. 포르투갈의 수도인 리스본, 두 번째 도시인 포르투, 그리고 브라가 세 곳이었다.

포르투갈은 경제순위도 48위로 뒤처지고, 나라 전체 인구가 서울 인구 수준이고, 우리나라 국민소득이 3만 달러를 넘은 데 비해 그 나라는 2만 달러를 조금 넘은 정도이다. 그런데 왜 사람들이 가고 싶어 하는 나라로 손꼽히고, 가고 싶어 하는 도시가 되었을까?

내가 14일 동안 경험한 포르투갈 경우 그 첫 번째 매력은 포용적인 신뢰문화였다. 거리에서 동성애자를 비롯해 누구나 자연스럽게 사랑을 표현하고, 개나 고양이가 공원뿐 아니라 시내를 버젓이 돌아다니고, 인종이 다르다고 차별하거나 불공정한 경우가 느껴지지 않았다.

리스본 도착 첫날, 일요일 밤인데도 거리마다 버스킹이 한창이다. 롤러블레이드를 타고 구애하는 동작의 춤을 추며 쓰레기통에 올라가는 묘기와 온갖 버려진 그릇으로 만들어진 악기를 연주하는 포퍼머, 비보잉 춤을 추며 노래하는 젊은이들까지 밤 10시가 되도록 자유롭게 활동한다.

리스보아 카드 소지자에겐 다양한 혜택이 주어지는데 카드만 보여주면 그뿐, 자세히 확인하지 않고 할인 서비스 등을 제공한다. 교통카드도 입/출구가 오픈되어 있어서 지하철이나 기차를 자유롭게 이용할 수 있다. 검사를 자주 하는데 카드가 없으면 30배나 벌금을 물어야 한다.

알파마 지구를 오가는 28번 트램(tram) 경우도 비좁은 골목을 절묘하게 다닌다. 보도가 30cm 정도밖에 안 되어 외지인인 나는 움츠러들었건만 현지 사람들은 트램의 안전성을 믿는지 전혀 두려워하지 않아 보였다.

모두가 어떤 경우에도 '사람을 중시한다는 믿음'의 약속으로 단단해 보였다. 우리의 공공시스템 원칙이 '의심과 관리 중심의 문화'라면 그네들은 '신뢰와 포용 중심의 문화'로 다가왔다.

두 번째 매력은 외유내강이다. 화려하거나 번지르르하지 않지만 내실 있다.

리스본의 아줄박물관(타일박물관)과 포르투의 사진박물관은 감옥을 리모델링하여 박물관으로 사용하는 경우인데 칙칙하고 낡루한 겉모습 그대로다. 리스본의 국립고대박물관 경우도 우리나라의 국립중앙박물관 규모와 위치를 상상하며 찾아갔다가 길을 잘못 들었나? 확인할 정도로 번화한 중심가와 동떨어진 곳에 자리하고 있다.

리스본 태주강 가에 있는 파두박물관도 겉으로 보기엔 면 소재지에나 있을 법한 낮은 층의 허름한 건물이다. 그러나 웬걸? 파두의 역사부터 백여 명이 훌쩍 넘는 파두 아티스트들의 일생과 노래를 모두 들어볼 수 있는 아카이브 시스템을 완벽하게 갖추고 있다. 1950년대 「검은 돛배」를 부른 아말리아 로드리게스부터 2000년대 마리쟈의 파두까지!

세 번째 매력은 우리에겐 사라져 버린 공동체 문화이다. 90%가 가톨릭이라 그런지 모르지만 가족 유대감이 돈독하다. 지하철이나 버스 등에서 보면 어른에 대한 예의범절을 우리보다 더 잘 지킨다는 느낌이 들 정도이다. 1755년 리스본 대지진에도 무너지지 않았던 언덕마을인 알파마의 경우 자본 중심의 관광 지역인 바이사나 치아두 지구와는 달리 조그만 과일가게, 철물점, 동네 할머니들이 하는 음식점 등 지역 상권이 아기자기하게 살아있다. 파두 레스토랑의 경우에도 관객 중 노래를 아는 동네 사람이 가사를 이어 받아 부르고 리액션을 하며 흥을 돋는 매력이 남다르다.

네 번째 매력은 아티스트에 대한 존중이다. 포르투갈은 『눈먼 자들의 이야기』로 노벨문학상을 받은 주제 사라마구보다도 페르난도 페소아라는 작가를 국민작가로 존경하고 있다.

이름 정도만 알고 있다가 도대체 어떤 작가인가 하고 관심을 가져보니 흥미로운 인물이다. 생전에는 단 한 권의 책밖에 내지 못했지만, 사후에 발견된 트렁크 가득한 원고를 보니 그는 79개가 넘는 이름으로 작품활동을 왕성하게 한 작가였다. 본명 말고도 즐겨 사용한 이름은 알베르두 카에이루, 리카르두 레이스, 알바루 드 캄푸스가 대표적이다. 1900년대 초반에 무역회사의 해외통신원 역할로 생계를 이어가며 시와 산문을 썼다. 그의 동상은 그가 즐겨 갔던 리스본 최초의 카페 브라질리아 앞을 비롯하여 곳곳에 있고, 모자와 안경, 콧수염을 기른 캐릭터는 냉장고 자석을 시작으로 양말, 문구류 등 다양한 관광 상품의 소품 디자인에까지 어디에서든 빛나고 있었다.

다섯 번째 매력은 카사 드 뮤지카였다. 밤 10시에 공연을 시작해 새벽 2~3시에 끝나는 건 예사이고 주말 경우 거의 밤을 새우며 노래하고 춤추고 토론한다.

2001년 포르투갈의 두 번째 도시인 포르투가 유럽 문화도시로 선정되면서 음악당을 새로 지어 2005년에 개관했다. '카사 다 뮤지카(Casa da Musica)'라는 음악당은 램 콜하스(Remment Koolhaas)의 작품으로 음향이 가장 좋다는 직육면체를 띠면서 공연장의 앞뒤가 외부를 향해 활짝 열리기도 한다.

마치 우리가 공연을 보고 난 감동 속에서 광화문광장의 스케일과

마주한다든가 한강이나 남산, 북한산을 조망할 수 있다면 국뽕이 아니더라도 알 수 없는 자존감과 애정이 돋아나지 않을까? 티켓 가격 정책 또한 감동이다. 마침 조성진 피아니스트의 공연이 있었는데 20유로에서 24유로가 최고이다. 우리나라의 1/4 수준이다. 좌석 또한 민주적인 객석을 지향하여 어디에 앉든지 가장 좋은 소리를 감상할 수 있도록 설계되었다.

음악당 앞에는 경사진 언덕이 자연스레 노출되어 있어 음악 마니아들만 드나드는 것이 아니라 보드 타는 젊은이, 비건 식사를 즐기는 세대들, 꼭대기 층 바에는 또 다른 취향의 시민들이 모인다.

유럽에서도 코로나19 확진자가 발생하여 파리나 이탈리아 북부에서는 인종차별 조짐까지 보이고 있다는 뉴스에 조심스러웠지만, 포르투갈에 있는 동안 아무런 눈총도 불안함도 겪지 못했다. 「초콜릿 이상의 형이상학은 없어」, 「시는 내가 홀로 있는 방식」이라는 시를 쓴 다양한 캐릭터의 시인, 페르난도 페소아의 나라여서 그런지 그들은 다양성을 존중하고 차별이 없었다.

페르난도 페소아는 근 100년 전에 "내가 사랑을 주문했는데 어째서 식은 포르투갈풍 내장 요리를 가져다준 거냐고, 차게 먹을 수 있는 음식이 아닌데 차게 가져다줬다고 나는 불평하지 않았어. 하지만 찼다고, 절대 차게 먹는 게 아닌데, 차게 나왔다고"라는 시를 썼다.

코로나19는 우리에게 옆을 볼 기회이고, 사랑을 주문할 기회이다.(✱)
 – 2020.03

도시재생과 문화예술이 만나는 법

성공적인 도시재생 사례라고 꼽히는 곳들도 코로나19 앞에선 속수무책이다. 도시재생이 꿈꾸던 도시의 활기는 찾아보기 어렵다. 거리엔 오가는 사람들이 줄었고, 문을 연 곳보다 문을 닫은 곳이 더 많다. 팬데믹 시대에 도시재생은 어떻게 대응할 것인가?

앞으로 30년 잘사는 대한민국을 지향하는 도시재생 사업은 어떻게 전개되어야 하는가?

그동안 도시재생의 파트너로 함께해온 문화예술을 앞으로 어떻게 만나야 하는가?

100년 전 니체가 "자기 자신을 경멸할 줄 모르는 사람이 가장 경멸스러운 사람이 되는 시대가 도래하고 있다"는 말을 기억한다.

2017년 도시재생사업이 본격화된 이후 지속가능성은 상실한 채 일회적으로, 획일적으로 실행해온 도시재생사업 전반에서 우리 스

스로 반성해야 할 시간이 아닌지? 자문해본다. 말로는 혹은 문서로는 도시재생이 일방적 개발 논리의 도시개발과는 전혀 다른, 지역의 고유성을 지키면서 지역 주민들의 삶을 존중하는 시대정신이라고 강조했지만 실제로 그랬던가?

문화중심의 지역재생 접근에서도 주민참여를 독려하고 거버넌스를 구성해 협치 시스템을 실천한다고 했으나 여전히 주민들은 도구와 수단으로 남아있지 않았는가? 도시재생의 중요한 파트너 역할을 해온 문화예술의 역할 또한 견고하게 세워진 도시재생 계획 안에서 장식처럼 포장처럼 기능하진 않았는지? 문화기획자나 예술가 또한 지역과 주민과의 충분한 소통이나 이해 없이 단순반복적인 작업을 해오진 않았는지?

공공에서는 성과 중심에 사로잡혀 겉보기만 그럴듯한 실적 부풀리기에 현혹되지는 않았는지?

지금은 도시재생 전반 속 자기 역할에 대한 경멸의 반성 시간이 요구된다. 그러면 앞으로 어떻게 달라져야 할까?

다시 100년 전 니체의 글을 옮겨본다.

극장이나 미술관처럼 거대하고 훌륭한 시설을 끊임없이 만든다고 하여 보다 큰 문화가 속속 태어나는 것이 아니다. 도구나 기술을 다채롭게 갖출수록 풍요로운 문화의 조건과 기초가 쌓이는 것도 아니다. 문화를 낳는 것은 마음이다. 그런데 현대 관료나 상인들은 서로 손을 맞잡고 문화를 발전시킬 수단이라 불리는 것을 꺼내 들며 오히려 문화를

괴멸시킬 위험을 증대시키고 있다. 비록 지금 시대가 이러하지만, 문화의 본질이 사물과 수단이라 여기는 사고방식에 대하여 우리는 강하게 저항해 나가지 않으면 안 된다.

도시재생에서 가장 중요한 것은 사람일진대 사람을 움직이는 마음을 간과하고 그동안 '돈'을 쏟아부어 도시재생 지역 내 공동체 문화가 오히려 사라지고 반목하는 부작용이 없지 않았다. 이제 사람의 '마음', '마음'이 중요하다.

1985년 유럽연합 문화부 장관 회의에서 제안된 유럽 문화 도시제도도 초기에는 유럽 도시의 문화적 정체성을 구축하고 문화관광을 활성화하는 프로젝트로 출발했지만 2015년부터는 도시의 문화비전을 세우고 시민의 문화 참여를 통해 삶의 질을 향상시키는 도시문화 전략으로 전환하고 있다. 물론 우리도 다르지 않다.

문제는 디테일에 있다. 몇 가지 의견을 제안해본다.

첫 번째, 도시재생이 도시의 잠재된 자원을 발굴하고 새롭게 가치를 만들어 내듯이 그 지역 내 사람들의 잠재 역량을 끌어내고 살아가는데 서로가 지켜야 할 약속을 만드는 일이 선행되어야 한다. 여기에 문화기획자나 예술가의 역량이 절대적으로 필요하다. 지역에 사는 주민들의 의지와 무관하게 어느 날 문득 떨어지는 도시재생사업이 아니라 앞으로 100년 우리가 살고 싶은 도시, 집값에 연연하지 않고 행복하게 살아가려면 어떤 도시가 되어야 하는지 주민들의 고민과 상상이 담긴 도시재생정책과 사업계획이 되어야 한다. 그리고

그것을 위해선 방향성과 시민잠재력을 끌어내고 시민과 민간 주체들과 함께 시민력을 함께 만들어가는 철학 감독, 혹은 예술감독, 기획 감독의 역할이 절실하게 요구된다.

두 번째, 획일적이고 뻔한 예술적 접근이 아니라 지역마다 다 다른 예술 활동, 예술적 도전이 필요하다. 동네마다 벽화 그리고, 주민들 사진 찍어 전시하고, 안내자로 교육시켜 동네 투를 하더라도 일련의 활동들이 가슴 뛰는 도시재생 과정이 될 수 있도록 시민들을 주인공으로, 스태프는 끊임없이 자발성을 동기부여 해야 한다. 누구의 기준으로도 완성도가 낮다고 함부로 판단하지 말 일이다. 특히나 포스트 코로나 시대에서는 나태주 시인의 시처럼 서로 이름을 알고 나니 이웃이 되고, 색깔을 알고 나니 친구가 되는 소중한 상호 돌봄의 경험이 도시재생의 자산이 된다.

세 번째, 예산을 쥐고 있는 공공에서는 뒤로 물러날 줄 알아야 한다. 2004년 서울문화재단에 입사해 하이서울페스티벌을 하면서 의문이 들었다. 왜 이 축제는 고생고생하면서 욕만 먹을까? 그 궁금증을 풀기 위해「관 주도 중심 축제의 부정적 이미지 해소에 대한 연구」라는 석사 논문을 썼다. 해소 방법은 관은 판만 벌이고 민간 파트너들이 맘껏 기량을 펼치게 하는 것이다. 그리고 역량이 탁월한 예술가와의 협업으로 결과물의 품격을 높이고, 시민을 비롯한 보다 다양한 주체들의 참여로 자긍심과 자부심을 갖게 하는 것이었다.

도시재생사업도 다르지 않다.

비대면 사회 속에서도 대면 사회 이상의 신뢰와 애정을 가지고 살

아가는 도시를 어떻게 만들어 나갈 것인가? 모종린 교수가 도시재생 대상지가 기존의 낙후지에서 생활권으로 옮겨가야 한다는 주장을 했듯이 이제 도시재생의 콘셉트는 생활권에서 나누는 일상 속 '마음'이다. 도시계획이나 도시재생 영역에 있어서 사람 '마음'의 고통과 기쁨을 헤아리고 공감을 통해 감동을 만들어내기도 하고, 마음을 뒤흔드는 질문과 행동을 일삼는 문화예술이 그 어느 때 보다 필요한 이유이기도 하다.(✹) － 2020.09

문화도시 vs 도시문화

1년 전 12월 말, 문화체육관광부에서는 '법정 문화도시 조성 사업'에 신청한 19개의 도시 가운데 10곳을 예비 문화도시로 선정하였다. '법정 문화도시 조성 사업'이란 지역별 특색 있는 문화자원을 효과적으로 활용해 문화 창조력을 강화할 수 있도록 도시를 조성하는 국책사업이다.

지난해 선정된 10개 도시로는 '새로운 리듬을 만드는 문화도시 대구'를 비롯하여 '생활문화도시 부천, 말할 수 있는 도시-귀담아 듣는 도시-시민이 만들어가는 창의문화도시 원주, 기록문화 창의도시 청주, 시민의 문화자주권이 실현되는 문화 독립도시 천안, 시민과 함께 만들어가는 소리문화 도시 남원, 시민들의 행복한 삶을 응원하는 철학문화 도시 포항, 오래된 미래를 꿈꾸는 역사·문화도시 김해, 105개 마을이 가꾸는 노지문화 서귀포, 예술과 도시의 섬 영도

가 꼽혔다.[1]

다시 1년이 지난 이즈음, 위의 예비 문화도시로 선정된 10곳의 지자체에서는 올 한 해 추진해온 예비사업 실적을 평가받고 심의를 거쳐 12월 말에 문체부로부터 문화도시 지정을 받을 예정이다. 당시 보도자료에 의하면 문체부 정책 담당자는 "시민들과 함께 지역별 문화도시 조성계획을 수립하여 추진하는 과정 그 자체가 도시문화를 활성화하는 과정"이라며, "문화도시를 확산해 침체된 지역이 문화로 생기를 얻어, 한국에서도 세계적 문화도시가 탄생할 수 있기를 바란다"라고 밝혔다. 하지만 현장에서는 다른 목소리가 나오고 있다. 해당 도시 중엔 잘 준비하고 있는 곳도 있고 아닌 곳도 있지만, 많은 곳에서 '지역문화를 한다는 그들만의 리그'라는 볼멘소리와 시민 협치를 강조하여 지역 내 전문 예술가와의 소통과 공감대가 부족하다는 목소리도 높다.

이런 와중에 지난 11월22일 105개 마을이 노지 문화를 가꾼다는 예비 문화도시 서귀포의 문화원탁에 퍼실리테이터로 참여하는 기회를 얻었다. 어린이부터 70대 어르신까지 세대별 테이블에서 문화유산, 마을문화발굴 등 전문가 테이블까지 무려 17개 의제의 논의 테이블이 진행되었다. 나는 60플러스 세대의 테이블을 거들었다. 장장 3시간 동안 이어진 토론과정에서 합의된 서귀포 문화도시에 대한 내용은 바로 수눌음(제주도식 협업문화)과 검정 돌담으로 압축되었다. 원

1) 연합뉴스, "한국인 상호신뢰 바닥 긴다 사회자본 167개국 중 142위", 2019.11.25. 일부 인용

탁을 진행해보니 원주민과 이주민이 섞이기보다 이질적인 제주 서귀포 경우 가장 중요한 것은 도시마다 살고 있는 사람과 사람 간의 관계 맺기였고, 그들 간의 신뢰와 오래전부터 내려온 자연환경에 대한 자부심을 회복하는 것이 관건으로 다가왔다.

최근 영국의 레가툼연구소에서 발표한 한국의 사회자본 분야 지표가 하위권이라는 소식을 들으니 문화원탁에서 느꼈던 사람과 사람 간의 관계 맺기의 중요성이 더욱더 실감 된다. 세계 여러 나라가 얼마나 잘 사는지 평가하는 조사에서 우리나라는 교육 보건 분야에서는 2위와 4위로 상위권을 차지했지만, 개인과 개인의 신뢰, 국가 제도에 대한 구성원들의 신뢰를 측정하는 사회자본(Social Capital) 분야에서는 167개국 중 142위에 머물렀다.

특히 레가툼연구소는 우리에게 취약한 "제도에 대한 신뢰, 개인 사이 신뢰는 세계 각국이 진정한 번영을 구축하는데 핵심적인 요소"라고 강조했다.[2]

이런 즈음, 다큐 방송계의 대모, 김옥영 작가가 이끄는 스토리온이 제작한 「부드러운 혁명」이란 다큐멘터리를 접했다. 치매 환자를 '관리'의 대상이 아니라 '인간의 존엄'을 가진 개별적 존재로 존중할 때 어떤 변화가 일어나는지를 60일간 관찰한 다큐멘터리이다. 이 작품의 시작은 스토리온 취재팀이 지난해 다른 취재 건으로 일본에 갔다가 우연히 알게 된 한 프랑스인으로부터 비롯되었다고 한다. 그는

2) 김옥영 facebook "부드러운 혁명" 관련 포스팅 중 2019.11.20. 일부 인용

'휴머니튜드' 케어라는 새로운 케어법의 개발자인 이브 지네스트 (Yves Gineste)였다.[3] 방송을 보면 그는 세상에는 공격적인 환자가 없다고 말한다. 다만 두려운 환자만 있을 뿐이라고. 환자와 병원 운영진 간의 관계가 형성되지 않았을 경우엔 두려움으로 거부하지만 두 눈을 마주치고, 상황을 설명하고 이해하면 서로 관계가 형성되어 '서로 보살피는 관계구나', '돌봄의 관계구나~' 인식하여 누구도 공격하지 않는다는 것이다.

예를 들어 이런 상황이다. 우리나라 경우 요양병원에서 수요일은 목욕하는 날이라 개인의 호불호나 상태와 무관하게 목욕을 다 하도록 종용하지만 자율적으로 행할 수도 있다. 식사도 정해진 시간에 꼭 해야 하지만 배고픔도 개인마다 다 다를 수 있다. 밤에 낙상 사고를 우려해 침대에 환자를 끌어매는 조치를 취하지만 환자를 매는 조치 없이도 낙상을 줄일 수도 있다. 중증 환자에게 약을 더 처방하여 잠을 유도할 수도 있지만 중증 환자일수록 사고 치는 환자일수록 더 가깝게 지켜주고, 더 자주 관찰하여 원인을 찾는 데 정성을 들일 수도 있다. 현재 국내 병원에서는 운영진 중심의 편의적인 관리시스템으로 돌아가지만 환자 중심으로 새롭게 관계 맺고 환자를 한 사람의 개인으로 존중하는 태도의 변화를 보일 때 환자 또한 극적으로 변하는 사례를 보여준다. 특히 이 방송은 2년여 간의 시간을 공들여 간호사 대상의 워크숍을 하고 그들이 환자들에게 '휴머니튜드'라는 케어 방

3) 문화체육관광부 예비 법정 문화도시 선정 관련 보도자료 2018.12.23. 일부 인용

식을 적용했을 때 실제로 얼마만 한 변화가 일어나는지 직접 관찰을 통해 증빙하고 있어 더욱 신뢰가 간다. 창작 작업 과정도 위와 다르지 않다. 왜 이 작품을 하는지, 동시대에 이 작업이 어떤 의미가 있는지 앞으로 어떻게 될 것인지 등등을 스태프들과 소통하고 공감을 얻을 때 그 작업은 시너지를 얻는다.

조직도 마찬가지이다. 조직의 비전에 대해 구성원들이 공감하고 함께 상상할 때 그 비전은 이뤄질 수 있고, 서로를 자신의 발전을 도와주는 파트너로 삼아 서로 돕고 격려한다. 마을, 혹은 동네, 아파트 단지 안에서의 커뮤니티 또한 그렇다. 위아래 집에서, 혹은 옆집에서 사는 사람들이 어떤 사람들인지, 어떤 상황인지를 알아야 배려도 하고 이해도 하고 도울 수도 있다. '관계'라는 것조차가 이뤄지지 않고 있으면 아무것도 할 수 있는 게 없다. 어쩌면 우리는 문화도시를 선정하기 전에 우리가 살고 있는 도시문화에 대해 관심을 가지고 살펴볼 필요가 있다. 우리 도시는 왜 그동안에 내가 커오면서 함께 했던 나무들을 그렇게도 쉽게 베어버리는지? 우리 도시는 왜 내 어린 시절의 추억이 가득한 골목길과 키 낮은 집들을 불도저로 밀어버리고 고층 아파트로 세우고야 마는지? 우리 도시는 왜 생각이 다르고, 외양이 다르고, 익숙하지 않으면 불편해하고 혐오하는지? 우리 도시는 왜 함께 오랫동안 있던 것들에 대해 소중함을 모르고 하찮게 여기는지? 내가 처한 도시문화에 대한 반성과 성찰이 문화도시로 가는 기본적인 최전선이 아닐까?

12월 말쯤이면 법정 문화도시가 공식적으로 발표될 전망이다.

차라리 예술가들에게 우리의 도시문화를 혁신할 미션을 공유하고 2020년부터 2024년까지 5년 동안 그들의 작업을 믿어주고 기다려주면 개인과 개인 사이, 개인과 정부제도 사이의 믿음이 회복되며 우리네 사회자본과 포용 도시가 만들어지는 멋진 프로젝트가 되지 않을까? 최근 부산에서 열린 '한아세안 특별 정상회의'의 '문화혁신포럼'에서 발제를 한 BTS 제작자 방시혁이 '사람에게 투자하는 것'이 초연결 시대에 아시아의 성장동력이 될 것이라고 강조한 것처럼.(✳)

– 2019.12

랜드마크 vs 랜드 스케이프

프랑스 하면 에펠탑, 뉴욕 하면 자유의 여신상, 이집트 하면 피라미드, 네덜란드 하면 운하, 중국 하면 만리장성, 브라질 하면 리우데자네이루의 예수상, 런던 하면 템스강의 런던아이 등등 어느 나라나 도시를 떠올리면 동시에 떠오르는 조형물이나 건축물, 문화재, 상징물, 이미지 등을 랜드마크라고 한다.

그러다 보니 도시마다 상징하는 이미지를 찾기 위해 골몰하고 있다. 저마다 랜드마크 전쟁이다시피 하다. 하지만 언제 적 에펠탑이고, 언제 적 자유의 여신상이며, 언제 적 스핑크스와 피라미드인가? 한 번 더 되짚어 보면 랜드마크란 이제 박제된 고정관념, 선입견일수도 있다는 생각이 든다. 예전에는 랜드마크라고 홍보마케팅하면 다들 그런가 보다 하고, 너도나도 그곳을 무작정 찾아갔지만 자의식이 강해진 현대인들에게는 쉽게 통하지 않는다. 누가 그 이미지를 랜

드마크라고 동의했으며, 그곳을 찾은 이들이 과연 랜드마크라고 여길까? 이제 랜드마크란 더 이상 인위적으로 조성되기보다 시간이 쌓이고 사람들의 인식이 만들어짐에 따라 도시의 느낌이 조각조각 이어져서 만들어진다는 쪽에 더 공감이 간다.

최근에 인기를 끌고 있는 드라마 「이상한 변호사 우영우」를 보며 더욱 그런 생각이 든다. 예전 드라마 같으면 역할별로 스테레오타입화된 주제나 캐릭터가 있기 마련인데 「이상한 변호사 우영우」의 경우에는 풀어가는 방식이 노골적이거나, 일방적으로 가르치려 하지 않고 담담하게 쌍방향으로 접근한다.

매회 마다 장애인 문제, 노인치매 문제, 탈북자 이슈, 개발지역 보상 문제, 성소수자 문제, 부당 취업 등 사회적 약자와 비리를 주제로 삼고 있지만 강자 대 약자로 이분화하거나 교훈을 전달하려는 대의보다는 일상 속 작은 공감 거리를 찾아 저마다 맥락이 있고 배경이 있다는 것을 차분차분하게 다가간다.

「이상한 변호사 우영우」의 제작사가 애초에는 공중파 방송국에 편성 문의했다가 작품이 밋밋하다는 이유로 거절당했다고 한다. 지금쯤 엄청 후회하고 있을지 모를 일인데 이 에피소드는 공중파 방송국이 요즘 대중들은 소소한 이야기에도 귀를 기울이고, 자극적이며 감각적인 접근에만 반응하는 것이 아니라 선한 영향력에 공감한다는 변화를 놓치고 있었다는 방증이다.

건축의 흐름도 다르지 않다. 일본의 건축가 쿠마 켄고는 1990년대엔 건축물이 존재감을 드러내는 랜드마크성 건축이 강세이기도 하

고, 자기주장이 강한 건축, 이기는 건축이 대세였지만 요즘은 이기는 건축에 딴죽을 거는 안티테제 건축, 약한 건축, 느슨한 건축을 지향하고 있다고 한다. 예를 들어 일본의 건축가인 쿠마 켄고를 유명하게 만들어준 「M2」라는 건물의 경우 포스트모던 수법으로 화려하고 과장되게 만든 작품인데 반해, 그는 이후에 『나, 건축가 쿠마 켄고(원제목: 건축가, 달리다)』란 책에서 이렇게 말한다.

> '눈에 띄는 작품을 만들고 싶다'는 식의 이기적인 생각은 점점 정화되어 사라지는 것을 느끼고 있습니다. 저는 과거, 일본의 뛰어난 건축가가 만든 위대한 건축만을 만들고 싶지는 않습니다. 일본이 강한 시대의 강한 건축이 아닌 약한 일본 속에서의 약한 건축을 만들고 싶습니다.

그 후 쿠마 켄고는 세토나이카이 오시마섬에 건축물은 보이지 않고 장소만 보이는 기로산전망대를 만들었다. 산꼭대기에 생긴 균열을 활용해서 틈새에 시설을 파고 미로 같은 계단을 통해서 사람들이 전망을 즐기도록 돕는 건축을 했다. 이 전망대는 산 정상에서는 경치를 바라보는 기능을 실현하면서도 전망대 자체는 헬리콥터를 타고 상공에서 내려다보지 않는 한, 보이지 않게 설계되었다. 전망대를 설치한 후에 다시 흙을 메워서 나무를 심었기에 기능은 갖추고 있지만 산기슭 다른 장소에서는 그 모습을 볼 수 없게 되었다. 여기서 그는 또 이렇게 말한다.

건물이 보이지 않는 것이 더 좋습니다. 건물은 자기주장이 아니라 주위 자연의 아름다움을 살리기 위해 존재합니다.

그러고 보면 요즘 변화하고 있는 특징 같기도 하다. 어느 때부터 촘촘한 관계망보다는 이제 느슨한 관계망을, 일도 지나치게 열심히 하기보다는 자신을 돌보며 하는 것을 더 지향하고 있지 않은가? 경쟁이 워낙 치열해진 사회니만큼 나부터도 좋아하는 글귀 중 하나인 의재 허백련 화백의 "삶과 예술은 경쟁하지 않는다"처럼, 이제 이기는 삶만 있는 것이 아니라, 질 수도 있는 삶, 적어도 비기는 삶도 살아봄직 하다는 변화가 읽힌다.

공간은 없고 장소만 남은 쿠마 켄고의 건축물이 돋보이듯이, 안 꾸민 듯 꾸미는 '꾸안꾸'가 유행이고, 과하게 자기 자랑을 드러내기보다 겸손함이 어느 때보다 미덕이다. 요란한 치장보다는 미니멀한 디자인을 선호한다. 이기고 지는 승부보다는 저마다 자신의 방식으로 자신의 속도로 살아가는 것에 공감하고 응원하는 문화로 진화하고 있다.

원래, 랜드마크의 뜻이 탐험가나 여행자가 특정 지역을 돌아다니다가 처음 출발한 장소로 돌아올 수 있도록 표식을 해둔 것을 가리키는 말이었다면, 요즘 같은 변화는 유행이 돌아 돌아서 원점으로 가듯이 본래 뜻으로 돌아가는 듯하다. 경제성장기, 치열한 경쟁 시대엔 랜드마크가 우선이었지만, 저성장기에 장기침체로 침몰하고 있는 이즈음엔 전체를 보고 구름과 나무와 꽃과 돌과 흙과 크고 작은

집들이 조화로울 수 있는 랜드 스케이프가 더 중요한 시대이지 않을 까? 처음 생겨난 나로 돌아갈 수 있도록, 처음 떠났던 나의 첫 자리 로 찾아갈 수 있도록!(＊) – 2022.08

바꾸는 것 vs 지키는 것

가을이면 축제가 떠오른다. 언제부턴가 우리나라는 지자체마다 축제천국이 되었다. 2014년 기준으로 555개 하던 지역축제 숫자가 2018년에 886개로, 불과 4년 만에 62%나 늘어난 정도이다. 반면, 2018 문화체육관광부에서 펴낸 「문화향수실태조사」에 근거하면 축제 경험율이 60% 수준에 머물고, 해마다 축제 참여 증가율은 2.4%에 불과하다. 증가 비율로 볼 때 급증하는 축제 숫자에 비하면 축제 참여율이나 만족도는 저조해 보인다. 이런 근거에선지 지자체장이 바뀌면 기존의 축제를 없애거나 성격을 달리하는 경우가 왕왕 잦다. 특히나 지난 6월 지방선거 이후 소속 정당의 자리바꿈이 큰 탓인지 그 변화 규모 또한 어느 때보다 크다.

서울시 경우 2003년부터 시작한 「하이서울페스티벌」 이후 백화점식 축제를 지양하고 예술축제를 시도하자는 취지로 2016년부터

「서울거리예술축제」로 바뀌었다. 마침 유휴지로 남아있던 광진구 광장동의 구의취수장을 발굴하여 영국의 세이지 게이츠 헤드 프로젝트 총감독인 엔서니 서전트 등 다양한 분야 전문가의 자문을 얻어 산업유산을 문화예술 창작공간으로 만들기로 뜻을 모았다. 취수장 특성상 층고가 15미터 이상이라 자연스럽게 서커스 등 공중 퍼포먼스 장르가 고려되었다. '문화의 민주화'에서 '문화 민주주의'로 전환하는 동시대성에 따라 자연스럽게 그동안 소외되었던 거리예술의 창작 플랫폼이 되었다. 국내 최초로 거리예술을 실험했으나 시의회의 몰이해로 사라진 「과천축제」의 아쉬움을 서울시가 보완한 셈이다. 창작지원뿐 아니라 거리예술 아티스트 양성까지 병행하고 국제교류도 활발히 하여 거리예술의 메카로 국제적 명성까지 쌓을 정도였다.

한편 2022년부터 축제의 변혁기를 맞이하고 있다. 올해부터는 축제 장소도 기존의 서울광장이나 마포비축기지뿐 아니라 노들섬으로 이동하고 오페라 장르를 비롯해 거리예술까지 다양한 장르의 축제가 동시다발적으로 이뤄질 전망이다. 물론 지키는 것이든 달라지는 것이든 어느 쪽이 옳고 그른 것은 없다. 저마다 상황과 맥락과 배경이 있기 마련이다.

달라진 사례로 서대문구도 들 수 있다. 이곳은 기존의 축제 이름인 「서대문독립민주축제」를 「서대문독립페스타」로 바꾸는 명칭의 변화뿐 아니라 아예 차 없는 거리 정책을 바꾸고 있다. 2015년 신촌 연세로가 차 없는 거리가 되면서 신촌의 명물거리로 떠오르며 「국토도시디자인대전」에서 대통령상을 받기까지 했는데 8년이 지난 지금

연세로 전용지구 지정 해제를 요구하고 있다.

내가 속해있는 기초문화재단 사례도 다르지 않다. 최근 들어 25개 자치구 가운데 강서구, 용산구, 서대문구 빼고 22개 자치구마다 다 있는 기초문화재단 대표 가운데 구로문화재단은 임기가 다 돼 그만 뒀고, 중구문화재단은 지난 3월에 취임하여 지난 7월에 퇴임하는 최단기 임기의 사장이 되었다. 이 밖에도 종로문화재단은 대표가 연임되었는데도 사직했고, 도봉문화재단은 임기가 남았는데도 지난 8월 말로 사직했으며, 영등포문화재단 대표는 9월 말로 임기 만료를 예고하고 있다. 이뿐 아니라 전국적으로 따지면 더 많은 공공문화기관 수장들의 자리가 들고 나는 듯하다. 공공문화기관이 지자체의 예산 지원을 받는 공공기관이지만 민법에 근거해 설립된 독립된 기관인 만큼 연임이 되었거나 임기가 보장된 분들이 임기를 채우지 못하고 눈치를 보며 알아서 자리를 떠나게끔 하는 문화는 불편하다.

사람만 들고 나는 것이 아니라 사업의 변화도 크다. 특히나 앞서 말한 축제의 변화 폭이 크다. 코로나19로 2년여간 비대면으로 하다가 이제야 대면할 수 있는 두근거림의 축제를 준비해왔던 동작구 경우도 축제가 없던 일이 되었고, 인천 연수구 축제를 비롯해 세종시 축제도 큰 변화를 겪고 있다.

문화도시 지정 및 기초 예술교육 거점사업 관련해서도 무관하지 않다. 어렵게 문화도시 예비도시로 선정 받았음에도 후속 사업을 포기하는 지역으로 경기도 군포시를 비롯해 여러 곳이 있으며, 기초 예술교육 거점사업 같이 중기 공모사업에 선정되어 앞서 연구하고 실

행한 성과가 있었음에도 포기하는 곳도 생겨나고 있다.

일련의 이런 사태를 보니 시간이 흐른 다음 과연 어떤 평가를 받을지 궁금해진다. 그러던 차에 2015년부터 매년 금서 읽기 주간을 실시하고 있는 「바람직한독서문화를위한시민연대」(대표 안찬수)의 "내가 읽을 책은 내가 고른다 : 누구나 무엇이든 어디서나 읽을 권리가 있다"라는 글귀의 포스터를 보니 만감이 교차한다. 「금서 읽기 주간 (Banned Books Week)」은 '독서의 달' 첫 번째 주인 9월 1일부터 7일까지 일주일 동안 전국 각지의 공공도서관과 학교도서관, 서점과 독서 동아리 등에서 역사상 '금서'가 되었던 책을 읽고 토론하는 장을 펼치는 캠페인이다.

돌아보면 1970년대 이후 폐간된 바 있는 『창작과비평』『문학과지성』 등의 잡지는 지식인의 잡지로 거듭났고, 이념 서적이라 금서가 되었던 마르크스의 『자본론』이나 박노해 시집 『노동의 새벽』을 비롯한 많은 금서들은 오히려 대학생과 지식인의 필독서 목록으로 자리매김하였다.

우리나라뿐 아니라 서양의 경우에도 계몽 사상가들의 저작이 금서였다고 한다. 볼테르를 비롯해 루소, 몽테스키외가 쓴 책은 출판, 판매, 독서가 금지되었는데 비밀리에 시민들에게 파고들었고 그 금서를 읽은 힘으로 프랑스 혁명이 가능했다고 전해진다.

느닷없이 금서 읽기 캠페인을 인용하는 것은 요즘같이 지자체장 선거 결과에 따라 도미노 현상처럼 일어나고 있는 공공기관장 거취와 정책 방향 및 사업의 변화들이 오랜 시간이 흐른 다음 과연 어떤

결과를 가져올까? 라는 의문이 들기 때문이다. 금서를 통해 오히려 금서를 몰래 찾아 읽고 금기시해온 불합리를 깨버리는 계기가 되었듯이 일련의 이런 사태들이 민주적이고 독립적인 공공기관 운영을 위한 새로운 단초가 될 수도 있지 않을까?

공공기관장 임기보장에 관한 조례도 만들고, 축제 등 오랜 시간과 뭇사람들의 공감과 연대가 만들어낸 브랜드에 대해선 사적으로 함부로 바꾸지 못하게 하는 규정도 신설하는 등, 바뀌어야 할 것과 지켜야 할 것에 대한 새로운 기준과 지침이 절실해 보인다. 문화 분권과 문화 자치는 거스를 수 없는 흐름이므로.

원고 글감을 고민하던 8월 말, 강원도 평창군 계촌마을 클래식 축제에 1만여 명의 관객이 모여 화제가 되었다. 「반 클라이번 국제 피아노 콩쿠르」 우승자이자 축제를 주관하고 있는 한국예술종합학교 학생이기도 한 임윤찬 피아니스트의 영향이 컸겠지만 8년여간 변함없이 축제를 지원해온 현대차 정몽구재단과 한국예술종합학교에서 꾸준히 해온 결과와 무관하지 않아 보인다. 축제든 기관이든 사람이든 저마다 고유한 정체성은 오랫동안 변함없이 지키는 것에서 만들어지기도 하고 새롭게 혁신하는 것에서 나오기도 한다. 무엇을 지키고 어떻게 바꾸느냐가 무겁게 다가오는 9월의 첫날이다.(✽)

-2022.09

과태료 vs 범칙금

얼마 전 교통법규 위반 통지서를 받았다. 지정 속도 30km인 도로에서 19km 더 빠르게 통행한 속도위반 건이었다. 통지서를 받으면 별생각 없이 내곤 했는데 추석 연휴 기간 중이라 찬찬히 읽어보니 과태료와 범칙금의 차이에 금전적 차이가 나 궁금했다. 마침 재단의 맞은편에 영화 「범죄도시」에 나오는 칙칙한 금천경찰서와는 전혀 달리 번듯한 금천경찰서가 있어서 민원실에 들렀다.

친절한 직원의 설명은 이랬다. 교통법규 과태료란 교통법규 위반에 대해 과해지지만, 형벌의 성질을 가지지 않는 금전벌이다. 통상, 위반행위자를 알 수 없는 경우에 차주에게 부과하는데 위반 행위자가 확인된 경우에는 운전자에게 다시 범칙금 고지서를 발부한다고 했다.

20km 이하 속도위반의 경우 벌점은 없고, 과태료는 32,000원이

다. 범칙금인 경우엔 30,000원으로 차액은 2,000원이었다. 큰 금액은 아니지만 경찰서까지 가는 발품을 팔았겠다 시간도 투자해 2,000원이 낮은 범칙금으로 내겠다고 하자 경찰이 말했다.

과태료는 기록이 남지 않지만, 범칙금은 5년 동안 기록에 남는다는 것이다. 직접적으로 표현하진 않았지만, 기록에 남아서 일어날 수 있는 불이익에 대해서는 본인이 알아서 하라라는 무언의 압력이 느껴졌다. 벌점이 없는데 기록에 남는 게 뭐가 중요하냐며 재차 물었지만 답변 대신에 범칙금으로 전환하면 다시 번복할 수 없다는 안내만 반복했다.

순간 운전자를 상대로 '범칙금 이력 5년 기록'이라는 것은 행정의 갑질 아닌가! 싶은 현타가 왔다. 일제 시대를 겪은 할머니들이 손주에게 아이가 울면 "순사가 온다"라며 뚝 울음을 그치라고 다그친 것처럼, 민주주의 국가임에도 여전히 경찰은 두려움의 대상인 시대인가? 화가 났다.

그동안 혹시나 하는 불이익에 대한 우려로 범칙금이 아니라 다시 웃돈을 더 내는 과태료로 내겠다며 순순히 돌아섰을 운전자들이 얼마나 많았을까? 작은 차이이긴 하지만 그렇게 부과된 차액이 모인 규모를 통계 낸 적이 있는지? 그 규모가 과연 연간 얼마나 될지 어마어마하겠다는 생각이 들었다. 벌점이 없는 경우는 차액이 적지만 벌점이 있는 교통위반의 경우 2~3만 원 이상 차이 나는 경우도 있었으니 말이다.

다시 사무실로 돌아와 검색해보았다. 이미 과태료와 범칙금을 비

교해가며 어느 것이 유리한지 검토된 유튜브 등도 많았다. 대부분 몇 푼 아끼려다가 운전자보험 가입 때 범칙금 경력이 반영돼 불이익을 받을 수 있으니 그냥 과태료로 내는 것이 낫다는 요지가 대부분이었다. 한편, 자동차보험 요건 등을 찾아보니 범칙금 경력이 무조건 반영되는 것은 아니었다. 벌점이 없는 경우는 대부분 무관하고 벌점 요율에 따라서 보험 반영 요율이 만들어져 있었다. 그렇다면 그것은 교통법규 위반 벌점 탓이지 범칙금 경력과는 무관한 것이 아닐까?

그런데 범칙금 통고 처분에 관련된 법조항이라는 도로교통법 163조 안엔 범칙금 이력의 5년 기록에 관한 내용은 전혀 없고 경찰서장이 범칙자로 인정하는 사람에 대하여 이유를 분명하게 밝힌 범칙금 납부 통고서로 범칙금을 낼 것을 통고할 수 있다는 내용뿐이었다.

하긴, 거리에서 교통법규를 어겨서 경찰 단속에 걸린 경우 나부터도 "벌점 없는 것으로 떼주세요~"라며 타협을 스스로 했던 적이 있었다. 남들 다 그리해서 당연한 줄 알았는데 이번 일을 통해 짚어보니 그 또한 내 잘못을 돈으로 무마하려는 일상 속 자본의 논리가 아닌가 싶다. 그 어느 때보다도 공정과 정의를 강조하는 시대에 이미 우리는 벌점을 두려워하고 기록에 남는 걸 막연하게 겁내고 있다. 심지어 알아서 스스로 몇 푼의 과태료로 범칙 사실을 간과하고 있었던 건 아닌가? 일련의 과정을 겪으며 나는 화가 났다.

순간, 지난여름에 출간돼 화제를 일으킨 덴마크 작가, 마야 리 랑그바드의 『그 여자는 화가 난다』란 산문집이 떠올랐다. 그 책 안에는 1980년 한국에서 태어나 어렸을 때 덴마크로 입양된 후 2007년

부터 2010년까지 서울에서 머물며 친부모, 가족과 재회하며 느끼고 감당해야 했던 입양자로서의 그녀의 화난 감각이 15,000여 개나 서술되어 있다. 그는 책을 통해 국가 간 입양을 통해 일어나는 많은 사례에 대해 느낀 지점을 적나라하게 드러내놓고 있다.

몇 가지를 옮겨보면 이러하다.

- 여자는 자신이 성별로 구분되는 존재라는 사실에 화가 난다.
- 여자는 가부장적 친족 제도가 주를 이루는 한국 사회에 화가 난다.
- 여자는 자신들의 친부모를 이상화하는 입양 자녀들에게 화가 난다.
- 여자는 입양 자녀가 친부모에게 사랑받지 못하고 자랐기 때문에 입양했다고 말하는 양부모에게 화가 난다.
- 여자는 아시아 여성들을 보는 서구적 시각에 화가 난다.
- 여자는 한국인 친구들이 비웃는 구식이름을 지어준 친부모에게 화가 난다.
- 여자는 춘복이라는 본명보다 마야라는 이름으로 불리길 원하는 자신의 바람을 받아들이지 않는 친부모들에게 화가 난다.
- 여자는 입양과 관련한 헤이그협약을 비준하지 않는 나라들에 화가 난다. 헤이그협약의 실행을 회피하는 것은 '아동 세탁'을 허용하는 것과 마찬가지일 것이다.
- 여자는 전 세계에서 국가 간 입양을 가장 많이 보내는 나라 중 하나가 바로 한국이라는 데 화가 난다.
- 여자는 국가 간 입양을 허락하는 한국 정부에 화가 난다. 한국은 더

이상 후진국이라 할 수 없다. 오히려 한국은 전 세계에서 열세 번째로 잘 사는 나라로 알려져 있다.

- 여자는 자신이 한국의 경제 기적을 이룬 주체로 간주된다는 것에 화가 난다.
- 여자는 한국의 미디어에 화가 난다.
- 여자는 1984년에만 무려 7,924명의 한국 어린이가 해외로 입양되었다는 사실에 화가 난다.

만약 우리 일상에서 개개인이 불합리하다고 느끼는 지점을 '나는 화가 난다' 시리즈로 공유해본다면 어떤 일이 일어날까?

- 나는 범칙금에 적당한 요율을 붙여 교통법규 위반 사실을 몇 푼으로 희석시키려는 데 담합하는 대부분의 사람에게 화가 난다.
- 나는 벌점 안 받겠다고 먼저 알아서 돈으로 해결하려고 했던 자본적 사고와 비굴한 행동에 화가 난다.
- 나는 범칙금과 과태료 사례를 지인들에게 전달했을 때 돈 아끼지 말고 과태료로 내라고 말하는 이들이 대부분이란 것에 화가 난다.
- 나의 이런 행동에 대해 계란으로 바위치기라며 비웃는 주위 반응에 화가 난다.
- 외국은 범칙금과 과태료 제도가 어떻게 되어있는지 찾아보고 싶지만 언어가 딸려 제대로 접근할 수 없는 나 자신한테 화가 난다.

시인 김수영이 「어느 날 고궁(古宮)을 나오면서」 시 속에서

… 오십(五十) 원짜리 갈비가 기름 덩어리만 나왔다고 분개하고

(중략)

땅 주인에게는 못하고 이발쟁이에게

구청 직원에게는 못하고 동회 직원에게도 못하고

야경꾼에게 이십(二十) 원 때문에 십(十) 원 때문에 일(一) 원 때문에

우습지 않으냐 일(一) 원 때문에

모래야 나는 얼마큼 적으냐

바람아 먼지야 풀아 나는 얼마큼 적으냐

정말 얼마큼 적으냐…

옹졸한 것에 분개했듯이 나 역시 범칙금과 과태료 2,000원에 화내는 것에 대해 화가 난다. 소설가 박완서 또한 산문집에서 「나는 왜 작은 일에만 분개하는가」라는 글을 남겼듯이 그래도 작은 일부터라도 분기탱천해야 사람으로, 사람답게 살아 있는 것이 아닐까?

찬 바람이 분다. 개인의 화병에 머물지 않고 사회를 뒤흔들 수 있는 '나는 화가 난다' 시리즈가 2022 가을 유행이 되길 바라는 마음이다.(✶)
<div align="right">– 2022.10</div>

사회복지 vs 문화복지

지난 10월 서울시의회에서 문화체육관광위원회 유경희 부위원장 주관으로 서울시와 자치구 문화재단의 협력을 통한 문화재정 확충방안 토론회가 있었다. 나는 어쩌다 서울시자치구문화재단연합회 회장까지 되어 기초문화재단 입장에서 문화재정 확충방안을 발표하게 되었는데 자료를 준비하면서 알게 된 새로운 사실과 생각을 공유해본다.

분야별 서울시 예산의 비중을 살펴보니 유의미한 추이가 발견되었다.

사회복지와 문화관광 분야 예산이 서울시 전체 예산에서 차지하고 있는 비중의 변화이다. 2006년엔 사회복지 분야의 예산이 전체 예산의 14.7%를 차지하고, 문화관광 분야가 전체 분야의 2.7%를 차지했다. 둘 사이의 차이는 12%였다.

그런데 2022년 예산표를 비교해보니 사회복지 분야 예산은 14

조 원대로 전체 예산의 36.3%를 차지하고 있다. 반면 문화관광복지 예산은 7,700억 원 수준으로 전체 예산의 2%에 머물고 있다. 16년 만에 사회복지 서비스와 문화관광복지 서비스 예산 차이가 무려 32.3%나 벌어진 것이다.

문화관광 예산의 비중은 16년이 지나도록 오히려 2.7%에서 2%로 줄어들었고 총액도 1조 원에도 못 미치는 수준이다. 그나마 문화관광 예산 중 관광, 체육진흥 분야 예산 등을 빼면 실제로 문화예술 예산은 3,242억 원 정도로 1% 남짓도 되지 않는다.

부끄럽고 암담하다. 도대체 그동안 문화예술 정책영역에서 일하는 사람들은 16년 동안 무엇을 한 것이고 그 차이는 어디에서 비롯됐을까?

다들 예산 철이면 부지런히 움직이곤 하는데 저마다 자기가 속해 있는 단체나 해당 기관의 예산만 더 따오려고 애를 썼지 전체 시장이나 생태계의 성장을 위해서 한 일이 도대체 무엇이었는지 돌아보게 한다.

관련 법만 살펴보아도 사회복지관련법은 사회복지 분야부터 사회복지사업까지 폭넓고 구체적으로 명시되어 있는 반면, 문화예술관련법은 취약하다. 직업군 또한 사회복지사는 지위와 함께 사회복지시설의 의무 배치 등이 법률로 정해져 있는 반면 문화예술 분야에서는 그런 내용이 마련되어 있지 않다.

K-컬처의 약진을 보면 문화예술 분야가 존중받고 경쟁력 있는 K-콘텐츠로서 지원받을 수 있는 체계가 당장에라도 갖춰질 것 같지만

현실을 살펴보면 창작 단계 지원은 여전히 열악하고 오히려 해외 진출 및 콘텐츠 가공 분야 예산은 늘어나는 추세이다.

한편, 정책서비스의 최소기준과 적정기준에 대한 논의도 사회복지 분야에서는 1990년대 후반부터 일어나 이미 최소기준을 넘어선 사회복지의 적정기준을 확보한 데 비해서 문화서비스 영역은 최소기준과 적정기준에 대한 논의조차 활발하지 않은 수준이다.

물론 사회복지가 문화복지보다 우선순위이고 절대적인 부분이 있다.

그러나 영국의 경제학자 리처드 레이어드는 『행복에 관한 새로운 과학』이라는 저서에서 국민소득이 2만 달러가 넘으면 소득과 행복의 상관관계는 크지 않다고 '행복의 함정'을 주장하였다. 실제로 미국의 국민들을 대상으로 행복한지를 묻는 질문에 행복하다고 대답했던 비율이 1950년대 70%에서 1960년대까지는 90%대로 올라가다가 2000년대에 와서는 60%대로 떨어졌다고 한다.

『미국의 역설』이라는 책을 쓴 데이비드 마이어스 교수는 소득이 증가함에도 행복도가 떨어지는 시기의 악화된 사회지표로 이혼율 2배, 10대의 자살률 3배, 폭력 범죄가 4배나 늘었다고 제시한다.

비슷한 관점으로 '한국은 왜 불평등한 복지국가가 되었을까?'라는 화두를 던지는 『이상한 성공』이라는 책에서 윤홍식 저자는 우리나라 경우, 국가를 신뢰하지 못하니 이웃과도 연대하지 못하고 각자도생을 선택했다고 지적한다. 이것이 우리나라의 '성공의 덫'이기도 한데 이제 그 '성공의 덫'이라는 악순환에서 벗어나야 한다고 주장한다.

그렇다면 '성공의 덫'이라는 악순환에서 벗어나는 것은 곧 상위의 사회복지로 공감 감수성과 소통 감수성, 다양성 감수성 등을 키워주는 문화예술서비스를 제공하는 문화복지야말로 그 대안이 되어야 하지 않을까?

환경운동가이자 해양생물학자였던 레이첼 카슨이 『침묵의 봄』이라는 책에서 "인간은 천성적으로 명확하게 드러나는 질병에만 신경을 쓰기 마련이다, 하지만 인간에게 가장 위험한 적은 눈에 띄지 않는 슬그머니 나타나는 병이다"라고 했듯이 우리의 복지서비스 또한 눈앞에 명확하게 드러나는 사회복지서비스를 우선하고 있지만 이제는 눈에 띄지 않지만, 사람을 구성하는 요소로 슬그머니 나타나는 저마다의 고유한 문화가 중요한 시점이다.

심지어 나는 이태원 압사 참사를 목격하면서도 안전 제도를 넘어서 안전을 예측하고, 안전하지 못한 상황을 걱정하고, 안전하기 위한 노력을 기울이는 '상상의 안전 감수성'을 위해서라도 감수성의 촉진을 키우는 문화예술서비스, 문화복지가 절실함을 실감한다.

그러니 문화 관련 예산을 키우는 역량이 부족하다면 사회복지 예산 14조 2,287억 원(36.3%) 중 저소득 3조 4,700억 원, 어르신 3조 4,339억 원, 여성·보육 2조 9,192억 원, 장애인 1조 3,144억 원이나 되는 사회복지 분야 안에서 문화예술의 역할을 강화하여 사회복지의 문화예술화, 문화예술복지의 사회화를 실천해볼 일이다.

예술지원예산이나 예술인복지 예산 확충을 위해 노력하는 자기 중심형을 넘어 예술의 역할과 기능으로 사회와 개인의 성장에 어떤 기

여할 수 있을지 증명해야 하지 않을까?

사회복지 분야에서 일하는 사회복지사에겐 이런 선언문이 있다고 한다.

> 나는 모든 사람들이 인간다운 삶을 누릴 수 있도록 인간 존엄성과 사회정의의 신념을 바탕으로 개인 · 가족 · 집단 · 조직 · 지역사회 전체 사회와 함께한다.
>
> 나는 언제나 소외되고 고통받는 사람들의 편에 서서 저들의 인권과 권익을 지키며, 사회의 불의와 부정을 거부하고, 개인 이익보다 공공이익을 앞세운다.
>
> 나는 사회복지사 윤리강령을 준수함으로써 도덕성과 책임성을 갖춘 사회복지사로 헌신한다.
>
> 나는 나의 자유의지에 따라 명예를 걸고 이를 엄숙하게 선서합니다.

왜 문화예술교육사에게는 선언서가 없을까? 예술인 증명을 받은 예술가들에게 예술인 선언이 있는가? 다양한 지원을 받는 예술가들은 어떤 미션과 비전을 가지고 작업을 하고 있을까? 예술가들은 흔히 예술이 도구화되어서는 안 된다고 강조한다.

하지만 예술의 역할이 우리 사회에서 공감 받고 그 효능감을 경험케 하기 위해선 우리 사회의 다양한 기제로서 작동하는 사례가 데이터로 검증되어야 문화복지 예산이 조금이라도 늘어날 수 있을 것이다.(✱)

<div align="right">– 2022.11</div>

거리의 춤, 거리의 서커스, 거리예술

엠넷(M-net)에서 기획한 「스트리트 우먼 파이트」가 뜨거운 인기 속에서 종영했다. 모두가 주인공이 되고 싶어 하는 시대에 주인공의 백댄서로, 안무가로, 뒷광대로 그동안 일해온 사람들을 재조명하여 그들도 주인공이 될 수 있다고 선언하며 호명하는 과정에서 자신을 대입시킨 시청자들은 환호했다.

회차마다 새로운 미션을 통해 자신도 몰랐던 자신의 춤 언어를 발견하여 출연자들은 매번 몸으로 새로운 역사를 만들었다. 재택근무, 재택학습 등 늘 반복적인 생활을 하고 있는 시청자들은 한 주마다 새롭게 변신하는 댄스 크루를 통해 사람의 잠재력에 대해 감탄하고, 춤에 대한 그들의 순정한 마음과 태도에 위로를 받았다.

순진함은 바보의 동음이의어가 아니었던가?

순애보는 이제 사랑이든 지식이든 어디에든 사라진 지 오래이지

않은가 싶지만 그런데도 순위를 가르는 경쟁프로그램이긴 하지만 춤을 출 때만큼은 몰입하여 온전히 즐기는 걸 보면서 우리는 좋아하는 것을 거리낌 없이 한다는 것이 얼마나 행복하고 용기 있는 일인지 새삼 확인했다.

특히 이 프로그램은 K콘텐츠의 인기에 힘입어 온라인상에서 글로벌 대중평가까지 수십만 명의 조회수와 좋아요 클릭수까지 자랑한다. 팀 리더뿐 아니라 출연자 개개인마다 개성이 빛나고 존재감을 뽐낸다. 음주가무를 좋아하는 백의민족의 DNA를 가지고 있는 시청자들은 코로나 팬데믹인 상황에서도 그동안의 억눌림과 답답함을 「스트리트 우먼 파이트」의 춤을 통해 분출했다.

그 인기 여파로 댄스 학원의 수강생이 늘어나고 젊은이들이 즐겨 보는 SNS에서는 춤짤이 유행이다. 짧은 시간, 단순한 동작이지만 일상을 환기시키는 움직임을 따라 하며 전 세대가 기존의 춤에 대한 부정적 인식을 불식시키는 아름다운 시간을 맞이하고 있다.

'춤이나 추는 딴따라는 꺼져' '어디 할 게 없어서 춤이나 추고' 이런 편견이 더 이상 설 자리가 없어졌다. 참가자들은 그동안 백댄서라는 설움을 다 같이 겪었던 공감대가 컸던지라 경쟁팀이면서도 서로 응원하고 지지하는 연대감이 여느 장르보다 높았다. 새로운 창작에 대한 열정으로 어떤 협업도 마다하지 않고 도전하는 용기를 보였다. 그렇게 몸으로 자신을 표현하는 것이 얼마나 아름다운지? 젠더나 퀴어 이슈 등 동시대의 사회문제와 다양한 의제가 얼마나 자유롭게 춤으로 펼쳐질 수 있는지 「스트리트 우먼 파이트」의 댄스 크루를

통해 볼 수 있었다.

엇비슷한 시기에 열린 서울거리예술창작센터의 「싹(SSACC, Seoul Street Arts Creative Center) 브리핑」 현장도 참여자나 관람자의 열기로 뜨거웠다. 2015년에 생긴 서울거리예술창작센터는 층고가 15m나 되는 구의취수장의 특징을 살려 서커스를 비롯한 거리예술의 창작 발원지로 기능해오고 있다. 새롭게 생긴 장르인 만큼 지원사업구조를 단계별로 세밀하게, 또 한편으론 유연하게 설계됐는데 그 의도가 6년 차인 지금 서서히 나타나고 있다.

특히 성과가 좋은 것은 서커스 유망 예술인 양성과정인 「서커스 펌핑업」 코스이다. 5개월간의 과정임에도 참가자가 대부분 연극이나 무용 등 인접 장르의 공력이 높은 데다가 지난해와 올해는 코로나19로 가지 못했지만, 교육과정에 해외연수까지 포함되어 있어 무료로 훈련도 하고, 해외 거리예술로부터 새로운 자극도 받으니 기존 예술가에서 새로운 서커스 예술가로 전환점을 맞는 경우가 많다.

극단 고래 소속의 배우였던 안재현은 이제 봉앤줄 대표로 전국의 거리예술축제로부터 초대받고 있으며 많은 펌핑업 참가자들이 단체를 만들기도 하고 서로 협업하며 활발하게 창작활동을 하고 있다.

게다가 신진 거리예술가들이 유망예술가로 성장할 수 있는 「거리예술 넥스트」라는 지원사업이 있고, 단체나 개인을 대상으로 창작을 위한 준비작업으로써 리서치 분야가 신설되어 창작과정이 자연스레 1년 단위가 아닌 2년으로 길어졌다. 「싹 브리핑」이 바로 그 중간단계의 창작과정을 시연하거나 피칭하는 자리였는데 여느 해보다도 코

로나19로 인해 많은 분들을 초대하지 못하고 관계자 중심으로 진행된 '쉿 올해는 비밀이야'가 밀도 높았다.

사회적 거리두기 등 모여서 뭔가를 하기에 악조건이라는 사정을 너무나 잘 알고 있는 만큼 서로서로 도우며 누가 말하기 전에 미리미리 해야 할 일들을 저마다 척척 알아서 한달까? 현장에서 그들을 보면 연대와 협력의 조건 중 하나가 '어려운 때일수록, 힘들 때일수록'이 아닐까 싶을 정도로 도타운 우정의 에너지가 전달된다.(✳)

<div align="right">

– 2021.11

</div>

N개의 서울, N개의 금천

2021년 11월 어쩌다 보니 기초문화재단의 장이 되었다. 목표하거나 계획된 일이 아니었다. 2020년 6월 서울문화재단을 정년퇴임하고 남들은 또 다른 직을 향해 점핑하는 것이 일반적일 수 있겠지만 나는 어떤 직에 오르지 않아도 발랄무쌍하게 삶을 즐기는 베이비붐 세대의 새로운 라이프스타일로 지내고 싶었다. MZ세대들이 부모 세대보다 고달픈 삶을 버텨내느라 각종 알바에 또 다른 일을 해야 하는 N잡러였다면 내 경우는 낙산 언덕 '책 읽는 고양이 카페'의 1일 매니저로, 또 평가위원이나 심의위원 등 경험을 나누는 일로, 젊은이들과 연대와 협력에 대해 토론하고 생각하는 워킹보트의 일원으로, 스튜디오 낙원에서 만인의 독무대를 설계하는 기획자로, 간간이 글을 남기는 친구로 살아가는 60대 N잡러였다. 수입은 줄었지만 활동 반경은 넓어지고 젊은 친구들과의 교류도 다행히 이어졌다. 쏠쏠이는 줄

어들고 관계는 더 늘어났다.

그런데 후배들의 볼멘소리가 들렸다. 언제까지 혼자 룰루랄라 할 것인가? 전국에 광역, 기초 포함 129개의 문화재단이 있는데 여성 대표이사 비율은 9명으로 7%에 불과했고, 서울 경우 25개 자치구 중 용산구, 서대문구, 강서구 빼고 22개 기초문화재단이 있는데 그 가운데 여성 대표는 중랑구, 구로구, 양천구 정도로 13%에 머무는 수준이었다. 물론 여성 동료나 후배들의 압력 때문만은 아니었다. 퇴직하고 나서 1년이 넘으면 나에게 더 이상 기회가 없을 수도 있다는 우려도 작용했다. 문화예술계 경우 여성들이 7:3 비율로 훨씬 많지만, 의사결정권자는 반대로 3:7 비율도 안 되는 현실에 용기를 냈다.

기초문화재단 대표를 지원하면서 한 가지 느낀 점이 있다. 바로 '업무수행계획서'의 허무맹랑함이다. 과연 대표이사를 지원한 한 사람이 짧은 기간 동안에 작성하는 업무수행계획서에 그 조직의 비전이 그려져 있으며 계획 또한 실효성이 있는지 말이다. 대부분 타 기관의 내용이나 연구보고서에 있는 내용을 옮겨 적기 마련인데 과연 기존에 해오는 일에 대한 존중 없이 일방적으로 작성해도 되는 것인지에 대한 질문이 생겼다.

가장 존중받아야 할 것은 오래전부터 해오고 있던 애초 기관의 비전과 미션에 따른 일일진대 한 사람이 자리바꿈으로 기관의 존재 목적부터 사업의 방향, 그리고 내용, 파트너들까지 송두리째 바뀐다는 것이 최선인지? 만약 일방적인 '업무수행계획서'로 작성한 것이 나중에 그대로 조직에 적용된다면 그것은 기존 기관에 대한 폭력(?)일

수도 있지 않을까?

　경영혁신을 적으라는 질문에 지원자인 나보다 그 조직에 대해선 직원들이 더 많이 잘 알고 있으므로 일방적인 혁신 대신에 직원들의 기존 조직문화를 존중하고 관찰하고 서로 토론하며 함께 경영혁신을 해나가겠다고 적었다. 그동안 재단에서 일하면서 새로 오는 대표 이사의 철학과 관심, 전문 분야에 따라 기관의 정체성이 휘청거리는 걸 보아온 터라 중요한 것은 지원자의 포부를 실현하는 것이 아니라 기존 조직을 직원들과 함께 보다 더 나은 방향으로 만들어 나가는 것이라는 믿음이 생겼기 때문이다.

　이제 임명장을 받은 지 20일째 되는 날이다. 광역문화재단에서 일하다가 기초문화재단에 오니 지역문화의 현주소가 보인다. 과거, 광역문화재단에서 직접 사업을 하면 단체나 기초에서 광역은 직접 사업을 하지 말고 민간이나 기초에 기회를 주라는 목소리가 높았다. 그런 현장의 수요로부터 서울문화재단 안에 지역문화팀이 생기고 N개의 서울이라는 기초문화재단 지원사업도 신설됐다. 서울문예회관연합회는 서울문화재단협의체로 바뀌고 기초문화재단의 뉴딜인력이나 지역 특성화 콘텐츠사업 등을 지원하는 사업도 설계되었다. 정작 기초에 오니 똑같은 소리가 들린다. 기초문화재단에서 직접 사업을 하기보다 지역 내 문화예술단체와 지역민들이 주체적으로 활동을 할 수 있도록 거들고 지원하고 연결하는 일을 하라는 주문이다. 서울문화재단에서는 기초를 통해 N개의 서울문화예술콘텐츠를 만들어 간다면 기초문화재단은 금천구의 경우 N개의 금천을 만들어 나가는 것

이리라. 그제야 비로서 대도시 서울 안에서도 '지역문화예술생태계'가 살아 움직일 수 있을 것이다.

조직이든 지역이든 문화예술계든 생태계의 원리가 엇비슷하다는 걸 실감한다. 지시하고 복종하는 관계에서는 아무것도 자생할 수 없다. 있는 그대로의 존재로 인정받은 서로가 서로를 믿고, 돕고, 살필 때 성장하는 일이 가능하다. 조직에서는 직원들이 스스로 목표를 설정해서 잠재력을 발휘해 일을 하도록 돕고, 지역에서는 지역민과 관련 단체들이 내 지역에 대한 애정으로 움직일 수 있도록 기회를 만들어주고, 문화예술계 또한 스스로 창작하고 활동할 수 있어야 작동한다. 코로나 팬데믹을 겪으며 『돌봄 선언 : 상호의존의 정치학』이라는 책으로 펴낸 영국의 더 케어 콜렉티브(The care collective)의 주장이 요긴하게 다가온다. 연민의 힘이 시장화된 개인의 이기심보다 앞서야 하며 협력적인 상호지원 네트워크가 사회적 역량이 되어 '돌봄'이 삶의 중심에 놓여야 한다는 선언이다.(✱) 　　　　　　－ 2021.12